大阪大学総合学術博物館叢書◆20

徴しの上を鳥が飛ぶ

編著 永田靖・山﨑達哉

はじめに

永田 靖

　この論集は、2019年度から2021年度の3年にわたって実施した「徴しの上を鳥が飛ぶ―文学研究科におけるアート・プラクシス人材育成プログラム」についての論考と報告を集めたものです。このプログラムは、様々な現代アートにかかわる社会人の育成を目的に企画したものですが、ここではとりわけ大阪大学大学院文学研究科における人文学的な叡智をもとにし、その蓄積と社会的な意識とを結び合わせることでオリジナリティを出そうとしました。「徴しの上を鳥が飛ぶ」といういささか穿ったタイトルはその表れで、私たちの人間社会を覆う有徴性の様々を軽々と飛び越えていける、鳥のようなアートの力を求めたいという希望を込めてもいました。

　しかしその「徴し」は、当初考えていた社会的な制度や因習、法律や規範といった社会の中の「徴し」ではなくなってしまった感があります。ちょうど2019年の冬から世界に広がった新型コロナウイルス感染拡大の影響で、まさに「新型コロナウイルス」こそが、私たちの生活に大きく制限を加える「徴し」そのものなってしまったと言っても言い過ぎではないでしょう。この3年間はコロナウイルス感染下の3年となり、私たちが計画した多くのプログラムもその実施を見合わせ、中止や延期、でなければオンラインでの実施といった不自由にして不充分なものになってしまいました。何よりも、期待を込めて受講をしてくださった受講生の皆さんとの接触の場を、多くオンライン上に制限せざるを得なくなってしまったことは、プログラム全体にとって大きなマイナスだったことは否めないと思います。

　ですが、それでも、徐々に行動制限も緩和され、感染対策を充分に施しながら、おそるおそるオンラインからオンサイトへ、実際の現場での実施を、オンラインでの実施と組み合わせ、部分的にでも展開していけたことは、この奇妙で不自由な「徴し」を背負った3年間を、かけがえのない年月にしたのだと思います。この3年、世界の動きを止めてしまうほど「徴し」と直面したこの時代に、アートを通してその「徴し」の上を越えていく方法を考える、まさに実際的で臨床的なチャンスだったのだと思います。その取り組みと苦労の成果がどのようなものであったのか、この論集では、各プログラムの担当者がそれぞれのやり方で、回顧し、考察を加えています。どうか読者の皆様には、改めてこの論集を通じて、忌憚のないご意見を伺いたいと思います。

　このプログラムは主に文学研究科の芸術系の教員の有志によって実施されました。総合学術博物館は、今回のプログラムに先だって、その前身である「記憶の劇場―大学博物館における文化芸術ファシリテーター育成プログラム」を、2016年度から2018年度にかけて実施しています。この度の「徴しの上を鳥が飛ぶ」は、博物館ではなく、文学研究科を母体にしてはいましたが、この大学博物館を活用した先行プログラムの経験を生かした、文学研究科の教育研究と社会連携の実験を試みたものであったことは言うまでもありません。奇しくも2022年度からは文学研究科は、言語文化研究科と組織統合することになり、新しく「人文学研究科」として生まれ変わりました。このプログラムは、この統合前の、文学研究科として実施する最後のものの一つになりました。ここでの経験が、新生人文学研究科の、これからの教育研究の方向性の一つを示すに足るものでありたいと、切に願っています。

目次

1 アートとの対話と共有

シンポジウム
「アート、記憶、政治──あいちトリエンナーレから1年に考える」

岡田裕成

シンポジウム「アート、記憶、政治──あいちトリエンナーレから1年に考える」は2020年8月2日（日）、ウェビナーによるオンライン配信により開催した。大阪大学大学院文学研究科アート・プラクシス人材育成プログラム「徴しの上を鳥が飛ぶ」の主催による企画だが、科学研究費プロジェクト「領域横断的な『グローバル・アート学』の構築」（挑戦的研究・代表者：岡田裕成）の成果も含んでいる。配信リンクはプログラム受講生の他、大阪大学学内と関係の専門家にも開放し、視聴者は最大時100名を超えた。当日のプログラムと登壇者は以下の通り。

- **趣旨説明**：岡田裕成（大阪大学）
- **報告**
1）小田原のどか（彫刻家・彫刻研究）「彫刻にとって社会とは何か」
2）中村史子（愛知県美術館）「共有、分有──話す場を保ち続ける」
- **報告に対する応答**：池上裕子（神戸大学）
- **ディスカッション**
小田原のどか、中村史子、池上裕子　司会：岡田裕成
- **閉会挨拶**：永田靖（大阪大学）

1. シンポジウムの概要

2019年8月1日に開幕した「あいちトリエンナーレ2019」をめぐっては、その開幕直後から、社会的な議論を呼ぶ多くの問題が立て続けに発生した。焦点となったのは、トリエンナーレにおける展示の一つ「表現の不自由展・その後」だ。この企画は、これまで公共の美術館で展示を拒否された作品を改めて集めることで、「表現の自由をめぐる議論の契機」を作ろうとしたものであった。そこに《平和の少女像》（一般には「慰安婦像」といわれているもの）や、天皇制にかかわるテーマを扱って批判を浴びた大浦信行の作品などが展示された。

これに対しトリエンナーレ開幕日、展示を問題視した名古屋市長らの批判的なツイートが流れた。また翌日には、内閣官房長官が「精査して適切に対応」と発言した。他方、電話、メールなどによる問い合わせは、8月2日だけで1,106件あったという。暴力的な脅迫も発生した。その結果、8月3日には愛知県知事が「不自由展」の中止を発表する事態に至る。

この一連の出来事の核心にあるのは、われわれの社会におけるアートと政治の問題、あるいは、時にタブーのように扱われる歴史の記憶とアートの関わりだ。シンポジウムは、トリエンナーレから1年を経て少し落ち着いた環境のもと、そこに生じたさまざまな問題について振り返った。あわせて、アートに関わる者にとって身近なできごととして、「アート、記憶、政治」について広く議論した。

2. 報告者からの発言要旨

「あいちトリエンナーレ」に関わった二名の報告者から、当事者としての体験をふまえた報告がなされた。多岐にわたった内容を簡潔に要約するのは困難だが、司会者として理解した範囲でその趣旨を紹介したい。

小田原のどか氏からは、「彫刻にとって社会とは何か」と題する報告をいただいた。彫刻家・批評家である小田原氏は、「あいちトリエンナーレ2019」の出品作家の一人であり、「表現の不自由展・その後」展の問題についても様々な媒体で発言されている。

報告ではまず、トリエンナーレ開幕直後の事態の急な展開が語られた。問題発生を受け、「不自由展・その後」の展示再開に向けての動きが参加アーティストの間で直ちに起こったこと、かつ、そのアーティストたちのなかには、2016年に東京都現代美術館で開催された展覧会「キセイノセイキ」の参加者が多く含まれていたことなどが報告された。表現活動に対する「検閲」をめぐる問題は、その展覧会でも生じていたという。

参加アーティストによる意思表示の手段としての、展示ボイコットについても所見が述べられた。小田

原氏は、国際的なアートシーンにおける「ボイコット」は、ある種の定型的行動であるにせよ、時に大きな効果を上げるとする。あいちトリエンナーレでもアーティストたちは活発に意見を交換し、海外の作家からは、皆で一斉にボイコットをする、あるいは一斉にタイトルを変えるといった提案があったという。

「表現の不自由展・その後」についての率直な考えも示された。小田原氏は、「人間の分断のようなものの中央に、彫刻があるということはどういうことなのか」という関心から、《平和の少女像》について、韓国での実地の調査もおこなってきた。その経験も踏まえ、「この彫刻、この記念碑を、量産して様々な所に置くことが、日本政府が謝罪することになるのか、真の和解になるのか、という疑問をもつ」との意見が述べられた。また、「表現の不自由展・その後」に《平和の少女像》を展示することは「挑発」とよぶべきものになってしまう、という指摘もあった。小田原氏は、「挑発」はそれじたい否定されるべきものではないが、結局それは議論を喚起しないのではないか、との思いを今回強く抱いたという。「挑発」によって歴史認識の分断はけっして埋められないし、《平和の少女像》が喚起したとされる日韓の国民感情の悪化にも、真の意味での光を当てることはできない、とする。

報告のなかで小田原氏が繰り返し強調したのは、「変わるのは彫刻や彫像ではない。変わってしまうのは『われわれ』の方だ」という考えだ。「ブラック・ライブズ・マター」運動における彫像の撤去も、新大陸の発見の英雄だった人物が「先住民族の虐殺者」に転じるのも、像主たる人物の側が変わったわけではなく、私たちの考えや価値観が変わってきたことの結果だ。だとすれば、《平和の少女像》が問題になって、焦点化されたということを、ネガティブなことだけに終わらせたくない。これだけ「義憤」が湧き上がったことを、社会にとって彫刻とは何か、彫刻にとって社会とは何か、という問いを考えるための事例にしたい、と結んだ。

次に中村史子氏からは、スタッフ側の視点からトリエンナーレ開幕直後の緊迫した状況が語られた。中村氏は、開催館の一つである愛知県美術館の学芸員として、トリエンナーレの運営に深く関わった。

「表現の不自由展・その後」に対するリアクションは極めて強烈なもので、8月5日には、県内の幼稚園、小・中・高校に、ガソリンテロを予告するメールなどが届いたため一部休校となった。こうした脅迫や嫌がらせを受けた学校や共催企業等に対し、みずからも

傷ついた状態にある事務局職員が懸命に謝罪するさまを、中村氏は目にしていた。

想定されるリスクに対して準備があまり十分ではなかったのではないかということが度々言われている。しかし、全てに備えるということは経済的にも労力的にもなかなか難しい点が多い。また、リスク回避の名目のもとに「検閲、抑圧」が起こりうることにも注意を向けるべきだという。それは展覧会を運営するうえで一番難しい、センシティブなところだと、中村氏は指摘する。

では、激しい社会的リアクションを招くことになった「表現の不自由展・その後」は、どのように企画されたのか。この展覧会は、80組近いトリエンナーレの企画の一つで、表現の不自由展実行委員会への依頼に基づく「展覧会内展覧会」であった。そのキュレーションをおこなったのは、委員会とトリエンナーレ芸術監督の津田大介氏だ。

中村氏は、そのキュレーションが、整った既存の美術制度、つまりモダニスティックでフォーマリスティックな美術館の制度に対して亀裂を起こすこと、美術館の通常のルールからはみ出すことを一つの目的としていたのではないか、と指摘する。一方でそのキュレーションは、美術館の展示室に作品を置けば、政治性が中和されて、美的に鑑賞されるはずだという、少し素朴な見通しをもっていたのではないか、と批判する。ただし、中村氏がここで主張したのは「成功、失敗の是非をどこか一箇所だけに求めるような短絡的な責任論」ではない。

その観点から、中村氏は報告の最後で、「コミュニケーション」の問題について述べた。いったん停止に追い込まれた「表現の不自由展・その後」展を、いかに再開するかを模索した際、運営サイドが意識的に試みたのは、トリエンナーレのラーニングチームによる鑑賞者とのコミュニケーションであった。たとえば、鑑賞者が感じる不快感がどこから生まれてくるのかを整理するパネルを作り、けっして一つの「正解」を伝えるのではなく、「そういう意見もあるけど、こういう整理の仕方もありますよ」ということを伝えようとしたのだという。

何らかの問題が生じたとき、あるいは問題を生じるリスクを抱えたうえで展覧会をするとき、特定のキュレーターやアーティストだけに責任を押し当てるのではなく、鑑賞者も含む多くの参加者が責任を分有できる状況がつくれるならば、社会に対してポジティブに働きかけることもあるのではないか。中村氏の報告

は、このような提案で締め括られた。

3. 報告に対する応答とディスカッション

ゲストからの報告を踏まえ、ディスカッサントの池上裕子氏から、大きくは二つの質問があった。一つは、展覧会におけるアーティストの「ボイコット」という行為について。池上氏は、その行為自体が展示の場において「作品化」しうることを、アーティスト、キュレーターそれぞれの立場からどう捉えているのかを問うた。

キュレーターである中村氏は、これについて、鑑賞者の「見る権利」を損なうことにもなるボイコットであるが、ある種のパフォーマンスとして肯定的な意味ももちうると論じた。それは鑑賞者側にとって、たんに「見られない」というのではない、何かを考える機会となるからだ。

小田原氏からは、あいちトリエンナーレにおいてボイコットの動きの中心となった海外アーティストたちが、それを日本側参加者の「パワー」に、と意図していたとの事情を紹介いただいた。また展覧会に出品する当事者としては、自分の会場が攻撃対象になった場合、そこで被害者となるのがボランティアを含む美術館の関係者や、鑑賞者の一般市民であることに強い危惧をもたざるをえない、との率直な思いが述べられた。

池上氏からの今ひとつの質問は、論争を呼ぶような展覧会における、企画者側と鑑賞者側との対話の場の具体的なあり方についてであった。これに対して、中村氏から、ネット上では意見が噛み合わない人々も、個人として向かい合うと会話が成り立った、との経験が披露された。アーティストの小田原氏は、作品の背景にある様々な文脈が、ラーニングプログラムにおいて単純化される可能性について注意を喚起した。

池上氏からはまた、神戸・三ノ宮の東遊園地にある新谷琇紀の作品《MARINA》(1976年)を手がかりとした問題提起もおこなわれた。この作品は、戦後盛んにつくられた女性ヌードの公共彫刻のひとつだが、意外になまなましい性的描写を含む。その一方でこの像は、阪神・淡路大震災の時、作品に組み込まれていた時計が壊れて地震の発生時刻を刻んだことで、「震災の記憶」という新たな意味も担うことになったという。同じ作者は、三ノ宮駅前に、やはり女性の身体(下半身)をモチーフに、震災復興に関する公共彫刻《AMORE》(2006年)も制作している。「#MeToo」ムーブメントなど社会的な問題提起もなされるなか、われわれは、公共空間におけるこうした彫刻の存在に対し、どう向き合うべきか。こうした問題についても、報告者、フロアを交えて議論をおこなった。

4. 総括

日本においては、アート作品の発する先鋭な政治的メッセージが、社会への強烈な衝撃となりうるという認識は、概して薄い。「あいちトリエンナーレ2019」はまさに、その認識に一石を投じようとするものであった。しかし、その意欲的な試みは、ネット上を中心に増幅した感情的な反発や、暴力の行使すら主張する「抗議」の殺到により、経験のない危機に直面した。当時の日本の政治状況も、そうした状況を助長するところがあったと思う。会場の一角にアートとして展示されたいくつかの作品は確かに、日本社会の歴史認識や、アイデンティティの急所を強烈に刺激するものであった。

私たちのアイデンティティの基盤として意識されがちな「歴史」は、視点や立場によって、その見え方が異なる。「記憶」は常に上書きされ、歴史像も変転する。現代アートが問うのは、そのような私たちのありようだ。シンポジウムでのフロアからの発言のなかに、アートや「表現」の領域に求められるのは、アイデンティティの「不安定性」をそのまま確保しつつ、それに耐え続けることだ、という指摘があった。深く考えるべき点であろう。

「アート、記憶、政治」という大きなテーマは、すぐに明快な答えが導かれるものではない。だがあえて、このようなテーマを掲げてシンポジウムを開催したのは、「あいちトリエンナーレ2019」をきっかけに露出した、現代のアートをめぐる先鋭な対立について、冷静な議論の場をもちたいという思いからであった。「アイデンティティの不安定性」に引きつけていえば、私たちの社会は少なくとも公式には、アイデンティティの「多様性」について以前よりずっと意識するようになった。しかしその一方で、そうした「リベラル」な立場に対する憎悪のような感情も増している。アートに関わる者として、その不毛な対立を前にして何ができるのか。私たちはこの問題に、けっして無関心でいるべきではない。

このシンポジウムは、アート・プラクシス人材育成を目的とするプログラムの一環としておこなわれたが、受講生および一般聴衆各位に、その問題意識を広く共有いただけたものと思う。

工芸の魅力を伝える

高安啓介

　大阪市立東洋陶磁美術館は、東アジアの陶磁器の貴重なコレクションを有する美術館だが、近年では現代作品について工夫を凝らした展覧会を催している。たとえば、2018年12月から2019年2月まで開催された「オブジェクト・ポートレート」展では（図1）、現代写真家のゼッタクイストの写真と、その被写体となっている同館の所蔵品との比較展示がおこなわれた。また、2019年7月から10月まで「フィンランド陶芸」展にともなって開催された「マリメッコ・スピリッツ」展では、企画の一環として館内にマリメッコの布をあしらった茶室がつくられ、茶会もおこなわれた。

　2019年12月からのメトロポリタン美術館の名品を集めた「竹工芸名品展」でも、四代田辺竹雲斎による巨大な作品《GATE》のもとで煎茶の茶会が催された。この展覧会は2020年2月29日からコロナ感染拡大の

ために臨時休館となったことから3Dウォークスルー映像による再現が試みられた。このように、感染拡大の防止のために展覧会がやむなく中止になるという事態から、現実の展覧会を3Dウォークスルー映像におさめてネットで鑑賞できるようにするとしても、コンピュータの画面で観るかぎりそれはまだ、本物の鑑賞にはおよばない。しかしそれは、鑑賞の代わりというより、展覧会の記録として有望である。これまで過去の展覧会は、残された写真によって思い起こされていたが、今日の技術によって少なくとも展示空間まるごと記録に収めることができるようになった。こうした記録は、美術研究においても大きな意味を持つだろう。

　面白い展覧会に出会うために、展覧会それ自体の記録もさることながら、展覧会に向けた準備の記録もまた充実してほしいと願っている。展覧会の準備の様子もまたビデオなどに記録されるならば、展覧会にたずさわる人々の参考になるだけでなく、美術愛好家にとっても意味深いのではないかと思う。出されてきた料理をただ味わうのでなく、料理がどのように考えられ、どんな食材がどう調達され、下ごしらえがなされ、調理され、盛り付けられ、何に気をつけて給仕がなされるのか、知っているのと知らないのでは、食事の体験のされかたも異なる。同じように、展示されている

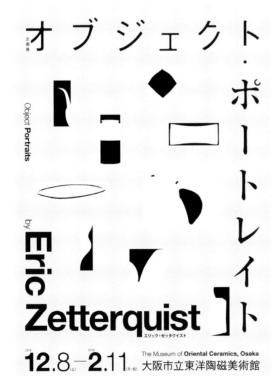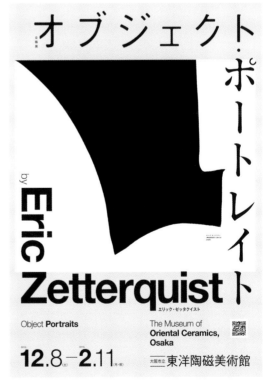

図1：東洋陶磁美術館「オブジェクト・ポートレート」展
左：チラシ　右：ポスター

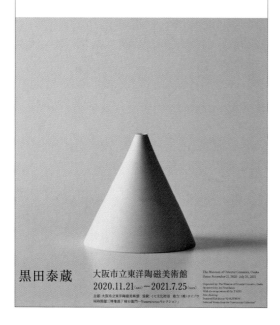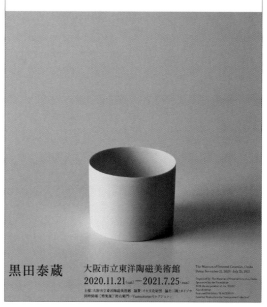

図2：東洋陶磁美術館「黒田泰蔵」展 チラシ

作品をただ鑑賞するだけでなく、展覧会がどう企画され、作品がどのように集められ、展覧会のコンセプトがどのように視覚化され、作品がいかに陳列され、展覧会がどのように運営されているのかを知れば、展示されている作品だけでなく、展示それ自体もまた意味深いものとなるだろう。

　キュレーターにとって展覧会の企画は一つの作品を生み出すような仕事ならば、出来上がった美しい展覧会を観てもらえるだけで十分で、泥くさい準備の様子が知られる必要もないと思われるかもしれない。それでも、展覧会の裏側を知っておける意味は大きいと考える。なぜなら、現代人はとかく情報サービスを消費するだけのマインドに陥りがちだからである。展覧会が何らかの情報を伝える一種のメディアならば、提供される情報をそのまま受け取るのでなく、多くの情報からなぜこの情報をこのように取り上げるのかを考えるような態度がもとめられる。たしかに、受け手は、展覧会それ自体をとおして展覧会のメッセージを受け取るだろうが、展覧会の準備について多少なりとも理解があれば、企画者の意図をくみとる関心にとどまらず、展覧会の良し悪しについて判断ができるようになる。

　展覧会は、作品の陳列だけでなく、チラシおよびポスターによって展覧会のコンセプトを伝えたり、茶会のような催しを通じて空間を生き生きと見せたり、作品などを紹介する動画を作成したり、議論の場をつくったり、数えきれないくらい多くの活動からなるものである。展覧会は、知的な情報を伝えるメディアであるとともに、様々なつながりを生み出すための機会だとも言える。そのため、展覧会がつくられる事情を良く知るならば、展覧会というメディアへの理解を深めるだけでなく、展覧会のもたらす多くの可能性に気づくことができよう。

黒田泰蔵展

　東洋陶磁美術館にて、2020年11月から現代陶芸家の黒田泰蔵展が開かれるにあたって（図2）、準備の様子を見学させていただく機会を得た。もともとは、大学のアート・プラクシス人材育成の一環として、受講者のための展覧会のワークショップ企画を考えていたが、コロナ禍のために集まって作業をおこなうわけにいかないので、筆者がそのかわりに準備の状況を取材して、許される範囲でビデオ撮影をおこない、受講生にそれを観てもらったのち、企画にあたった関係者をお招きして、オンラインで議論の機会をつくろうと考えたのだった。

　黒田泰蔵は、1946年生まれ、21歳でカナダに渡っ

てから陶芸を始める。1992年に白磁の作品を発表して以来、ミニマルな白い器を中心として作陶をおこなうようになる。今回の展覧会では、2003年以降の作品が集められ、多くは過去10年間の作品であり、作家のミニマリズムの到達点をしめすものである。白磁の円筒はそのミニマリズムを代表する作品であることは、作家の言葉からもうかがい知ることができる。けれども、作品を細かく観察するならば、黒田の作品は、白磁というほど白磁ではないし、簡素というほど簡素ではない。作品の表面は、無釉でしかも研磨がかかっているのか漆喰のように細やかであり、作品の形態は、手作業のあとを感じさせる微妙なゆらぎを含む。この特徴はたしかに写真からも認識できるが、作品を間近にして有り有りと感じられるだろう。

　美術館の来館者は、作品を観るまえに作品を観ている。展覧会を周知するチラシはすでに作品の姿を伝えているし、スマホを通じていくらでも他の作品を見つけ出せる。作品のイメージはすでに写真によって広まっているのである。したがって、簡素さを特徴とする作品ならば、写真で分かったことにできないのか。美術館にわざわざ足を運んでみる意味はあるのだろうか。黒田の作品については、簡素であるという以上の細やかさを備えているので一見の価値があるが、それに加えて、白い器だけに囲われるような物理空間の体験はなかなか得がたいものであった。

　展覧会において作品のイメージは創り出されるものである。良く練られた展覧会ならば何を見せたいか何を知らせたいかの方針に従って、ポスターでどの作品をどう見せるのかを決めるだろう。さらには、カタログをどう作るのかまで気にかけるかもしれない。その意味で、展覧会でもちいる作品の写真はとても重要である。黒田展の場合には、作品を早くから借りることができたので、カタログ用の写真をほかから流用することなく全てを撮り下ろすことができたという。筆者はこのカタログに掲載される写真の色校正に立ち会ったが、被写体が白い器であればこそ、学芸員やデザイナーの並々ならぬ細部へのこだわりを感じた（図3）。

　黒田展のカタログに掲載されている白磁の写真は、モノクローム調であるがカラーで撮影されており、多くの色情報によって細かな調整がなされうる。撮影してからの色味の調整は、レタッチの段階でおこなわれるが、印刷の段階でもインクの量などによって可能である。白磁の白は、写真では純白ではなく、陰影において何らかの色をともなうものである。基調をなすグレーは全ての色を含んでおり、含まれる色の割合に

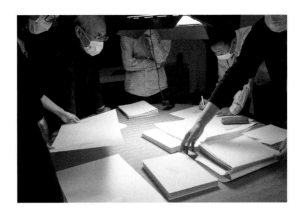

図3：黒田展カタログの色校正の様子　2020年11月

よって無限のヴァリエーションがありえる。カタログの色校正では、背景の明るさや、作品の細部の調子をどう整えるのか、器形ごとにどのように色の統一をはかるのかが話し合われていた。

　展覧会がどのように実現されるか、展覧会がどのような種類の人々によって準備されるのかを確認するにあたって、企画の段階における関係と、準備の段階における関係とに分けてみてみよう（図4）。まず、東洋陶磁美術館における黒田展の企画は、建築家の安藤忠雄からの紹介に始まったという。担当の学芸員はまずは作家の思いをくみ取りながら企画を練り上げて、展示される作品を選んでいく。作品が決まったら、作品を借りてそろえる。このようにして、展覧会の全体が定まっていく。

　展覧会の準備にあたっては、展覧会のコンセプトを全体に浸透させ、展覧会のイメージを一貫させるため、担当学芸員がすべての作業に目をゆきとどかせる。黒田展では、同じデザイナーが、ポスター、チラシ、カタログ、展示会場のすべてを手がけたそうだ（図5）。一つの展覧会において、同じ写真家がすべての写真を撮って、同じデザイナーがすべてのデザインを手がけるので、展覧会のイメージを一貫させるのに好都合だったにちがいない。チラシおよびポスターが展覧会の顔となるのなら、展覧会の見どころを伝え、強い印象をあたえるだけでなく、作られた印象がさらに展示空間にも引き継がれなければならない。こう考えると、学芸員もさることながら、展覧会のコンセプトの視覚化にあたるデザイナーの役割はとても大きいと言える。

　展覧会のカタログはまずは展覧会の記録であるが、展覧会のテーマにかかわる論考や、作品リストおよび書誌情報、作家の詳しい年譜を含むものとして、高い学術価値をはらんだ資料であることが要求される。そ

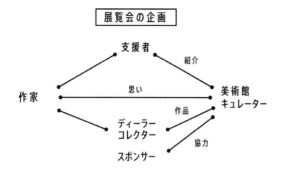

展覧会の企画

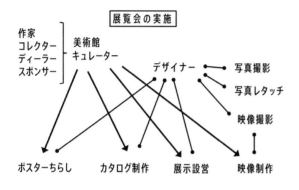

展覧会の実施

図4：黒田展における作業

図5：東洋陶磁美術館「黒田泰蔵」展 ポスター

のうえで、カタログがわざわざ印刷されるのなら、印刷物として魅力のあるものであって欲しい。黒田展のカタログもまた同じデザイナーの手になるものでストイックな調子が貫かれている。白いマットなカバーの真ん中には、白い円筒の器が印刷されている。解像感はそこそこある。表紙にはKuroda Taizoの文字が色なしで凹加工されている。ページをめくると作品の写真はおおむね見開きに一点のみで、左ページが白い余白となって右のページに写真がある場合が多いが、ページ割りは単調になり過ぎぬよう変化がつけられている。写真のあるページの文字はノンブルも含めて小さく目立たないように配置されている。白い器と同じように美しい本である。

　展示にあたって担当学芸員は、作家と相談のうえで作品の名称の整理をおこない、英語の呼び名の統一をはかった。展示される作品はおおむね器の形状に応じて呼び名があたえられ、壺・鉢・円筒・茶碗・花生・台皿にわけられている。展示室において作品は、固定のため1cmほどのアクリル板の上に載っている（図6）。木の板なども試してみたそうだが、素材感の強い板は合わなかったのだろう。結局は、透明な板にゆきついたという。作品によって照明の当てかたも考えら

れており器が落とす影によって白と黒との関係が生まれている。展示ケースの反射はなるべく避けたいが、反射が思わぬ鏡像を生み出したりもする。

柳原睦夫展

　東洋陶磁美術館にて2021年8月11日から2022年2月6日まで「柳原睦夫 花喰ノ器」展が開催された（図7）。柳原睦夫は、1934年に高知に生まれ、富本憲吉のもとで学ぶが、前衛陶芸にひかれ、アメリカで現代美術の刺激を受けて、特徴ある形態のうえに強い色彩をもつ器を生み出してきた。この展覧会では、副題に「花喰ノ器」とあるように、花を生ける器という常識に真っ向から挑もうとした花器を中心に、1970年代以降の柳原の作品を紹介している。作家みずから「花喰の器」の題はどうかと申し出てのち「花喰ノ器」の表記になったのはデザイナーの提案による。展覧会では、華道家の杉田一弥による花の造作をとらえた写真が一緒に展示されているが、写真において植物が器を隠している場合もあり、器と花との闘争が繰り広げられている（図8）。今回もまた同じデザイナーが、チラシお

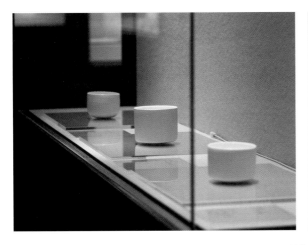

図6：東洋陶磁美術館「黒田泰蔵」展 2020-21

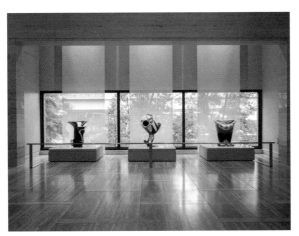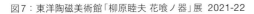

図7：東洋陶磁美術館「柳原睦夫 花喰ノ器」展 2021-22　　　　　　図8：柳原展の展示作業 2021年8月

およびポスター、カタログ、展覧会場のすべてデザイン
を受け持っている。カタログでは、杉田の花を生けた
写真のほか、強い色を背景とする作品の写真も使われ
ている。器が挑みかかり逆にまた器が挑まれている、
そのようなせめぎあいが、黒を基調とする小型のカタ
ログにまとめられている。
　二つの展覧会それぞれについては、準備の様子をお
さめたビデオを作成した。黒田展については「工芸の
魅力を伝える」のタイトルで、柳原展については「花
喰ノ器」タイトルで、動画を公開している。展覧会が
つくられるまでの作業をうかがい知るのに他にもっと
良い方法があるかもしれない。それでもこうした記録
が、仕事の継承のためだけでなく、展覧会もまた作品
のように作られたものであることを知るための例示と
なればと思う。最後にこの取り組みのために取材にご
協力くださった、出川哲朗氏、宮川智美氏、鄭銀珍氏
に、心より感謝を申し上げます。

特別展　黒田泰蔵
会期：2020年11月21日〜2021年7月25日
主催：大阪市立東洋陶磁美術館
協賛：イセ文化財団
協力：（株）タイゾウ
アートディレクション：上田英司（シルシ）
デザイン：上田英司・叶野夢（シルシ）
写真：洦忠之
図録印刷：（株）ライブアートブックス
会場施工：（株）宝塚舞台

受贈記念：柳原睦夫－花喰ノ器
会期：2021年8月11日〜2022年2月6日
主催：大阪市立東洋陶磁美術館
花：杉田一弥
写真：木村羊一　来田猛　麥生田兵吾
アートディレクション：上田英司（シルシ）
デザイン：上田英司・叶野夢（シルシ）
図録印刷：（株）サンエムカラー
会場施工：（株）ゴードー

演奏会の
バックステージから

伊東信宏

「微しの上を鳥が飛ぶ」I〜IIIにたずさわった3年間、筆者は「バックステージセミナー」（または「バックステージツアー」）と称する演奏会の裏側をめぐる企画を行ってきた。演奏会の内容自体は様々だったが、それらの演奏会の「裏側」にこだわったことにはある程度はっきりした動機がある。それは通常行なわれているクラシックの演奏会の型というものの限界と関連している。

通常の「演奏会」には暗黙の型がある。奏者は下手から現れて拍手を受け、何も言わずに演奏する。演奏が終わればまた拍手。何度かステージに呼び戻され、アンコールを弾く前だけは曲名を（マイクなしで）客席に伝える。曲目は全て配布されるプログラムに簡単な解説と一緒に印刷されている。休憩を入れてほぼ厳格に2時間。これより長くても短くても苦情が出る。

こういう型にのっとった演奏会は、配信とライブによって大幅に組み替えられつつある現代の音楽状況の中では取り残されつつあると言えるが、一方で一部では化石化してかえって厳格になっているようなところも見受けられる。最近では演奏会のマナーについて神経質な聴衆が多く、演奏中にプログラム冊子を見ていても怒られる（「ページをめくる音がうるさい」とか「集中できない」とか）。

もちろん演奏会をやる側（つまりホールや演奏家）でも、こういう型を変えていこうと様々な試みが行われている。比較的よく見られるのは演奏家がマイクを持ってお話を交えながら演奏する、という形で、これによって聴衆は音楽に親しみやすくなる、というのだが、筆者はこういう形の演奏会をあまり楽しんだことがない。多くの場合、演奏家の人柄には親しみがわくが、演奏される音楽の中身とはあまり関係ない。もう少し演奏あるいは音楽自体に焦点を当てながら、演奏する人と聴く人というような分断を超えてコミュニケーションが生まれる方法がないものか、と考えてきた。そういう模索の一つが、この「バックステージセ

ミナー」である。元々筆者はこの種の企画をダンスの公演で経験したのだが、その時は本番が始まる数十分前に舞台の裏側をめぐることができ、その舞台袖や楽屋近くのところどころにダンサーたちが本番の公演と多少関係のある姿をして佇んでいる。それ自体、もう一つの「演し物」と言ってしまえばそれまでだが、それでも「演者」と「観者」というような区分を多少とも揺りうごかす効果があって印象に残っていた。そんなことを思い出しながら、筆者が関わっていたいくつかの演奏会などを核とし、その演奏会の歴史的・文化的文脈を紹介、経験した上で演奏会を聴くという企画を立ててみた。

1. ヘーデンボルク・トリオによる演奏会（2019年度）

この企画は、2019年11月29日（金）夜に開催されたヘーデンボルク・トリオによる演奏会「ウィーンの情熱プレコンサート」を焦点とするものだった。当日、まず15時より神戸文化ホール「多目的室」において、井原麗奈氏（ゲスト講師）と筆者、伊東による事前レクチャーを行なった。「ヘーデンボルク・トリオ」とはヘーデンボルク家の長男和樹氏（ヴァイオリン）、次男直樹氏（チェロ）、そして三男洋氏（ピアノ）によるトリオである。彼らの父シュテファン・ヘーデンボルクはスウェーデン人のヴァイオリニストで、母悦子氏は日本人のピアニストであり、和樹氏、直樹氏は現在ウィーン・フィルのメンバーである。彼らは美しい日本語を話すので、ウィーン・フィルの内側の話を直接日本語で聴くことのできる貴重な存在でもある。ゲストの井原麗奈氏は、学生時代から彼らと親しく、日本での演奏活動の窓口となってきており、この日の演奏会のマネジメントも行なっている人物である。

事前レクチャーでは、演奏される曲目の解説や、演奏者のバックグラウンドについて二人で紹介していったが、ヘーデンボルク家のご両親も来場され、その話も聞くことができた。特に印象的だったのは演奏会でも取り上げられた「六段」のピアノ独奏版にまつわるエピソードである。

「六段」は八橋検校（1614〜1685年）による近世箏曲の代表曲だが、このピアノ独奏版はハインリッヒ・フォン・ボクレット（1850〜1926年）という音楽家による編曲である。ボクレットはウィーンの音楽家で、この「六段」の旋律を音楽教師として出入りしていた当時のオーストリア＝ハンガリー帝国駐在公使、戸田氏共の夫人、極子 から聴いた、という。極子は岩倉具視の次女で山田流箏曲を学んだ女性だった。ボクレットは、この「六段」の他に、「宮様」「ひとつとや」

「春雨」「みだれ」を合わせて、全5曲を採譜、編曲し、『日本民謡集』（Japanische Volksmusik）として出版した（1888年）。この楽譜は当時の高名な音楽批評家であったエドゥアルト・ハンスリック（1825〜1904年）に注目され、ハンスリックと関係の深かった作曲家ブラームス（1833〜1897年）も所有していた。ウィーン楽友協会が所蔵するブラームスの遺品の中に、この楽譜集が含まれるが、興味深いことにそこにはブラームス自身による加筆、修正の跡が見られる。つまりブラームスは、自らも戸田夫人による演奏を聴き、修正を加えたと考えられる。

これは日本とウィーンとの音楽交流史をめぐる興味深いエピソードだが[*1]、ところでヘーデンボルク三兄弟の母（旧姓戸田）悦子氏は、上記戸田極子の親族である。つまり、演奏者のヘーデンボルク洋氏もブラームスに「六段」を聞かせた女性の親族ということになる。ウィーンと日本をめぐって、ブラームス、戸田家、ヘーデンボルク・トリオという環が絡まりあっている。当日は、この話をレクチャーに来てくださった戸田悦子氏から聞くことができ、とりわけ印象深かった。

この事前レクチャー終了後、松方ホールに移動し、17時から演奏会のリハーサルを見学した。さらに17時半からは、演奏者3人へのインタビューも行い、彼らの考え方をより深く知ることができた。

その後、19時から演奏会『ウィーンの情熱プレコンサート』。上記のような歴史的連関の中で演奏を聴くのは、筆者自身にとっても興味深い経験だった。

2. 郷古廉、加藤洋之のデュオ・リサイタル（2019年度）

本体となった演奏会は、郷古廉（ヴァイオリン）氏と加藤洋之氏（ピアノ）の組み合わせによるものである（あいおいニッセイ同和損保・フェニックスホール、2019年10月26日）。この演奏会は「土と挑発」というタイトルを持つもので、筆者伊東が企画した演奏会である。

まず2019年9月1日（日）に、筆者伊東が、ザ・フェニックスホール内のリハーサルルームにおいて事前レクチャーを行なった。ここでは上記二人の演奏家のこれまでの背景や今回の演奏会の意味、さらに演奏予定の各曲の背景などを説明した。

加藤氏は日本人としては極めてスケールの大きい演奏をするピアニストである。一方の郷古氏は潔い演奏をする非常に優秀な奏者で、この二人が意気投合して演奏したバルトークのソナタの録音[*2]は、精緻でしかも豪放な、世界的レベルのものだった。筆者は旧知

守屋多々志《ウィーンに六段の調（ブラームスと戸田伯爵極子夫人）》（大垣市蔵）

の加藤氏を通じて二人にザ・フェニックスホールでの演奏会を提案し、この「土と挑発」（そして翌年開催された「土と装飾」）という演奏会に結実した。

曲目は次のようなものである。

■ レオシュ・ヤナーチェク：ヴァイオリン・ソナタ
■ フランシス・プーランク：ヴァイオリン・ソナタ
■ ウジェーヌ・イザイ：「子供の夢」Op.14
■ ベーラ・バルトーク：ヴァイオリン・ソナタ第1番

いずれも難曲揃いで、他では滅多に聴けない、しかし聴きごたえがあり、互いに関連しているという凝ったプログラムである（念の為お断りしておくが、このプログラムについて企画者は大まかな方向を話し合っただけで演奏者二人の主導で決まったものであり、これは手前味噌ではない）。標題の「土と挑発」とはバルトークやヤナーチェクにみられる「土俗性」とプーランクの作品が持つ「挑発」[*3]が核になった、このプログラム自体を表しているつもりである。

これらの作品を、現在望み得る最高レベルの演奏家が、全力で取り組んだ。特にヤナーチェク、バルトークのヴァイオリン・ソナタの演奏は、中欧で学んだ二人（加藤氏はハンガリーに、郷古氏はウィーンに留学していた）にしかできない濃密な演奏となった。実際の演奏会を聴いた後に、ザ・フェニックスホールにご協力いただき、特別に時間を設けてリハーサル・ルームで演奏家二人と受講生との対話を行なった。

なおこの演奏は高く評価され、令和元年度（第74回）文化庁芸術祭大賞（音楽部門）を受賞した。贈賞理由には次のように書かれている。「『土と挑発』は、演目の三つのソナタが両大戦へのヤナーチェク、プーランク、バルトークの反応であることを指す（企画・構成：伊東信宏）。郷古廉（ヴァイオリン）と加藤洋之（ピアノ）のアグレッシヴな応酬は、企画にふさわしい禁欲を突き抜けて、室内楽特有の対話の愉楽を実現した。この演奏芸術としての達成が贈賞の対象である。」

3. オルガンの可能性を体験する（2020年度）

この活動は、同志社中学・高校のチャペルに2017年に設置・建造されたヴァイムス・オルガン製作会社 Weimbs Orgelbau GmbH によるオルガンを見学し、その可能性を考えるというものである。2020年10月11日（日）に同志社中学・高校宿志館において開催された。

講師佐川淳氏は、ドイツでオルガン演奏について研鑽を積み、日本に帰国してから、同志社中学・高校にこのオルガンを導入するに際して、主要な役割を果たした演奏家である。この楽器は、日本では希少なドイツ、ヴァイムス社製のもので、35種のレジスターを備え、最新のMIDI機器との接続も可能で、さらに送風を漸減させる装置が付いている。この漸減装置は後述の通り、ハンガリーの作曲家ジェルジュ・リゲティ（1923～2006年）が自身の創作の経験に基づいて、1968年に提言を行なったもので、その後ドイツのオルガン製作会社がこれを実現し、現代オルガンの展開に大きな影響を与えた。

リゲティは、オルガンについては「ヴォルーミナ」（1962年）「オルガンのためのエチュード第1番「ハーモニーズ」」「オルガンのためのエチュード第2番「クーレ（激流）」」（1967年）の3作品を遺しただけだったが、「現代の作曲家がオルガンに何を期待するか？」（ヴァルカー財団オルガン研究会、1968年）と題した講演において重要な提言を行い、その提言が結果的に同志社中学・高校のオルガン建造にも影響を与えたのである。日本では他にほとんど例のないものだが、今後の新作委嘱などに向けて大きな可能性を秘めた楽器であると言える。

佐川氏は教師としての活動、演奏活動の傍ら、大阪大学大学院の研究生としてこのような歴史的研究も進め、『阪大音楽学報』に論文も寄稿している[*4]。セミナーでは、まずオルガンの基本な構造と機能について佐川氏と伊東が概説を行い、実際の楽器を見た上で、石井眞木「Lost Sounds II（失われた響き II）」の佐川氏による演奏を聴き、このオルガンの可能性について考えた。

特に印象的だったのは、上記の送風を漸減させる装置が作り出す音である。一つの和音が段々と弱まり、ついには奇妙な異音とともに息絶える。このような特殊な音、それを生み出す機構は神の栄光を表す教会音楽の楽器としてのオルガンからは遠ざけられてきたはずのものだが、現代の世界（しかもコロナ禍の真っ只中）で聴けば、一つの有機的な器官（オルガン）が漏らす呻き声のようにも聞こえた。この楽器の可能性はまだまだ尽きない、と思わされた。

4. 現代日本と箏曲（2020年度）

対象となったのは2020年12月12日（土）、箕面市立メイプルホール大ホールで開催された箏曲家、片岡リサ氏の演奏会「DISCOVER NIPPON 箏の最先端をゆく」である。片岡リサ氏は文化庁芸術祭〈音楽部門〉新人賞、大阪市より「咲くやこの花賞」、出光音楽賞、大阪文化祭賞など、輝かしい受賞歴を持つ邦楽界の星である。同時に大阪大学大学院で学ぶ院生でもある。優れた演奏技術はもちろんだが、歌でも定評があり、箏曲の古典「地歌」だけでなくベルカント唱法での弾きうたい（箏を弾きながら歌唱も行う、という手法）も行っている。

今回のプログラムは、宮城道雄、西村朗、桑原ゆう、廣瀬量平、藤倉大の作品を演奏するもので、尺八の長谷川将山が共演した。宮城道雄以外は、現代の作曲家による作品で、特に桑原ゆうの「言とはぬ箏のうた」は今回の演奏会のための委嘱作品で世界初演だった。この演奏会はサントリー芸術財団の推薦コンサートとなり、結果としても現代の箏曲の最前線を示す、重要なものとなった。

当日、受講生はまずリハーサルの様子を見ることができた。これは受講生のみに特別に公開されたものである。その上で演奏会を聴き、さらにその後のアフタートークで片岡リサ氏、桑原ゆう氏と伊東との対話を聞いた。アフタートークに際しては受講生からの質問も盛り込むことができた。

片岡氏の弾きうたいは独特の魅力があり、作曲家桑原ゆう氏はその後も片岡氏の弾きうたいのための作品を書いた（「夢の言」2021年）。ここでは片岡氏の地唄的な声とベルカントの声が使い分けられ、一層興味深い音楽となっていた。

5.「ラヴェルが幻視したウィンナ・ワルツ」を辿る（2021年度）

この活動は、京都コンサートホール（アンサンブルホールムラタ）で令和3年10月2日（土）に開催されたレクチャーコンサートを焦点とするものだった。この演奏会自体は京都コンサートホールの制作により、筆者が企画とレクチャーなどを担当した。中心になるのはモーリス・ラヴェル（1875～1937年）が19世紀の「ウィンナ・ワルツ」の模造として書いた「ラ・ヴァルス」である。これは1917年のロシア革命、1914～18年の第一次世界大戦、1919年のスペイン風邪といった様々な出来事によって一変してしまった世界で、か

つての繁栄を思って1920年に書かれた作品である。この状況はコロナ禍後の現在の状況と重なり合うところがある。演奏会では、ラヴェルがモデルとしたウィンナ・ワルツそのもの（「皇帝円舞曲」「宝のワルツ」など）をシェーンベルクやウェーベルンの編曲（「ラ・ヴァルス」と同時期の編曲でもある）で聴き、さらにピアノ2台版の「ラ・ヴァルス」を聴いた。

そして、この演奏会の目玉として、ラヴェルがこの作品で断片的に示した「ウィンナ・ワルツ」を取り出し、その原型を明らかにする（つまりラヴェル作品からウィンナ・ワルツを仕立て直す）、という試みを行なった。この試みは三ツ石潤司氏（東京藝術大学准教授）への委嘱作品「Reigen（輪舞）— La Valseの原像」の初演として結実した。

「バックステージツアー」としては、演奏会の約1ヶ月前に事前にホールのプロデューサー高野裕子氏と、演奏会の企画者伊東によるレクチャーを行い、計画されているコンサートについて、その企画から実現にいたるプロセスを辿った。受講生はこれらのバックグラウンド／バックステージを知った上で、10月2日のレクチャーコンサートを立体的に体験した。

この演奏会の反響は大きく、演奏会の直後にワルツについて特集を組んだ『家庭画報』（2022年1月号）では、この演奏会にも触れた筆者のインタビューが掲載された。少し引用してみよう。

「実は今秋、これらのワルツをテーマにしたコンサートを企画・開催したばかりです。出発点はラヴェルの「ラ・ヴァルス」。19世紀のウィーン風ワルツを下敷きにした作品ですが、狂騒的な過去を懐かしむ気持ちとそれを批判する気持ちが共存しています。ワルツの断片が魅力的に描かれていますが、途中から暴走して止まらなくなる。ラヴェルによってカモフラージュされたワルツの原像を明らかにするため、作曲家の三ツ石潤司氏に新作も委嘱しました。コロナ以前には戻れないとすれば、音楽は今後どうあるべきか。それは人と人、人と世界がどうつながり直すのか、というでもあるのです。」[*5]

結び

3年間の記録を振り返ってみると、冒頭で述べたような型の問題、という以上に「演奏会」というものの限界が見えてくる。「演奏会」が密閉された空間で、料金を払った聴衆のみがプロの音楽家の演奏を聴くものとして成立し始めたのは、市民に音楽が解放されつつあった18世紀終わり頃のことだが、それが過去の「偉人」の「芸術作品」を「鑑賞」する装置として純化したのは20世紀後半だったと考えられる。この時代、いわゆる「クラシック」音楽は、精細な録音技術の普及と手を携えて、雑音を排除し、演奏を「密室」へと閉じ込めてきた。

コロナ禍が浮かび上がらせたのは、こういう演奏会という制度が終焉が近づいている、という事態だ。三密を避けるために演奏会が開けなくなっている間に、ネットではサブスクリプションが普及して、CDを買う若い人は激減した。人は音楽を流れてきては去っていくものとして聴いており、「作品」に対する愛着、記憶、こだわりは薄れてきている。いわゆる「ライブ」の文化は、「野外フェス」などを含めた全体としてみればそれほどのダメージを受けずに復活しつつあるが、「コンサートホール」での演奏会はおそらく以前のような形では存続し得ない。

もちろん今も、何も言わずに演奏するだけで聴衆を魅了する優れた演奏家がいることは確かだが、問題は何が生き残り、何を受け継ぐべきか、そして何は退場して行かざるを得ないかを見極めることだろう。筆者の希望は、演者／聴衆、舞台／客席、プロ／アマといった区別、区分は曖昧になり、聴き手が弾き手や作り手と同じ平面で語り合ったり、役割を交代しあったりする中で、音楽を楽しむ、という形が生まれてくることである。今回の「バックステージ」に関わる試みも、おそらく今後数十年をかけて生じてくるそのような転回にきっかけになってほしい、と考えている。

注

*1　その後、萩谷由喜子著『ウィーンに六段の調—戸田極子とブラームス』（中央公論新社）という本が2021年に出て、このエピソードは広く知られるようになった。

*2　2016年と2017年にオクタヴィア・レコードから出た2枚のCDに郷古廉と加藤洋之両氏によるバルトークによるヴァイオリン・ソナタ第1番と第2番が収められている（OVCL-00523、OVCL-00614）。

*3　筆者が書いた演奏会の曲目解説にこの「挑発」のことが述べられている。「ちなみに最初のテーマは、ヒットソング「二人でお茶を」のパロディでもありました。この引用は罪のない冗談などではなく、プーランクとヌヴーによる初演時（1943年6月）、ドイツ占領下のパリでは、明らかな「敵性音楽」であり、禁じられていたものでした。「二人でお茶を」のようなニューヨーク、ブロードウェーの音楽は、ほぼユダヤ音楽と同義であり、そんなものを当時のパリで暗示するのは、あまりにも危険な「火遊び」でした。それは、まさにプーランクなりの「挑発」だったのです。」

*4　佐川淳「1962年というオルガン音楽の転換点—ジェルジ・リゲティのオルガン作品—」（『阪大音楽学報』第19号に掲載予定）

*5　『家庭画報』（2022年1月号、24頁）

2　アート＆エコロジー

"なにわ舟遊ODYSSEY"で目指したもの

エコ・ミュージアムを探る
アートの旅

橋爪節也

「水都」に生きる感覚

　「徴しの上を鳥が飛ぶ」のプログラムである"なにわ舟遊ODYSSEY"の狙いは、一つには、戦後河川の埋め立てで水上交通が衰退した街を再び水路から眺め、「水都」に生きる感覚、失われた都市生活の"記憶"を蘇らせることである。水辺からの視線が、陸上とは異なる形で都市への理解を深めさせることは、1936年（昭和11、昭和以前は和暦も表示）の大阪市産業部による観光艇「水都」の就航など、行政でも戦前から意識されていた[*1]。戦後は水質汚染で負の存在として扱われた河川だが、水質浄化とウォーターフロントの開発によって、現在は都市生活の魅力ある部分として再評価されている。こうした水辺からの視覚を生かし、アートを核とした新しい街づくりを探ることがプロジェクトの第一の目的である。

　第二の目的は、大阪の河川沿いには歴史的建造物や、美術館、ホールなど文化施設が集積しており、それらを文化資源として捉え直し、結びつけることで"エコ・ミュージアム"としての可能性を探ることである。現在、大阪のシビックセンターである北区中之島周辺は、大阪市中央公会堂などの歴史的な近代建築（復元保存を含む）に加え、中之島フェスティバルタワーなど超高層ビルも建設されて地域の様相が一変しているとともに、大阪市立東洋陶磁美術館、大阪市立科学館、国立国際美術館、中之島香雪美術館、大阪中之島美術館（2022年開館）など美術館博物館施設が集まり、パリのシテ島やベルリンの世界遺産「博物館島」を思わせるミュージアムアイランドの性

フェスティバルタワー　堂島川より

格を強めている。この現状を踏まえ、水上からの目線で"エコ・ミュージアム"を意識して点と点とを結びつけ、街のあり方を模索するのが本プロジェクトの課題である。

　"エコ・ミュージアム"に関して大阪大学総合学術博物館は、豊中キャンパスの記念碑や屋外彫刻を調査・公開した「CAMPUS MUSEUM PROJECT」や、2014年の実験的なイベント「阪大石橋宿舎おみおくりプロジェクト」、翌年の特別展「待兼山少年 大学と地域をアートでつなぐ《記憶》の実験室」で、そのモデル像を試行した。その成果は、橋爪節也・横田洋編著『待兼山少年 大学と地域をアートでつなぐ《記憶》の実験室』（大阪大学総合学術博物館叢書12、2016年）、ならびに永田靖・佐伯康考編『街に拓く大学 大阪大学の社学共創』（大阪大学社学共創叢書1、2019年）所収の拙稿「新しいミュゼオロジーの開拓―大学博物館は地域の"記憶"を揺さぶる」にまとめている。

　"なにわ舟遊ODYSSEY"では、一本松汽船株式会社の船を2時間チャーターし、中之島や道頓堀など都心を巡る「水の廻廊」と、大阪港を周遊する「大阪港コース」という小さな船旅を、3年間にわたり各年2回（通算6回）実施した。コースやタイトルは微妙に変化しているが、初年度は「大大阪の幻影とエコ・ミュージアムに探るアートの旅」、2年目「水都大阪エコミュージアムプロジェクト」、最終年度「ミュージアム・オオサカを紹介する」と題し、"エコ・ミュージアム"が強く意識されている。以下計6回の記録をあげて問題に触れたい。

第1回　2019年度　大阪港コース

　2019年9月21日、ユニバーサル・スタジオ・ジャパン（USJ）の観光客や、天保山との遊覧船も対象とした乗船場である浮桟橋のユニバーサルシティポート（大阪市此花区、以下、地名は大阪市を省略）に集合する。駅から桟橋までは映画「ミニオン」の展示があるホテルユニバーサルポートのロビーを通り抜けユニバーサルスタジオの賑わいを体感できる。桟橋からの眺望は、安治川内港の向こうに都心の高層建築群が望まれ、対岸には、1997年のなみはや国体開催に合わせて大手前から移転した大阪市立体育館（港区田中、現在は丸善インテックアリーナ大阪）の丘が見える。

　15:00に出港。ライブホールZepp OSAKA Bayside（此花区桜島、2017年オープン）の横を通過し、桜島・天保山間の市営渡船の航路を横切って、天保山ハーバービレッジ（港区海岸通1丁目）を目指す。海遊館、

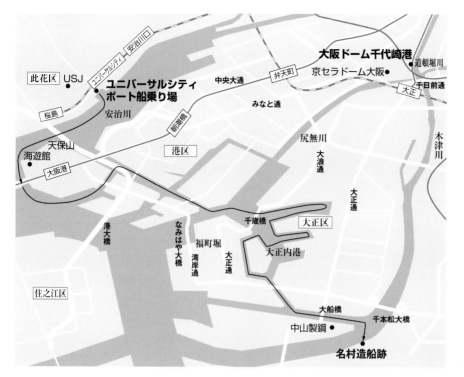

大阪港コース航路図

大阪文化館・天保山の岸壁に沿いながら、中央突堤を越え、対岸の住之江区南港にある巨大施設群を遠望しつつ、築港赤レンガ倉庫、シーサイドスタジオ CASO の横を通過する。天保山運河からは尻無川河口に至り、大正内港から狭隘な福町堀を経由して木津川に入って、17:00に名村造船所跡に接岸した。本コースで通過した施設や関連事項を以下に進路順に補足する。

天保山ハーバービレッジと周辺

天保山は幕末の安治川浚渫で誕生し、目印山とも呼ばれた。行楽地として賑わったが（暁鐘成『天保山名所図会』）、1854年（安政元年）ロシアの軍艦ディアナ号の出現で砲台が建設され、山も削られた。戦後は「みなと遊園」など遊戯施設で行楽地の面影を取り戻したが、その廃園後は廃れる。しかし、ウォーターフロント再開発プロジェクト「天保山ハーバービレッジ」が建設され、1990年、ジンベエザメで有名な巨大水族館・海遊館の開館や、ショッピングゾーン、大観覧車の建設で活気をとりもどした。

1994年には、海遊館に隣接して、創業90周年事業としてサントリーミュージアム［天保山］が開館した。日本の美術工芸が中心の東京のサントリー美術館に対し、ミュシャ、カッサンドルなど近現代のポスターの収集・展示を行う美術館で、安藤忠雄（1941〜）が設計し、立体映像劇場「アイマックスシアター」も付設された。同館前の海にはコペンハーゲンにある人魚姫

の像が設置されている。残念ながら同館は2011年閉館し、2013年から大阪文化館・天保山に改名した。サントリーのポスターコレクションは、大阪中之島美術館に寄託された。

南港にある（あった）文化施設

中央突堤辺りから、大阪府咲洲庁舎（旧大阪ワールドトレードセンタービルディング、旧略称ＷＴＣ、1995年竣工）など、対岸の住之江区咲洲に建ちならぶ施設が眺望できる。アジアトレードセンター（ATC）は、1994年開業の見本市会場と商業施設が集まった巨大な複合施設で、北側壁面に田淵安一（1921〜2009）の壁画「浪華の四季」（25×116m）が設置される。施設内のATCミュージアムでは、大阪市立近代美術館（仮称）建設準備室（現・大阪中之島美術館）の所蔵品展のほか、大規模展が開催されている。

咲洲地区周辺には、バブル期の余勢で開館しながら、すでに閉館した施設も多い。なにわの海の時空館（南港咲洲）は、大阪市制100周年記念事業の一つとして2000年に開館し、帆走実験が大阪湾で行われた菱垣廻船「浪華丸」を展示の中心とした市立の海事博物館であった。シャルル・ド・ゴール国際空港ターミナルビルやグランダルシュ（新凱旋門）にも携わったポール・アンドリュー（1938〜2018）が設計し、エントランス棟とガラスドームの展示棟が海底トンネルでつながる。建築は2002年の英国構造技術者協会特別賞を受賞したが、指定管理者に移行後、2013年に閉館した。ふれあい港館ワインミュージアム（南港北1丁目）も市の外郭団体・社団法人大阪港振興協会の運営で1995年に開設され、世界のワインを収集・展示していた。2008年に閉館し、建物は2014年より大阪エンタテインメントデザイン専門学校の校舎に用いられている。

付近には、1989年に安藤忠雄の設計で衣料品製造販売のライカの本社ビル（南港北1丁目）が建ち、1992年「宇佐美圭司回顧展」（セゾン美術館、大原美術館を巡回）の開催など、ウォーターフロントの新し

い情報発信拠点として期待されたが、経営不振から2011年に事業を停止して、このビルも解体された。

港区海岸通りの施設

　第1突堤から天保山運河に入る途中、築港赤レンガ倉庫とシーサイドスタジオ CASO（ともに港区海岸通2丁目）の横を抜ける。築港赤レンガ倉庫は、1923年（大正12）に住友倉庫が建設し、設計は、大阪府立中之島図書館など住友関係の建築物を手掛けた日高胖による。1999年に大阪市に移管。歴史的建造物として保存され、2015年からジーライオングループが「ジーライオンミュージアム」として、堺市ヒストリックカー・コレクションの展示を行っている。シーサイドスタジオ CASOは、築30年の鉄骨造の倉庫を改修し、住友倉庫が2000年に開設したレンタルスペースで、約5メートルの天井高が特徴である。運営には、桑山忠明、ドナルド・ジャッドなどミニマル系の作家と関係の深い「ギャラリーヤマグチ」が携わった。

大正内港、維新派、山崎豊子『白い巨塔』、
小野十三郎「葦の地方」

　大阪港一帯は異なる工法を用いた巨大橋梁の博覧会場ともいえる空間であり、受講生を乗せた船は、南港コンテナバース付近や、斜張橋の天保山大橋や、トラス橋としての中央径間が日本最長の港大橋、ブレースドリブアーチ橋の千歳橋、曲線が美しいなみはや大橋付近を通過して大正内港に入る。旧大正内港は運河が錯綜してジェーン台風や第二室戸台風の被害が大きく、改修整備が進められた。1975年（昭和50）に工事が終了し、浚渫された土砂は昭和山（大正区千島）の造営などに用いられた。

　また、大正区は沖縄からの移住者が多く、水上の移民の街を舞台とした大阪の前衛劇団・維新派の「チャンチャン☆オペラ『水街』」のイメージにつながる地域でもある。維新派は、1993年に住之江区南港のフェリーターミナル前に建てられた野外特設劇場〈臨海シアターDOCK〉で「チャンチャン☆オペラ『ノスタルジア』」を上演している。大阪大学総合学術博物館では、2009年に第9回企画展「維新派という現象『ろじ式』」を開催している。劇団については、永田靖編『漂流の演劇─維新派のパースペクティブ』（大阪大学出版会、2020年）を参照。

　木津川運河に入って、大運橋南詰に炉がそびえる中山製鋼所（大正区船町）の一帯は、山崎豊子（1924〜2013）の『白い巨塔』で、主人公の浪速大学医学部教

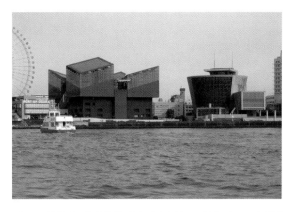

天保山の施設群。左海遊館、右大阪文化館・天保山／2021年撮影

授・財前五郎が「音響と巨大な機械のシルエットに取り囲まれながら、この河口の一角にだけは、確実な静けさがある」と語って、彼の心象風景を形成した場所である[*2]。また、大正区や浪速区、住之江区一帯は、アナーキズム詩から出発し、短歌的抒情を否定した小野十三郎（1903〜1996）が、『詩集大阪』（1929年）、『風景詩抄』（1943年）で発見した「葦の地方」の舞台であり、今も当時の名残がうかがえる。

クリエイティブセンター大阪と
モリムラ＠ミュージアム（M＠M）

　着船場であるクリエイティブセンター大阪（住之江区北加賀屋）は、名村造船所大阪工場が移転後の敷地に設立されたアート複合スペースである。2007年、跡地は経済産業省の文化遺産に認定された。2016年の国立国際美術館「森村泰昌：自画像の美術史─「私」と「わたし」が出会うとき─」で上映された映画ロケ地であるほか、国立国際美術館の個展と連携して、森村が創作で用いたセットや小道具を展示する「森村泰昌アナザーミュージアム」が開催されている。2018年、同じ北加賀屋に森村泰昌（1951〜）の個人美術館「モリムラ＠ミュージアム（M＠M）」もオープンした。

第2回　2019年度　「水の廻廊」コース

　12月14日16:10に日本橋船着場（中央区道頓堀）を出港。川下に進んで道頓堀川水門を出て、京セラドーム大阪前から木津川、堂島川、東横堀川を廻る「水の廻廊」を探索する。江戸時代以来の大阪の中心街を、道頓堀川、木津川、堂島川、東横堀川の順で周回するコースで、日没後の夜景や、橋梁のライトアップを体験することも重要なプログラムである。高麗橋水門を

道頓堀・戎橋で他の遊覧船とすれ違う。2019年

経て東横堀川を南下して、カラフルな広告が明滅する道頓堀川に戻り、再び戎橋をくぐって湊町でUターンして、18:10に日本橋船着場に帰港した。

　このコースは、同じ水系に属する河川にもかかわらず、船が進むにつれて街が一変することが印象的で、2003年に大阪市の都市景観資源に登録された「道頓

堀グリコサイン」などネオンサインや店舗が密集し、ミナミの愛称で知られる道頓堀・宗右衛門町一帯と、高層ビルが建ちならぶシビックセンター中之島の景観の変貌は劇的である。

　乗船地の道頓堀（櫓町）だが、道頓堀五座と謳われた浪花座、中座、角座、朝日座、辨天座はすでになく、道頓堀ZAZAなど演芸場はあるものの、本格的な劇場は松竹座だけとなっている。失われた建築では、戎橋北岸東詰の「キリン会館」（名画を再上映する名画座もあった）の建て替えで、1987年（昭和62）にオープンしたKPOキリンプラザ大阪がある。"灯の塔"を意識して高松伸（1948～）が設計し、リドリー・スコット監督の映画『ブラック・レイン』（1989年）の舞台にもなった。館内のギャラリーでは、現代美術、建築、デザインなどの展覧会を開催し、1990年から2003年まで「キリンコンテンポラリーアワード」が開催されたが、2008年に閉館して建てかえられた。

木津川沿いの文化事業、文化施設

　道頓堀川の水門から京セラドーム大阪の前に出て、木津川を北に溯上するとき、おおさかカンヴァス推進事業による木津川護岸（西区）のウォールペインティングを見ることができる。大阪の街をカンヴァスに見立て、アーチストの発表の場を設けた大阪府の事業で、2009年にこの木津川の護岸から始まった。

　木津川に面して建つ大阪府立江之子島文化芸術創造センター（enoco）は、大阪府工業奨励館附属工業会館（1938年竣工）を改修し、大阪府立現代美術センター（中央区大手前）の閉館後、2012年に貸展示室等の機能を引き継いで開館した。大阪府立現代美術センターは、1974年（昭和49）、北区堂島に大阪府民ギャラリーの名称で開館し、1980年（昭和55）に中之島に移転して大阪府立現代美術センターに改称、2000年、中央区大手前に移転して規模を拡張したが、2012年に閉館した。大阪府は、難波の再開発地区にポンピドゥー・センターなどを意識した現代芸術文化センター（仮称）構想があり、大阪トリエンナーレ（1990～

「水の廻廊」コース航路図

2000年）を開催したが、計画は凍結され、本格的な美術館施設を持たない数少ない都道府県となっている[*3]。

中之島3丁目、4丁目の文化施設

大阪市中央卸売市場付近で堂島川に入る。大阪国際会議場（グランキューブ大阪）付近からリーガロイヤルホテル、大阪大学中之島センターを通過し、世界遺産「博物館島」のように文化施設が中之島に集積していることが確認できる。付近の堂島川は、ジョン・ウー監督の映画『マンハント』（2017年）での水上追跡シーンのロケ地にもなった。

大阪市立科学館（北区中之島4丁目）は、大阪市制100周年事業として関西電力の寄付で、1989年に大阪大学理学部のあった中之島4丁目に開業した。1937年（昭和12）、大阪市電気局が開設した四ツ橋の大阪市立電気科学館が日本で最初に導入したプラネタリウム（カール・ツァイスII型、大阪市指定文化財）も保管する。国立国際美術館（中之島4丁目）は、1970年（昭和45）の大阪万国博覧会（エキスポ70）で建設された万国博美術館の再利用を在阪の美術関係者が陳情し、1977年（昭和52）万博記念公園内に開館した。当初は府立の現代美術館としての開館を目指したが、府での開館は難しく、名称も「現代」という言葉をはずして国立の美術館として誕生した。1993年に大阪市内への新築移転方針を決定し、2004年に大阪市立科学館の敷地である現在地へ移転開館する。主要部分を地下に収めた建物で、設計者のシーザー・ペリ（1926～2019）は大阪歴史博物館（2001年）、中之島三井ビルディング（2002年）、あべのハルカス（2014年）も設計した。

大阪中之島美術館（中之島4丁目）は、佐伯祐三の大コレクターであった山本發次郎のコレクション寄贈を契機に、市制100周年記念事業の大阪市立近代美術館（仮称）として計画され、1990年に建設準備室が開室された。バブル崩壊やリーマンショックをはじめ政治的な問題も絡んで建設が遅れ、30年以上を経て2022年に開館した。当初の基本計画では、常設展示に力を入れる構想であったが、開館時には建築面積も当初案より大幅に縮小され、常設展示室のない美術館となっている。すぐ近くに吉原治良をリーダーとする具体美術協会の本拠地グタイピナコテカの跡地（現・三井ガーデンホテル大阪プレミア）がある。

2018年、中之島フェスティバルタワー・ウエストに開館した中之島香雪美術館（中之島3丁目）は、朝日新聞創業者の村山龍平収集の古美術品を所蔵し、神戸

市東灘区にある本館の開館45周年を記念して分館として設立された。同ビルの前身が1931年（昭和6年）竣工の朝日ビルディングで、屋上には航空灯台とも呼ばれる航空標識灯やスケートリンクがあり、中之島洋画研究所やプレイガイドも開かれている。また西側には、劇場と展示施設を備えた大阪朝日会館があった。

なお、大阪大学中之島センターの対岸にある堂島リバーフォーラム（福島区福島1丁目、2008年竣工）を会場に、堂島リバービエンナーレが開催されている。第1回の堂島リバービエンナーレ2009は「リフレクション：アートに見る世界の今」と題し、「シンガポールビエンナーレ」（第1回2006年、第2回2008年）の作品が展示された。2019年に第5回展「シネマの芸術学—東方に導かれて—ジャン・リュック＝ゴダール『イメージの本』に誘われて」が開催されている。

中之島1丁目の文化施設

渡辺節設計の大阪ビルディング（外観保存）から日本銀行大阪支店の横を経て、重要文化財の大江橋（御堂筋）をくぐり、中之島1丁目に入る。市庁舎の東にあり、住友家の寄贈で1904年（明治37）開館した大阪府立中之島図書館（中之島1丁目、重要文化財）は、図書館活動だけではなく、2009年の中之島公園一帯でのアートイベントである水都大阪2009では、「森の映画館」の会場となった。

大阪市中央公会堂（中之島1丁目）は、株式仲買人・岩本栄之助の寄付で1918年（大正7）に開館する。設計競技で岡田信一郎（1883～1932）の案が選ばれ、辰野金吾・片岡安が実施設計を行い、ネオ・ルネッサンス様式を基調にバロック的な壮大さを持ち、細部にセセッションを取り入れている。特別室には洋画家・松岡壽の天井画「天地開闢」や壁画「商神素戔嗚尊」「工神太玉命」などが描かれた。1999年から保存・再生工事が行われ、改修前年、森村泰昌プロデュースで「テクノテラピー～こころとからだの美術浴～」（1998年10月30日～11月8日）が開催され、Ufer! Art Documentaryのアート・ドキュメンテーションに記録されている。2002年、重要文化財に指定された。

大阪市立東洋陶磁美術館（中之島1丁目）は、安宅コレクションが大阪市に寄贈され、1982年（昭和57）に開館した。朝鮮陶磁、中国陶磁を中心に国宝2件、重要文化財13件を収蔵し、1998年に新館も増築されている。同館前の地下には京阪中之島線なにわ橋駅に接して、2008年、京阪ホールディングス株式会社、大阪大学、NPO法人ダンスボックスが三者協働で運営し、「文化・芸術・知の創造と交流の場」を目指すコミュ

ニティスペースであるアートエリアB1が開設された。東洋陶磁美術館東側には2022年、安藤忠雄設計の文化施設「こども本の森 中之島」が開館した。

　かつて「保存か、開発か」が問われる建物を建て替えても、その「進化形」を意識することで時代のニーズに応え、親しまれてきた形やイメージの継承も可能として、大阪大学工学部の上田篤を中心に、"生まれ変わり"を意味する「リ・インカネーション展」（全5回、1980〜85年）[*4]が開催された。その第1回展「中之島第三の道」（会場：心斎橋、ソニービル）で安藤は大阪市役所の再生を担当している。その後も安藤は、1988年（昭和63）、大阪市中央公会堂に卵形のホールをはめ込む「中之島プロジェクトⅡ（アーバンエッグ）」を発表したり、「桜の会・平成の通り抜け」で市民に募金を呼びかけ（2004年募金スタート）、大川から中之島の西までを桜並木にするプロジェクトを提唱するなど、中之島の重要性を強く意識する。

　"なにわ舟遊ODYSSEY"では、港湾地区では、南港のライカ本社ビル（現存せず）、サントリーミュージアム［天保山］（現・大阪文化館・天保山）、中之島では、大阪市中央公会堂やこども本の森中之島、次述する剣先噴水など、安藤が設計した建物やゆかりの場所を通過することになり、環境も意識した安藤の思想を水辺をつなぐエコミュージアム的にうかがうことができる。

東横堀川から道頓堀へ

　中之島公園東端の剣先公園にある安藤忠雄設計の剣先噴水は、毎時定刻に大量の放水を行い、夜間はライトアップされる。受講生の乗る船は放水を眺めて進路を変え、現役の主要河川である東横堀川に入る。この運河は、阪神高速道路の橋脚に日差しが遮られ、全体に薄暗いが、川沿いに大阪最初の「美術館」となった大阪府立博物場中央館（1888年開館、現・シティプラザ大阪付近）があったり[*5]、文楽、落語など芸能の舞台であること[*6]、平野橋の西詰北側に残る古い雁木や、市電敷設で架け替えられた本町橋や末吉橋などの格の高い橋梁が現存するなど、歴史的な価値は高い。

　下船後は、芝居や文楽を育んだ劇場都市・道頓堀400年の歴史を伝える目的で開設された「道頓堀ミュージアム並木座」（中央区道頓堀）を見学した。

第3回　2020年度　「水の廻廊」コース

　10月3日16:10に日本橋船着場を出港。「水の廻廊」を西に廻って木津川から中之島エリア、東横堀川を抜

演奏するちんどん通信社。戎橋の下を通過する。

け、道頓堀川を再度、湊町まで進んで反転し、18:10に宗右衛門町側にある太左衛門橋船着場（ドンキホーテ南側）で下船した。前年と同じコースだが、林幸治郎氏がリーダーの「ちんどん通信社」が乗船し、大阪ゆかりの音楽や歌謡を船上で演奏した。作曲家・服部良一が「道頓堀ジャズ」[*7]と呼んだ戦前のジャズの街・道頓堀のイメージや、現在も就航しているジャズボートなどを意識したプログラムである。

第4回　2020年度　大阪港コース

　天候不良で小雨気味だったが、11月7日に実施。13:30にユニバーサルシティポートを出航し、北港にまで北上した後、南下して大正内港から15:40に名村造船所跡で下船した。前年の大阪港を巡るコースに近いが、幻想的な作風で知られるオーストリアの画家で建築家のフンデルトヴァッサー（1928〜2000）がデザインした北港の大阪広域環境施設組合舞洲工場に接近するコースを加え、天保山運河を廻るルートをカットした。舞洲工場は、2008年の大阪オリンピックの舞洲誘致を進めるなか、大阪市環境事業局のゴミ処理場として2001年に建てられた。フンデルトヴァッサーは、キッズプラザ大阪の「こどもの街」（北区、1997年）と大阪市舞洲スラッジセンター（此花区、下水汚泥処理施設、2004年）も設計し、同氏設計のごみ処理場はウィーンのシュピッテラウ焼却場と舞洲だけである。なお、2019年からは大阪広域環境施設組合舞洲工場という名称に変わっている。すぐ横に、大阪市舞洲スラッジセンターと大阪市舞洲障がい者スポーツセンター（1997年開館）がある。

　名村造船所跡到着後、「モリムラ＠ミュージアム（M＠M）」で開催中の「北加賀屋の美術館によってマスクをつけられたモナリザ、さえも」を自由見学した。コロナ禍でマスクを着けたモナリザや、「アベノマスク」、感染予防で密を避けることもとりあげたインスタレー

ションなど、森村らしい主張のある展覧会である。

第5回　2021年度　「水の廻廊」（中之島周回）コース

　9月18日の予定が台風で延期され、10月31日に実施した。中之島を完全一周するコースで、八軒家浜船着場（中央区天満橋）で乗船して大川を下り、大林組歴史館のあるルポンドシエルビル（大林組旧本店ビル、1926年竣工。中央区北浜東）の前を通って、中之島剣先から土佐堀川を下る。昭和橋から木津川に入り、大阪府立江之子島文化芸術創造センターの前でUターンして中之島の最西端に戻る。大阪市中央卸売市場の前から堂島川に入り、大阪国際会議場、リーガロイヤルホテル、朝日放送、堂島リバーフォーラム、大阪大学中之島センターを通過、浪花三大橋の難波橋、天神橋、天満橋から大川をさかのぼり、藤田美術館（都島区網島町）付近で反転して、ラブセントラルの愛称のある若松浜船着場（北区西天満2丁目）で下船した。藤田美術館の近くで、同館・國井星太学芸員による2022年4月のリニューアルオープンの案内があった。

記録映像制作と
第16回特別展「モダン中之島コレクション」

　この回では、私のほか歴史家の古川武志（元・大阪市史料調査会）、受講生の津村長利、中原薫各氏による船上解説があり、それを映像として記録した。この映像は、翌2022年の大阪大学総合学術博物館第16回特別展「モダン中之島コレクション "大大阪" 時代の文化芸術発信センター」開催（4月28日〜7月30日）と併せて、博物館で上映された。同展は、2022年の大阪中之島美術館の開館や、2023年の中之島センター改修による「大阪大学中之島芸術センター（仮称）」誕生も意識しつつ、シビックセンターとして発展した中之島全体を、博物館が取り組んできたテーマである "エコ・ミュージアム" と考えた企画である。映像は博物館ホームページで視聴できる。展覧会では、津村氏が制作した水晶橋や淀屋橋などのペーパークラフト（立版古）が展示されたが、同氏は、2019年に大阪くらしの今昔館の企画展「モダン都市大阪の記憶」でも石橋の心斎橋を再現公開している。

フェスティバルホールと
陶板壁画《牧神、音楽を楽しむの図》

　1958年（昭和33）、本格的なコンサートホールとし

2021年、中之島で船上解説する津村長利氏

橋梁のペーパークラフト。津村長利制作。大阪大学総合学術博物館第16回特別展「モダン中之島コレクション "大大阪" 時代の文化芸術発信センター」

フェスティバルタワーEAST　土佐堀川より、2021

てフェスティバルホールが開館する。南側外壁に設置されたのが、建畠覚造（1919〜2006）を中心とした行動美術協会のメンバーによる陶板壁画《牧神、音楽を楽しむの図》である。同年、難波に村野藤吾（1891〜1984）設計の新歌舞伎座が開館し、彫刻家・辻晋堂（1910〜1981）による鬼瓦が設置された。市内の北と南に大阪を代表するホール・劇場が同じ年に誕生したのである。陶板壁画、鬼瓦のどちらも昭和30年代の抽象的な立体造形の雰囲気を伝えている[*8]。2012年の中之島フェスティバルタワーの誕生でフェスティ

大阪広域環境施設組合舞洲工場。右が大阪市舞洲障がい者スポーツセンター。2021年撮影

バルホールは建て替えられ、陶板壁画も再制作された。

第6回　2021年度　大阪港（北港〜安治川）コース

　11月6日13:00にユニバーサルシティポートを出港。此花区桜島のコンビナート西側へ回りこみ、大阪北港マリーナ付近でUターンして海遊館方面へ抜け、安治川から堂島川に入り、15:00に大阪国際会議場前港に着岸した。前年の大阪港コースを改編して、フンデルトヴァッサーによる舞洲工場と下水処理場、大阪北港マリーナに接近し、「いのち輝く未来社会のデザイン」がテーマの2025年・大阪万国博覧会場の夢洲にも近づいた。

　大阪北港マリーナは、1987年（昭和62）に市営の大阪北港ヨットハーバーとして此花区常吉に完成し、完成と大阪港開港120周年を記念して、姉妹都市であるメルボルン市をスタート地点とする太平洋縦断ヨットレース「メルボルン/大阪ダブルハンドヨットレース」も開催された。バブル崩壊後、経営上の危機を迎えたが、民営化されて現在、活力を取り戻した。なお私は、此花区西部を詩にした小野十三郎「北港海岸」の一節「風はびゆうびゆう大工場地帯の葦原を吹き荒れてゐる」を思い起こし、小野の詩の「葦の地方」の凍てついたイメージと、現代のユニバーサルスタジオやマリーナの明るさとのギャップが気にかかる。帰路、弁天埠頭の跡や、「あんがいおまるー座」が運営する小劇場「石炭倉庫」（港区波除）、日本初の沈埋工法トンネルである安治川隧道（1944年完成）付近を通過した。

船から降りて

　"なにわ舟遊ODYSSEY"では、叙事詩のような冒険

ではないがコンパクトな二つのコースを巡ることで、時代の渦に巻き込まれた街の急激な変貌を肌で感じて、現代に至る濃密な大阪の歴史と文化を体験するとともに、水上から眺めた大阪が"エコ・ミュージアム"としての潜在能力を秘めた街であることを再確認できた。

　しかし、アートディレクションを考える上の問題にも行き当たる。「水の廻廊」にしろ大阪港周辺にしろ、船上からの都市景観の華やかさに圧倒されつつも、ウォーターフロント開発とバブル崩壊の光と翳が乱反射している実情に気づかされる。大阪市制100周年記念をはじめ、自治体や企業の記念事業で計画・建設されたにもかかわらず、その後の支援がなく経済的な理由で閉館した施設が多い。さらにコロナ禍の現在、アートによる起爆剤的な施設、イベントが街の発展に有効かどうかや、2025年の大阪万国博、あるいはIR計画問題もどのように進むかについても、同時代人として私たちは注視する必要がある。芸術表現が生み出す感動は人間にとって生きる支えとなるが、それ以上に現代日本が、アートの経済効果や地域振興を優先する行政的な思考に傾きがちであることも、多様な形でアートに携わることを希望する受講生が、いま一度とらえなおすべき課題ではないだろうか。

　最後に、歴史家の古川武志氏、京都市立芸術大学・藤本英子教授[*9]、大阪大学大学院工学研究科・木多道宏教授も同船され、古川氏には地域の歴史、藤本氏には道頓堀遊歩道や港湾倉庫街の色彩設計、中之島の橋梁ライトアップ、木多氏には建築設計に携わった体験をお話しいただいた。謝意を表したい。

注

- ***1**　橋爪節也編著『映画「大大阪観光」の世界―昭和12年のモダン都市』大阪大学総合学術博物館叢書4、2009年
- ***2**　橋爪節也『『白い巨塔』と戦後復興から高度成長期の大阪の都市イメージ』『大阪商業大学商業史博物館紀要』17号〜18号　2020〜2021年
- ***3**　橋爪節也、加藤瑞穂編著『戦後大阪のアヴァンギャルド芸術　焼け跡から万博前夜まで』大阪大学総合学術博物館叢書9、2013年
- ***4**　「中之島第三の道」では、大阪市中央公会堂を上田篤・加藤晃規、大阪府立図書館を渡辺豊和、大阪市役所を安藤忠雄、日本銀行大阪支店を東孝光が担当した。東孝光・安藤忠雄・上田篤・渡辺豊和編『建築からの仕掛け　リ・インカネーション展　1980-1985』学芸出版社、1986年
- ***5**　橋爪節也「明治二十一年の巨獣たち―大阪府立博物場の美術館の天井画群―」『大阪の歴史』82号、大阪市史編纂所、2014年
- ***6**　文楽・歌舞伎の「新版歌祭文」（瓦屋橋）、「夏祭浪花鑑」（高津宮、釣船三婦内）、落語の「まんじゅう怖い」（農人橋、本町曲り）、「佐々木裁き」「次の御用日」（住友の浜、安綿橋）、「らくだ」（九之助橋）など。
- ***7**　服部良一『ぼくの音楽人生』日本文芸社、1993年
- ***8**　前註、橋爪節也、加藤瑞穂編著『戦後大阪のアヴァンギャルド芸術　焼け跡から万博前夜まで』参照。
- ***9**　『安治川エリアの将来像への提言』（大阪港埠頭（株））などに執筆。

公衆電話と
独り言の演劇

永田 靖

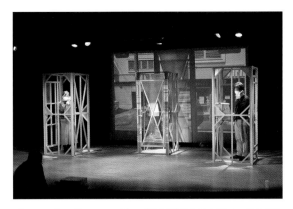

パフォーミング・エコロジー／公衆電話式ダイアローグの試み
舞台写真　　　　　　　　　　　　　　（写真：石井靖彦）

「徴しの上を鳥が飛ぶⅢ─文学研究科におけるアート・プラクシス人材育成プログラム」の最終年度に行ったプログラム、劇作家・演出家林慎一郎作・演出『パフォーミング・エコロジー／公衆電話式ダイアローグの試み』について記しておこう。

　林慎一郎は、2007年に「極東退屈道場」というパフォーマンスのプロデュース・ユニットを組織している。主として都市の環境について、その歴史的地層と都市化の問題、生活の変化と都市との軋轢など、その断片を取材して、コラージュしていく演劇作品を発表してきた。例えば、2014年の作品『ガベコレ─garbage collection』は、2008年オリンピック誘致に失敗した大阪の埋め立て地「舞洲」を題材にした作品である。ここでは、誘致できなかった大阪オリンピック2008や大阪についての、膨大な公文書と市民インタビューを材料にしてコラージュしている。

　また例えば、2019年の『ジャンクション』は、かつて大阪の府庁があった江之子島を題材に、上演場所も江之子島にある劇場とその周辺を使って行われたツアー・パフォーマンスである。この作品では、大阪と思われる架空の町「ソコハカ」を舞台にしている。これはすでに自然災害によって海底に水没してしまっている街である。観客は四つのグループに分けられ、各人ラジオを渡される。そこから流れる「ナビゲーション」を聞きながら劇場周辺を、解体される病院やかつての大阪の中心のモダニズム建築の残滓などを見ながら「回遊」していく。近世以前のまだこの地が埋め立てられる以前、そもそも海と小島しかなかったというこの大阪の土地の「記憶なき記憶」を今に蘇生させ、そこに街の住人や家族が偶然遭遇して会話を交わして行く、複眼的なフィクションとなっている。

　林は、このような大阪という都市を廻るパフォーマンスを繰り返していたが、このコロナ禍で予定してい

た上演を断念せざるを得なくなった。それは当たり前だと考えていた「対話」について再考を迫られた機会となったという。それをパフォーマンスとして構成する試みが、2021年12月の『LG20/21クロニクル』と2022年1月の「公衆電話式ダイアローグの試み」である。

　前者は、2020年に予定していた作品を題材にしている。ここでは大阪市の住民が大阪中心部に暮らすより、大阪周辺の郊外に居住地を移す傾向にあった。これは「ドーナツ化現象」と呼ばれ、社会問題化していたが、近年中心部へ戻る傾向が見られ、それを助長したのが「タワーマンション」という高層のマンションの乱立であるという。この2021年の作品では、劇場の1階と4階を同時に使い、観客はどちらか一方の上演しか見ることができない。俳優たちはしばしば1階と4階を行き来して演じるが、その対話のやり取りは、各階5台ずつ置かれた電話ボックスを通じて行われる。つまり、4階で見る観客は、4階の俳優の演技と、その俳優が1階にいる俳優との電話を通じた会話を聞くという形式で、この劇世界が構築される。1階からの電話の声は4階でもスピーカーを通して場内で聞けるようになっている。1階の観客も、この逆で、同じ一つの劇世界を、1階の側からしか経験できない。ここでは、眼に見える劇世界は劇全体の半分であり、残りの半分は電話の声を通して聴覚的に構築される。劇の内容は、ごく普通の市民のやり取りで、アルバイト先の話、子供が行方不明になった親の話、夜間警備の様子など、都市のありふれているものの、少し出来事めいた物語が切れ切れに聞こえてくる。

　この上演の言わば続編の形で行われたリサーチ・パフォーマンスがこのプログラムでの上演「パフォーミング・エコロジー／公衆電話式ダイアローグの試み」である。ここではプログラム参加者20名程度に対し

て、自分の居住地から半径500メートル以内にある公衆電話について、その現在の形状と環境についてリサーチし、そのレポートとその写真、またその電話ボックスに感じたことをテキストとして提出を求めた。その後、林が一つのパフォーマンス台本として再構成し、参加者によって上演された。

舞台上に、3台の公衆電話ボックスを設置し、受講生の参加者＝俳優たちが書いた公衆電話のテキストは、別々の俳優たちによって演じられて行く。公衆電話にまつわる想い出、会えなくなった誰かに対する囁き、なくなった友人への電話、過去の自分への後悔など、現実と空想の区別なく、参加者＝俳優たちがそれぞれ舞台の電話ボックスに入って、電話口で語っていく。上演中、舞台全面には、それぞれの参加者が自ら撮影した公衆電話の写真が映写されていく。

公衆電話とは、現在のような誰しもが携帯電話を持つようになるまでは、家の外で、外出時のコミュニケーションや、個人的なコミュニケーションのツールとして、どこにでもある社会的な道具であった。日本ではそのピーク時の1990年には、約83万台が設置されていたという。その後、携帯電話の普及により一気に減少し、2019年には約15万台にまで減ったという。それでも現在、災害時などのインフラストラクチャーとして、また誰でもが公平に利用できる環境「ユニバーサル・サービス」として、公衆電話は減りつつも完全に撤去されることはない。今では、市街地では500メートル四方に1台、それ以外では1km四方に1台の設置が省令で定められている。

公衆電話は電話番号が割り当てられているが、それは携帯電話のようなものではなく、電話ボックスという「場所」に割り当てられたものである。公衆電話で話すためには、その場所に行かねばならず、使い手の身体性をどうしても伴う。また、街中にあって多くは電話ボックスという透明なアクリル板で仕切られた空間の中で対話を行う。

これは劇場のコミュニケーションに部分的に似ている。劇場では舞台と観客とのコミュニケーションが行われるが、観客は日常生活からいったん切り離され、舞台に集中するよう促される。また近代劇場では、観客席の客電が消灯され、上演中の私語は慎み、隣席との会話も控え、舞台の対話をいわば一方向的に眺める個人的な営みとして観劇する。もちろん上演が終われば、劇場は観客同士の社会的交流を行うことのできるパブリックな空間でもある。この制限されたパブリック空間の変容が演劇の特性であり、この点で公衆電話と構造的に似ている。この空間では好きなだけ居続けることができるのではなく、しかるべき観劇料を払い、開演時間から終演時間までの限られた時間となる。これは公衆電話でも同じである。通常1分10円という料金を支払うことで、その限りでの空間の個人化が許されている。つまり劇場と同様に、一時的に間借りするプライベートな空間なのである。

一昨年より世界中を覆った新型コロナウイルス感染のパンデミックは、演劇の姿を大きく変えることとなった。演劇では多くの観客を閉じられた狭い空間に閉じ込め、舞台からの発話をひたすら浴びることになるために、演劇はそのような従来の形式ではない手法を模索せざるをえなくなった。その方法と考え方は様々であったが、それらの試みは、本来の演劇の特質を根本的に考え直し、その上で新しい演劇の方向を模索することに繋がっていた。

林慎一郎の試みもまた、従来の演劇形式に歪みをもたらし、公衆電話という聴覚メディアに関心を示した数少ない取組である。参加者が語りかけるその語りは、まるで演劇のミニチュアのような、一方通行の語りかけのように見えて、電話口の向こうに聞き手たる誰かがいるという不思議な感触を生む、独語としての演劇の豊かな可能性を示している。

すべてパフォーミング・エコロジー／公衆電話式ダイアローグの試みリハーサルの様子　　　　　　　　　　　　　　（写真：石井靖彦）

神山町の
アートとフード

山﨑達哉

　徳島県名西郡神山町は、徳島県のほぼ中心に位置し、全面積の約8割以上が山地であり、その中央を鮎喰川が東西に流れている。鮎喰川は、吉野川の支流で、その上流域に集落が点在している。人口は、令和4（2022）年8月1日現在で約4,900人、約2,400世帯が暮らしている。この神山町では、平成11（1999）年から、海外のアーティストを中心に町内へ滞在させ、作品をつくってもらい、展示を行う、神山アーティスト・イン・レジデンス（KAIR）を実施している。また、アーティスト・イン・レジデンスが20年以上も続く一方、平成30（2018）年からは、シェフ（料理人）をアーティストと捉えた、シェフ・イン・レジデンスというプログラムも始まっている[*1]。神山町のアートへの取り組みと、それに並行して行われる食（フード）への取り組みについて考えたい。以下、「徴しの上を鳥が飛ぶ」のプログラムにおいて実施した、令和元（2019）年8月25日のレクチャー、11月10日に神山町にて新しい作品や常設されている過去の作品の鑑賞時に受けた解説（「ポスト・プロダクションツアー」として）、令和2（2020）年の調査を行った時の内容[*2]をもとに、神山町のアートとフードについて記述する。

　神山町でアーティスト・イン・レジデンスが始まったのは、国際交流がきっかけだった。平成3（1991）年、神領小学校で見つかった「アリス」の人形[*3]を元のアメリカ合衆国へ返却（里帰り）[*4]するために、「アリス里帰り推進委員会」が結成され、里帰り事業が実施された。その後、「アリス里帰り推進委員会」は、さらに国際交流を推進する「神山国際交流協会」となった。平成9（1997）年には、徳島県の事業として「とくしま国際文化村構想」が立ち上がったが、実現しなかった。しかし、平成10（1998）年には、先の「神山国際交流協会」によって、「アドプト・プログラム」が実施された。「アドプト・プログラム」では、県道の清

掃活動を主に行っており、平成11（1999）年には、「徳島県OURロードアドプト事業」が発足し、現在まで続いている。衛生面で「アドプト・プログラム」ができた一方で、文化面として、平成11（1999）年に、国際的なアート・プロジェクトとして、アーティスト・イン・レジデンスが始まった。このように、国際交流を端緒としているアーティスト・イン・レジデンス事業だが、四国八十八箇所霊場巡りの十二番札所の焼山寺が神山町にあることも、神山町の人々が外部からの人を受け入れやすくなっている理由のひとつとして考えられるであろう[*5]。実際、滞在アーティストとの交流を深め、アーティストの希望通りに作品づくりや設営などに携わる地元の方も多い。

　さて、それでは、神山町のアーティスト・イン・レジデンス事業（神山アーティスト・イン・レジデンス）の概要についてみてみたい。先にも述べたように、神山アーティスト・イン・レジデンス（以下、KAIR）は、平成11（1999）年に始まり、毎年開催をしている。国内外から作家を招聘し、一定期間、神山町にとどまり、作品をつくってもらい、発表するという事業である。1年の大まかな流れは以下の通りである。

　5月頃にアーティストの選考を開始する。これは、プレ選考、1次選考、2次選考、最終選考の流れで進む。受け入れのアーティストが決まると、8月末頃にアーティストの受け入れとガイダンスがある。この時期からアーティストの滞在期間が始まり、展覧会終了まで神山町に滞在し、作品の制作を行う。作品は基本的に美術のものが多く、パフォーマンスはほぼない。9月初めには、学校でのワークショップ（課外授業）を10月初め頃まで実施する。なお、学校等外部でのワークショップは応募時の規約に含まれており、取材への対応や決められた行事への出席なども同様に条件に含まれているという。9月末には、アトリエを公開する「オープンアトリエ」を実施し、10月末から11月初旬まで、展覧会を開催する。展覧会に関連したイベントも随時開催する[*6]。このKAIRの公募プログラムは、渡航費、制作費、滞在費、住居、地元の職人とのコラボレーションなども含む制作サポートが付くプログラムで、「フルサポートプログラム」と呼ばれている。他に、「パーシャルサポートプログラム[*7]」、後述する「インディペンデントプログラム」も実施している。

　KAIRの実行委員のメンバーは、神山町民の有志や、町外からの協力者で構成されており、さらに近年増加した神山町への移住者も加わっているという。地元の企業や、店舗、まちづくりの実行委員会なども協力す

神山町の様子（2020年11月3日撮影）

る体制になっているとのことである。また、徳島県や神山町が助成を行っており、運営資金を提供しているほか、公共団体向けの助成金も取得しているようである。

　アーティストの選考にも最初の頃から実行委員のメンバーが携わっており、それは今も続いている[*8]。選考は書類のみで、選考ではアーティストのこれまでの作品や、実績等を考慮しつつ、KAIRに向いている作家や作品を選んでいるとのことである。携わっている地元の方々は専門家ではなく、手探りで始めたのだが、積み重ねによって、好みや理想が生まれたり、作家や作品のある種の目利きになったりしているのではないだろうか。

　応募するアーティストはインターネットなどで情報を調べており、対策が練られているようであるが、KAIRの特徴のひとつに、海外での認知を高めるために、初期から情報発信を積極的に行っている点が挙げられる。平成19（2007）年から、"Bulletin"というかたちでウェブサイトに情報を記載するなど、早い段階から意識的に英語での発信を心がけている。その際、アートに関する情報だけでなく、神山町に関わる情報も発信し、町の雰囲気や様子がわかるようにしている[*9]。また、スタッフによる日記やレポートもな

るべく英語に翻訳して掲載しており、膨大な蓄積があるため過去の情報も海外アーティストにとって参考になっているようである[*10]。奨学金などを活用して自力で来るアーティストもおり、KAIRのアーティストとのコラボレーションの提案や、展覧会やパフォーマンス等の企画なども実施されている。また、平成20（2008）からは、新しい受け入れ体制として、「ベッド＆スタジオ　プログラム」が始まっている（こちらは「インディペンデントプログラム」と呼ばれている）。このプログラムでは、KAIR以外に神山町での滞在制作を希望するアーティストに対し、神山の宿や制作滞在用の施設物件を無償で紹介している[*11]。

　また、平成29（2017）年からは、過去のKAIRに参加したアーティストを再度招聘する「リターン・アーティスト　プログラム」を始めている。これは、1回目の滞在から10年以上の間を空けた作家を招聘するプログラムである。始めたきっかけは、アーティスト・イン・レジデンスのプログラムは3ヶ月で成果が現れるが、あくまで短期間のものであるため、滞在制作が終わった後のアーティスト自身やその後の活動、作品、神山町や神山町の関係者への影響を長期的な期間で考えたいというものであった。また、一度滞在したアーティストは、滞在したからこそわかる神山町の

資源への理解があり、可能性を探ることができること、長い時間をあけたことによる新しい作品の構想、神山町での滞在後のアーティストの活動を振り返りつつ現在の作品づくりを確かめるという目的もあるようだ。

このように、神山町では20年以上にわたりアーティスト・イン・レジデンスを実施してきた。その過程や現在に至るまで様々な問題もあったという。例えば、あるアーティストが作品作りの調査のため、山に入り作品を作ったため、森を切り開く必要が出てしまったこともあったようだ。そこから森・山の土地の使用許可の交渉や使用できる範囲、権利、管理の方法などを決めたという[*12]。一方で、森を切り開くことから、森林の間伐や保全活動にもつながったといえるだろう。

その他、運営上、予算の確保、人材不足、後継者のスタッフ育成、既存の作品の有効活用と保管が問題になっているとのことである。特に、20年以上も続いているため、作品が増え、保管や保存、管理などは大きな課題のひとつのようである。作品は、町内の改善センターや小学校の廃校などに分散して保管しており、適切に保管され、保管による傷みなどはないようであるが、量が増えているだけでなく、大きな作品もあり、保管場所の確保が課題となっている。一方で、インスタレーションなど作品によっては保管しない前提のものや、山の中に設置された作品については特に保全を行うことはしていないものもあるようだ。なお、作品の所有・保管・管理は、KAIR実行委員会が担っているが、作家の希望により別の展覧会やイベントなどに作品を貸し出しをすることもあり、その書類作成等については、美術館や博物館とほぼ同じ手続きだという。

さて、KAIR実行委員会では、KAIR×ABCDEFというプロジェクトを始めている。それぞれ、Aはアートやアーキテクチャー（建築）、Bはベースで、拠点となる場所、Cはカルチャー（文化）、Dはドキュメンテーション（記録）、Eはエジュケーション（教育）、Fはフード（食べ物）、食について、を指している。さらに、Iもあり、これはインタビューを表している。それぞれが示す内容に関連して、KAIR実行委員会や、KAIRのアーティストとともに継続的な長期的なプログラムを実施することも始めている[*13]。

ここで新型コロナウィルスの影響が大きかった令和2（2020）年の状況を記しておきたい。当該年開催分のKAIRのアーティストの選考は5月頃に終えたが、新型コロナウィルスの影響を考慮し、令和2（2020）年のアーティスト・イン・レジデンスは延期し、翌令

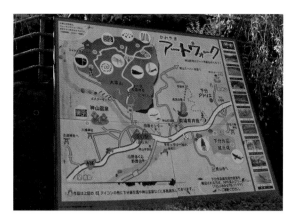

かみやまアートウォーク看板（2020年11月3日撮影）

和3（2021）年に持ち越しを決定した。ただし、令和3（2021）年に開催できる保証はなく、アーティストたちの今後の仕事のスケジュールにもよるため、アーティストのスケジュールを優先することで調整した。令和2（2020）の年KAIRの展覧会では、これまでの作品の中から、できるだけ展示可能なものを選び、展示することになった。展示方法としては、触る展示や、観賞することで密になる映像などの作品は避け、作品の鑑賞方法については、最終的には観客に委ねたという。また、作家不在で展示するため、設営や展示方法、照明などにおいて、例年以上にスタッフの負担が増えたという。基本的には過去の作品の展示だが、2作品はKAIR初登場作品もしくは新作を展示した（安岐理加『その島のこと』、あべさやか『これまでとこれから』）。

一方で、これまで20年以上忙しい中続けてきたので、スタッフにとってはKAIRを振り返る、あるいは作品や作家を再確認する良い機会ともなった。また、新規の移住者や、これまで来場されなかった地元の人にとっては初めて観る作品もあり、公開できて良かったという。神山町から出て徳島市内や県外の美術館・博物館に行くことができない人も多く、婦人会や町内会、消防訓練など町の集まりもできなかったからか、今まで来られなかった地元の人の来場が増えたという。中でも、特に家族連れの来場者が目立ったそうである[*14]。例年楽しみにしている人もあり、問い合わせもあったとのことであった[*15]。

以上が神山町のアートに関する内容であるが、ここからは「食」について考えてみたい。「フードデザイン」が教育にも取り入れられるようになっていることからもわかるように、食とアートのつながりは、その可能性を期待されているといえる。神山町では、平成28（2016）年に株式会社フードハブ・プロジェクト

かまパン外観（2020年11月3日撮影）

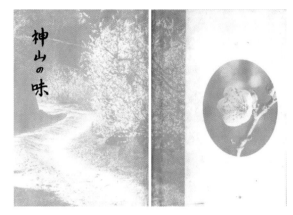

『神山の味』表紙

[*16] が設立され、「フードハブ・プロジェクト」を推進している。そのきっかけとなったのは、神山町で策定された「神山町　創生戦略、人口ビジョン「まちを将来世代につなぐプロジェクト」」である。このプロジェクトでは、平成28（2015）年7月〜12月末にかけて、「継続的な転入増（転出減を含む）を可能にするハード／ソフト両面の環境整備」と「"まちを将来世代につなぐ"意識の共有と、活動の日常化」を大きな二つの課題とし、49歳以下の若手町職員および住民等約30名からなるワーキンググループをつくって、検討作業を行った[*17]。その結果のひとつとして、株式会社フードハブ・プロジェクトが設立している[*18]。

　フードハブ・プロジェクトでは、1. 地域に貢献する「社会的農業」の実践、2. 地域の食材を使った「食堂＆パン屋」の運営[*19]、3. 地域の冷蔵庫としての「食品店」の運営、4. 地域の人たちとの「加工品」の開発＆製造、5. 地域で取り組む循環型の「食育」の実践、という「五つの取り組み」[*20] をおこなっている。さらに、「地産地食」という考え方を軸に、地域で育てて、地域で一緒に食べることで神山の農業と食文化を次世代につなぐことを目的としている[*21]。「地産地食[*22]」とは、地域（神山町）で育てた食材を、地域（神山町）で料理して食べる、ことを指している。それぞれに、「地（Local Nature）」は「地域の自然によりそい暮らそう」、「産（Social Agriculture）」は「地域に貢献する社会的農業を実践しよう」、「地（Collective Community）」は、「地域のみんなでやろう」、「食（Small Food System）」は、「小さな食の循環システムをつくろう」という意味が当てられている。なお、食堂の「かま屋」では、週ごとに「産食率」を出しており、「食材品目数（町内産）÷食材品目数（総合計）」という計算方法をベースに、「地域で育てて、地域で食べている」割合（％）を測定し、発表している[*23]。

　また、「育てる、つくる、食べる、つなぐ」を活動指針としており、それぞれに、「社会的農業を実践する[*24]」、「みんなの手でつくりあげる[*25]」、「神山の農業を、食べて支える。[*26]」、「学んでいく、教えていく、考えていく[*27]」といった標語が付随しており、四つの指針の達成のためにそれぞれにはさらに細かい目標が掲げられている[*28]。ここで注目したいのは、「つくる　みんなの手でつくりあげる」である。神山町には「生活改善グループ」という会があり、地域の食文化を受け継いできた。そのグループでは、昭和53（1978）年に、『神山の味』という本を出版し、地元の人たちが家庭内で受け継いできた料理のレシピを集め紹介していた。フードハブ・プロジェクトでは、この『神山の味』を復刻、販売し、神山町の郷土料理と食文化を受け継ぐ一助となっている。

　そのほか、プロジェクトのひとつとして、シェフ・イン・レジデンスという取り組みも行っている。取材を行った時点（2020年現在）では、神山アーティスト・イン・レジデンスと直接のつながりはないそうだが、外部の人を迎え入れ滞在してもらうこと、滞在生活を行うことで地元の人が気づかない地域の魅力をみつけてくれること、地元の人々と協力してプロジェクトをつくること、などはアーティスト・イン・レジデンスによる経験とは不可分ではなく、むしろ同様の成果を期待しているものであろう。さらに、これらの結果として外部からの来場者が増えること、さらには移住にもつながる可能性を持っていることなどの効果を期待できるのではないだろうか。直接的な関係はないかもしれないが、長く続けてきたKAIRの実績や経験が直接的にも間接的にも活きているのであろう[*29]。

　以上のような情報のほとんどは、KAIRと同じよう

KAMIYAMA BEER外観（2020年11月3日撮影）

豆ちよ焙煎所外観（2020年11月3日撮影）

に、積極的にインターネットにて情報発信がなされており、「in Kamiyama（https://www.in-kamiyama.jp/）」や「毎日　いただきます by Food Hub Project」（http://foodhub.co.jp/）などがある。その中には「活動日誌」もあり、不定期ながら様々な投稿者による投稿もあり、投稿者別に、食育、かま屋の話、収穫の報告など多様にわたって発信されている。また、紙媒体で発行している『かま屋 通信』のPDF版も読むことができる。

フードハブ・プロジェクト以外でも、神山町では食に対する変化が生じている。KAMIYAMA BEER（カミヤマビール）[*30]と535（ゴミサンク）を紹介しておきたい。

KAMIYAMA BEERは、神山町にできたビールの醸造所である。運営は、スウィーニー・マヌスとあべさやかで、スウィーニー・マヌスは映像作家として、あべさやかは絵画、空間芸術、インスタレーションなどを専門とするアーティストである。二人は、平成25（2013）年のKAIRで神山町に滞在した経験があり、その後も何度も神山町を訪れており、神山町へ移り住んで、平成30（2018）年にKAMIYAMA BEERをつくっている。KAMIYAMA BEERにはタップルームがあり、軽食などとともにビールの飲食が可能な他、持ち帰り用の瓶ビールやオリジナルグッズの販売も行っている。地元でつくられたビールということで、先に紹介した「かま屋」などでも提供されている。

535（ゴミサンク）は惣菜屋で、名前の「〇〇さんく」とは阿波弁で「〇〇さん家」を指し、すなわち「ごみさんち」を表している。店長は五味綾子で、神山塾6期生として神山町に移住した方である[*31]。取り扱いは弁当や惣菜、デザートなどがある。神山町では、先に述べた『神山の味』を発行するなど、自宅での料理が

盛んであり、そのためか外食産業は多くはなく、特に惣菜を主とした店はほとんどなかったといえる。しかし、少子高齢化、核家族化が進む中で、かつてのように自宅で大量に料理を作る必要が減ってしまい、無駄に思う方もあったようである[*32]。そこで、必要な分だけ売ってもらえる惣菜屋の登場は町の方々には期待が大きかったのではないかと考える。

このように、神山町外から移住し、神山町で「食」に関する仕事を担う人が増えることで、地域と食との関係が深まるだけでなく、地元の人との交流も盛んになるであろう。それは、KAIRの見学に来る神山町外の人との交流を生むこともできるだろう。コーヒーの焙煎を行い、豆の販売を主に行う豆ちよ焙煎所という店も平成30（2018）年に新しくできており、店舗の中に、KAIRの作品を展示するなどの関係が生まれている店もある。

神山町におけるアーティスト・イン・レジデンス事業は20年近く続いているが、通信インフラの整備とともに、外部からの来訪者、移住者が増え、それとともに新しい知恵が持ち込まれ、新しい試みがおこないやすい土壌が形成されたのではないだろうか。さらにそれが食の分野にまで広がり、農山村の基盤となる持続的な農業の取り組みにゆきついたのであろう。食の分野でも、フードハブ・プロジェクトにより、地域内において、農業と産業と住民とのあいだの緊密な関係を生み出し、人々が食への理解を深めながら、良い暮らしかたについて考える機会をもたらしていると感じられた。地元の農業と結びついた食の文化が、人々に豊かな経験をもたらしている点で、重要な文化資源であることに気づき、それを次世代につなげようとする試みが至る所でみられた。地域、アート、食といった

一見異なる分野がそれぞれつながることで、神山町ならではの環境でデザインが進んでいるのであろう。いかに発信していくか、また一過性のものにせず続けられるようにできるかという視点を常に持っていることも感じられた。人々の生活する地域において、アートやフードは地域づくりの重要なきっかけであるかもしれないが、それよりも、未来を見据えて、いかに豊かな生活を送ることができるのかということに注力した地域づくりがなされているのであろう。地域づくりの新しい視野がひらかれる貴重な機会になった。

注

*1　in Kamiyama（http://foodhub.co.jp/daybook/1393/、2022年9月11日閲覧）など

*2　令和3（2021）年1月30日には、受講生へ向け、オンラインで報告会を実施した。

*3　昭和2（1927）年、日本とアメリカ合衆国の親善活動の一環として、12,000体を超える人形がアメリカから日本の小学校や幼稚園に送られた。「友情人形（Friendship dolls）」あるいは「人形使節（Ambassador dolls）」などと呼ばれ、日本では「青い目の人形」の通称がある。第二次世界大戦中には人形が壊されることが多く、失われた人形も多い。

*4　人形はパスポートを持っており、送り主の氏名や住所が載っていた。

*5　四国では、四国八十八箇所霊場巡りをする「お遍路さん」をもてなす「お接待」という文化が根付いており、外部から来た者の世話をする機会も多かった。

*6　滞在中のアーティストには、滞在先として教育委員会の空き宿舎を活用した宿舎、自動車や自転車の貸し出しなどのサポートがある。サポートするのは実行委員会のメンバーで、初期から携わる60〜70歳台の神山町住人や、30〜40歳台の神山塾（神山町をフィールドにしてまちづくり・地域課題解決を学ぶ地域滞在型職業訓練）出身者や新しい移住者だという。

*7　協力プログラムというかたちで、1〜3年に1回程度実施しており、プロジェクトと予算を持っているアーティストに対し、制作やテクニカルな部分のサポートをKAIRが協力団体として参画するものである。

*8　初期は、徳島の美術館の学芸員がメンバーに入っており、その後、美術大学の教員が選考メンバーになったこともあったが、2019年からは、実行委員会メンバーのみでの選考となっている。専門家はアドバイザーとして参画しており、解説文の執筆なども担当している。

*9　平成15（2003）年から地上デジタルテレビ放送（「地デジ」化）が始まったことで、神山町では、都市部との情報格差の是正をはかるべく、平成16年（2004）頃に町全域の広帯域インターネット整備が進められた。平成19（2007）年には、総務省の「地域ICT利活用モデル構築事業」採択を受け、ウェブサイト「イン神山」を立ち上げ、運用を始めている。「イン神山」（https://www.in-kamiyama.jp/）を活用し積極的に情報発信をしている。特に、神山町の気候や自然、田舎の風景なども魅力的に発信されている。

*10　情報が広まり、田舎で暮らしたいアーティストではない方も海外から移住することがあるという。

*11　基本的に渡航費、制作費、滞在費、住居は、アーティストの負担になるが、通訳や材料の手配方法、地元の職人との連携などの制作に関するサポートはKAIRとほぼ同じだという。

*12　神山町には、標高約250mの大粟山があり、中腹には式内社の上一宮大粟神社がある。神社周辺は木々に囲まれた場所であるが、切り拓いて野外作品を展示することになったため、以降も野外作品が山の至る所に存在しており、地図を作成し、「大粟山でアートウォーク」と称して作品を楽しめるようになっている。

*13　一部の例を挙げると、C（Culture、文化）では、神山町に残る、農村舞台で行う襖からくりで使用する襖を活用した作品やデジタル化した襖とのコラボレーションがある。実は、襖絵の制作には、絵の上手な町民以外に、町外から絵師を呼び寄せ、滞在しながら制作していたこともあり、KAIRのようなことが100年以上も前に行われていたという。その他の例だと、E（Education、教育）の、徳島市内の障がい支援センター、養護支援学校でのワークショップがある。F（Food、食）では、山菜採りに行き、料理をつくって食べるというパフォーマンスや、神山にアーティスト・イン・レジデンスで来た招聘作家夫婦が始めたビール工場「神山ビア」への商品提案、開発提案などもある。

*14　大々的な広報や積極的に人を集めるような行為は控えたが、テレビや新聞には紹介されたという。

*15　2016年2〜3月に神山町を調査し、シンポジウムを実施した際（山﨑達哉「第7章　市民参加型芸術祭と大阪大学」永田靖、佐伯康考編『大阪大学社学共創叢書1 街に拓く大学 大阪大学の社学共創』大阪大学出版会、2019年、209頁）に比べると、かなりアーティスト・イン・レジデンスが町内に浸透しているように感じられた。なお、神山町の住人でも、KAIRに対しての想いは両極端で、楽しんで毎回手伝う人もあれば、全くの無関心の人もあるようである。

*16　神山町役場、神山つなぐ公社、株式会社モノサスが共同で設立している。

*17　神山町「「まちを将来世代につなぐプロジェクト」第1期計画書」より

*18　実際に「かま屋」と「かまパン＆ストア」がオープンするまでは、食の交流を行うための、「Food Hub テスト・キッチン」がつくられ、料理の試作や試食、人が集まり、学ぶ場所がつくられた。「Food Hub テスト・キッチン」は現在でも運営されている。

*19　食堂の「かま屋」とパン屋と食品店の「かまパン＆ストア」を指す。なお、「かま屋」の由来は、かつてご飯を炊く竈があった土間を指している。その土間では、近所の人が気軽に立ち寄り、世間話をしており、「かまや」と呼ばれていたことから、地域の気軽な台所を目指して名づけられている。

*20　神田誠司『神山進化論─人口減少を可能性に変えるまちづくり』学芸出版社、2018年、および「フードハブとは」（http://foodhub.co.jp/about/work/、2022年9月11日閲覧）。

*21　「フードハブとは」（http://foodhub.co.jp/about/work/、2022年9月11日閲覧）

*22　「地産地食」には、英語で「Farm Local, Eat Local」という表記があてられている。

*23　ウェブサイト「毎日　いただきます by Food Hub Project」（http://foodhub.co.jp/、2022年9月11日閲覧）。

*24　http://foodhub.co.jp/farm/、2022年9月11日閲覧

*25　http://foodhub.co.jp/craft/、2022年9月11日閲覧

*26　http://foodhub.co.jp/eat/、2022年9月11日閲覧

*27　http://foodhub.co.jp/cycle/、2022年9月11日閲覧

*28　上記URLの英語表記をみると、farm, craft, eat, cycle、となっており、それぞれの指針の特徴となっていることがわかる。特に、「つなぐ」が「cycle」となっていることに注目したい。食育における、農家と地域と学校、大人と子供との循環だけではなく、次世代へつなぎ、その次世代もさらに次の世代へつなぎつづけることも理想としているのであろう。

*29　コロナ禍のため、残念ながら、滞在しているシェフはおらず、直接話を伺うことは叶わなかった。

*30　https://kamiyamabeer.com/

*31　「広報かみやま no.301 2015.11.15」、神山町広報編集委員会、平成27年11月15日発行、9頁

*32　日中に仕事があっても、昼食は自宅で取る方も多いようだ。

アート・リング

アートの
エコシステムへのいざない

伊藤 謙

はじめに

　近年、アートの分野は多方面にわたり、アート従事者にも分野横断的知識と視野は不可欠なものとなりつつある。その中には、アートとは一見無関係に見える経済や科学のようなものも含まれている。しかし、これらの知識への"最初の一歩"が踏み出せずにいるアート界隈の人も多い。その機能不全を取り払うためにも、本企画のような、様々な分野の有識者が織りなす講座群は、通常では感じえない体験を受講生にもたらす有意義なものとなろう。さらに、本企画では、座学による知識の深化から、ワークショップまで、幅広いプログラムを受講生は受けることが可能となり、有識者の有益な経験を追体験することができる。このようなプログラムを介し、アーティストとの「協働」のあり方を探究し、アート、観客、作家の新たな関係を提案できるグローバルで即戦力性のあるアート・プラクシス人材を育成する。また、アートを中心に、学術横断的に事象を捉えることによって、ジェネラリストとしての視点と同時に、未来に繋がるアート・リテラシーをも身につけることを目指した。

アートの『エコシステム』を探る

　エコシステム（ecosystem）とは、本来は生態系を指す言葉であり、動植物の食物連鎖や物質循環といった生物群の循環系を指すが、現在では経済的な体系においても盛んにつかわれる言葉となっている。これをアートの世界に置き換えて考えていくのが、本プロジェクトの狙いである。

　アーティスト・サイエンティストたちが産みだす『アート』は、教育・社会そして経済とつながり、次世代の文化の創生へと帰結する。このエコシステムは、アートが誕生してから、絶え間なく続いてきたといえる。これは本講座の主題である"徴し"が形成するエコシステムは、「リング」にも例えられる。

　本講座では、このエコシステムを「アート・リング」と呼び、「リング＝輪」各所に存在する有識者との交流を通し、次世代の文化創生について考えていくことを志向した。アート・リングを世界的に展開するアーティストやダイレクターを招聘し、世界の潮流にも迫ることとした。（1）「教員・作家による講義と受講生によるリサーチ」と（2）「受講生の協働リサーチ及びワークショップの実施」という二部構成とした。

2020年度の活動
『写真のアート・リングを探る』

　2020年度の活動では「写真」に着目した。ペリーと共に黒船で来航した写真家を祖にもち、幕末の手法である湿板写真を通じて日本の古層を映し続ける日本在住の写真家エバレット・ケネディ・ブラウン氏と共に、歴史的写真を展示する展覧会と連動したプロジェクトを実施した。

　具体的には、伊藤が主担当として国際日本文化研究センターと共同で実施した「大阪大学総合学術博物館第23回企画展　CHINA GRAPHY　日本のまなざしに映った中国」（2020年10月31日（土）～2021年1月30日（土））を活用した。

　この展覧会は、戦前から戦後そして現代にかけての大陸での写真を中心としたフィールドワーク研究を主題とした展覧会であり、本講座との親和性が高いと判断した。すなわち、芸術・記録としての写真の本質を追いやすい展覧会であるからである。

　最初に、ブラウン氏の写真技術である「湿板光画」についての講演を実施、その後に実際の技術を大阪大学総合学術博物館待兼山修学館の伝統的な建屋を被写体として実演した。その後、講師らを交えた座談会を実施した。講師が案内する展覧会見学もオンライン上で実施した。座談会や見学会の際には、随時、受講生との意見交換の場を設けた。

2020年度の招へい作家と担当講師

　エバレット・ケネディ・ブラウン（湿板光画家・写真家）、藤浦淳（清風学園常勤顧問・大阪大学総合学術博物館博物館）、伊藤謙（大阪大学総合学術博物館）

2020年度の計画と実際の講座の概要

　写真というものの歴史をたどると、元は化学反応を探求した化学者たちの貢献に遡る。しかし、デジタルカメラが主流の今、そのような記憶は彼方に葬り去られてしまった。本講座では、実際の古写真を展覧会で見学し、写真の原型ともいえる幕末の技法による写真技術をその第1人者であるブラウン氏から実習して頂いた。

　ブラウン氏は、アメリカ・ワシントンDCに生まれ、EPA通信社日本支局長などのジャーナリストとしての活動を経て、1988年より日本に定住している。氏は、2011年頃より「湿板写真」という技法で写真を撮り続けている。大型カメラを用い、フィルムではなく湿板に造影するこの技法は『モダン・クラシック』と呼ばれ、黒船来航時の幕末に使われていたものと同じ古典的な写真技法であり、世界的にみても極めて珍しいものである。ちなみに、氏は、幕末にマシュー・ペリーと共に黒船来航した写真家のエリファレット・ブ

ラウン・ジュニアの縁戚にあたる。彼の『日本の古層』をとらえた「湿版写真」の技法による作品群は、ジャーナリストかつ、写真家・アーティストという彼の存在と相まって、世界に日本文化の深さと魅力を発信し続けている。

　このように、写真というアートにおいて、その原型から現在の形へと変化してきた変遷を講座の中で体験し、受講生に対し、本講座でアートの本質の象徴と捉えている「アート・リング」について考える機会とした。このような機会は、受講生が他の幅広いアートの成り立ちや本質を考える上でプラスになると考えている。

2021年度の活動
『デジタル・アート分野のアート・リングを探る』

　アーティスト・サイエンティストたちが産みだす『アート』は、教育・社会そして経済とつながり、次世代の文化の創生へと帰結する。このエコシステムは、アートが誕生してから、絶え間なく続いてきた。本講座では、「アート・リング」と呼び、「リング＝輪」各所におられる方との交流を通し、次世代の文化創生について考える。そして、アート・リングを世界的に展開する海外アーティストやダイレクターを招聘し、世界の潮流にも迫った。2021年度は、昨今、アートの世界に大きな変革をもたらしつつある「デジタル・アート」に焦点をあてた。

2021年度の招へい作家と担当講師

　施井泰平（スタートバーン株式会社CEO、美術家）、出川哲朗（大阪市立東洋陶磁美術館長）、松行輝昌（大阪大学産学共創本部）、福本理恵（東京大学先端科学技術研究センター）、五十里翔悟（Virtualion株式会社CEO）、伊藤謙（大阪大学総合学術博物館）

2021年度の計画と実際の講座の概要

　新型コロナウイルス流行下において、社会のみならず、アートの世界においても大きな変革を余儀なくされた。それは博物館や美術館などの展示施設のみならず、アーティストの活動も含まれている。アートは、人が作品と触れ合うことによって、よりその価値を高める性質がある。このことから、オークションなどの現場においては、直接実物を眺め、それを前にして、経済活動が展開されると言うのが常である。しかしコロナ流行下において、そのような活動ができなくなったことから、バーチャルの空間での活動がなされるようになってきた。

　それとあわせ、アートそのものにも変革が生じてきた。その代表的な例がNFT（non-fungible token）と呼ばれるデジタル・アートである。NFTとは、ブロックチェーン上に記録される代替不可能な唯一性を担保されたデータである。NFTは、画像、動画、音声などのデジタルデータと紐づけることで、本来は容易に複製可能なアイテムを唯一性が担保されたアイテムとして関連づけることができる。すなわち、写真などのコピー可能なアート分野において長年にわたり言われてきた、「唯一性」が電子技術によって裏づけできることとなったわけである。すなわち、電子化された「箱書き」ともいえるものである。

　この技術が世にでたことにより、関連するマーケットも熱を帯びてきた。アメリカのデジタル・アーティストであるBeepleの作品『Everydays: The First 5000 Days』が、クリスティーズ初のNFT作品として出品され、2021年3月に6,930万ドルで落札されたことに象徴されている。このように、2021年はデジタル・アート元年ともいうべき年であった。

　本講座ではそのような新しい潮流の中にいる専門家たちを招聘することで、それらの新しいアートへのアプローチを考える機会とした。

おわりに

　私は大阪大学における文化庁事業を2016年から担当してきた。

　そのテーマは「アート×自然科学」から、現在の「アート・リング」へと変遷してきた。その中で、受講生と思考してきた題材は、鉱物、化石、復元画、フィギュア、図鑑、湿板写真、NFT、メタバースと多岐にわたっている。

　しかし、そのテーマの根幹にあるものは「アート ×X」であった。アートが、何かである「X」と融合することにより、産まれる・創造される、新たなモノを探求していくという姿勢である。

　ちなみに、私は2022年に国際日本文化研究センターと共同で、展覧会『「身体イメージの創造」 感染症時代に考える伝承・医療・アート』（2022年1月17日（月）〜2月12日（土））を実施した。この展覧会は、「疫病と医学」「身体を把握する」「身体への関心」「現代と未来の身体」という四つのテーマに分けて、伝承・医療・アートなど幅広い分野にかかわるさまざまな身体イメージを巡り、現代の感染症の時代に、未来へ向けて生きるヒントを探っていくことを目的としたものである。

　この展覧会の中において、身体から想起される「医学的」な部分のみならず、文化人類学、美学、工学、歴史学といった幅広い分野における、身体イメージについての研究を紹介した。この中にはもちろんアートも含まれる。特に、コロナ流行下において、創造された「新しいアート」を紹介した。この内容は、アート分野でも注目を受け、「美術手帖」ウェブサイト（2022年2月19日掲載のインタビュー）でも紹介されている。

　このように、アートをアートとしてのみで捉えるのではなく、様々な要素とのフュージョンとして再考・再定義し、新たなアートを産みだす原動力とできたらと考えている。このような講座を今後も展開していきたい。

3 場所と移動

ジオ・パソロジーを超えて

永田 靖

　2019年から2021年の3年間に、演劇とパフォーマンスの領域では、テーマに関わる劇団招聘や作品制作を行なった。ここでは「徴しの上を鳥が飛ぶ」という主題を、20世紀におけるアジアの人種や民族の移動と捉え、そのプロセスや意義を端的に示す作品に関わった。それらは、シンガポールの潮州語による歌劇団「陶融儒楽社」、韓国の劇作家で演出家ソン・ギウンによる『三人姉妹』の翻案上演、そしてオーストラリア在住写真家金森マユの映像制作と写真展である。これらの作品では、アジアの国境をそれぞれに越境して暮らす人々の過去や現在を扱っており、その制作にさまざまに関わることでその今日的な意味を深く考察することができた。ここでは、これら三つの取り組みについて、その簡単な概要と考察を記しておく。

1. シンガポールの潮州歌劇

　2019年に招聘したのは、シンガポールの潮州語による歌劇団「陶融儒楽社」である。この劇団は、シンガポールの中国語の方言のひとつである潮州語を使う歌劇愛好者たちのグループである。創設は古く1931年に始まるが、それ以前にも多くのグループがシンガポールにはあった。第二次世界大戦に一度活動停止を余儀なくされるが、戦後すぐに復活し、ふたたび流行して今日に至っている。今回は、その作品の中で、インド叙事詩『ラーマーヤナ』（抜粋）、中国の有名な民間説話『十八相送』を、兵庫県立尼崎青少年創造劇場（ピッコロシアター）において、10月19日（土）に公演した。公演後には『ラーマーヤナ』の潮州歌劇への翻案者で演劇学者Chua Soo Pongと私とでレクチャーを行った。この事業を通して、受講生たちは、招聘した陶融儒楽社の6名の俳優達をサポートし、リハーサルと上演準備に携わった。

　19世紀末のシンガポールにはチャイナタウンが形成されており、そこではすでに劇場が集まっていたとされている。広東劇、京劇、福建劇、そして潮州劇を上演する劇場があり、なかでも潮州劇は盛んで、1910年までにシンガポールに客演に来た潮州劇の劇団は10を越えたという[*1]。彼らは数シーズンを過ごして戻るものもあれば、定期的にやってくるもの、さらには定住するものもあった。この時代に定住したものの中で今でも存続しているのが、「老賽桃源潮劇団」であるが、これは職業的な、つまりプロの劇団であるが、今日のシンガポールの潮州歌劇の特徴を良く示しているのは、非職業的な劇団である。今回招聘した陶融儒楽社も非職業的劇団である。ここではこれらの非職業的な劇団について記しておく。

　シンガポールは1819年にイギリスの植民地となり、すでに19世紀には東南アジアで最大の港となった。マレー、インドやアジア各地から移民を多く集めていたが、とりわけ多かったのは中国で、広東、福建、そして潮州から多く移住した。当時はそれぞれの出自の民族的な意識や国家としての共同体意識は希薄で、それぞれのグループが集団をなして文化実践の享受を始めるのが19世紀末頃であるとされている。潮州語を使う潮州歌劇のグループがシンガポールへやってくるのもこの頃、19世紀末である[*2]。

　それに刺激され、早くも20世紀初頭には、それぞれの集団が自らの方言の団体を組織し始めることになり、潮州語の最初の非職業的潮州歌劇団は、1912年の餘娯儒楽社という団体であった。以後、次々に組織され、現在確認できる潮州劇の非職業的劇団は、餘娯儒楽社（1912）、六一儒楽社（1919）、南洋客屬総会漢劇部（1929）、陶融儒楽社（1931）、南華儒劇社（1963）、掲陽会館潮劇団（1996）、普寧会館潮曲習唱班（2003）と七つ数えることができ、他方上記の老賽桃源潮劇団などの職業劇団は、田仲一成によれば、現在八つのグループが存在しているという[*3]。

　職業劇団の場合には[*4]、1年を通して200日〜250日ほどは上演を行うが、主催はほとんどが寺院である。公演場所は、多くが寺院であるが、そうでなければ、各地域の商業施設、コミュニティ・センターなどでも上演される。この場合には上演サイト内に祭壇が設置される。他方、非職業的歌劇団の団員はほとんどが定職を持ち、仕事以外の時間で歌劇の練習や運営にあたる。例えば陶融儒楽社の団員は多く200人から300人はいるが[*5]、中心的に活動するのは俳優、楽器演奏者、運営事務に分かれて、トータルで30人から50人くらいであるという。非職業的劇団は、職業劇団と比べると上演数が圧倒的に少なく、1年に2〜3回から多くて5回程度であり、寺院ばかりではなく、コミュ

ニティ・センターや文化会館、劇場などでも上演する。通常1週間に1～2度の練習を行うが、上演前になるとより頻繁にはなる。ほぼ毎日のように上演する職業劇団とこの点でも異なる。

非職業的劇団の一つ、陶融儒楽社は1931年に愛好者によって創設されたものである[*6]。組織された陶融儒楽社の第1回公演は1935年、その記念すべきレパートリー[*7]は『英雄会』『観形図』『花園会』などの12作品で、つまりこれらは今日的に見れば短編であり、3日間の公演を行った。翌年1936年には第2回目の公演として『竜虎門』『皇娘問蔔』『沙陀国』などの同じく短編22作品を上演している。以後、連続して1941年まで続き、戦争により一時中断するが、戦後の1946年からまた再開され、その後毎年上演され、今日に至っている。

潮州歌劇は現代においてシンガポールにおいてどのような意味を持つのだろうか。シンガポールは多民族の都市国家であり、中華系、マレー系、インド系、そしてその他の民族によって構成されている。日本外務省公表の基礎データ[*8]によれば、2019年1月時点で、人口564万人、その中で中華系74%、マレー系14%、インド系9%という構成で、言語も公用語として英語、中国語、マレー語、タミール語とこれらの民族の言語に英語を加えた多言語社会となっているのはよく知られている。

中国からのシンガポールへの移民は、イギリスが1824年にシンガポールに港を開く19世紀前半には、人口の31%であったが、19世紀終わり1891年には67.1%、1931年には75.1%となり、2000年では76.8%となっており、中国系移民はシンガポール人口のマジョリティとなっている[*9]。ただし中華系と言っても、多くは中国語ではなく、方言が使われている。1990年の調査[*10]では、福建語（39.6%）、潮州語（21.7%）、広東語（21.7%）、海南語（7.2%）、客家語（5.4%）、その他（4.4%）となっている。中華系の中での言語分布はほぼそのエスニック・グループの人口比と比例するものと見てよく、シンガポールでは1979年に中国語キャンペーンが始まるが、それ以前の1966年には学校現場では英語が第一言語となる、いわゆる二言語政策が採られている。これはまず英語によってシンガポールを統一し、同時に西欧社会に開かれた都市国家として規定しつつ、同時に中国語（北京語）、マレー語、タミール語の三言語のうちどれかの言語を母語として身につけさせるというもので、シンガポールの華人社会やその他の民族グループを対立させること

陶融儒楽社のメンバー（ピッコロシアターにて）

なく、一つにまとめる方策だった。

同時に進められた中国語キャンペーンも実施し、特に中華系の人々には中国語を話すことを強いて行く。学校教育を受けた若い世代は中国語も話せるようにはなるが、より年配の世代はそれぞれの方言を母語としているために、中国語を良く話すことができなかった[*11]。相対的にはこれら方言でのコミュニケーションは減って行くことになる一方で、あるいは逆にそのために却って、エスニック・グループの文化的な結びつきはより強固なものとして存続していくことなる。つまりシンガポールでの中華系の公用語である中国語ではない、方言を日常的に使う人々の共同体は存続しており、同時にその文化を維持するために潮州歌劇が機能していると考えられる。

他方、潮州歌劇は政府の支援を多く受けると同時に、現代文化の中で確固とした位置を占めて行く。例えば、1970年代からしばしば文化省主催のナショナル・デーに招待されて上演し、また潮州歌劇のメンバーは1968年以降ずっとナショナル・シアター・トラスト（国立演劇連盟）の理事に在職しており、とりわけ近年の10年ほどはこの連盟の委員長職を担当している。中国からは多くの劇団や芸術団体などが訪問するが、その際に国家としてワークショップや上演をホストするのは多くは潮州歌劇団の一つの餘娯儒楽社であった。餘娯儒楽社は国際的な演劇祭にも招聘され、1986年のフランスのナンシー演劇祭を皮切りに、フランス、英国、韓国、インドネシアなど度々招聘されている。

また政府の方も中国歌劇を保護し、推進している。餘娯儒楽社が、現在の場所（チャイナタウン）に移ったのは、ナショナル・アート・カウンシルの支援によ

るが、国家としては1990年に伝統演劇フェスティバルを事業化し、潮州歌劇ばかりではなく、マレーシアのバンサン、インドのカタカリを上演して、伝統文化を重視していく姿勢を見せて行く。また2000年には「ライオン・シティ・潮州歌劇フェスティバル」も実施した。またシンガポール中国文化センターというセンターを作り、巨大な建物をウォーターフロントの再開発事業として建設して、現代潮州歌劇団の一つ南華儒劇社にスペースを貸していることも、その保護と推進に注力していることを示している。つまり、20世紀初頭には一つのエスニック・グループの愛好者による方言の歌劇であった潮州歌劇は、今やシンガポールの公的な支援を堂々と受け続けている大きな「文化」となっている。

このような変化はどうして生じたのだろうか。シンガポールは80年代以降に「アジア的価値」を標榜するようになる。1965年に独立してから、シンガポールは小さな都市国家として存立しなくてはならなくなったが、移民の多い多言語多民族国家のため、民族同士の共存が必須である。そのため、二言語政策（英語の公用語化）を進め外国企業の進出を積極的に受け入れ易くし、その結果抜きん出た経済力を生むに至る。しかしそのことで、西欧的な価値がシンガポールに入り込むことになると、逆に行き過ぎた西欧の価値観を危険視するようになる。西欧的な個人主義や自由、ドラッグ、性風俗などを抑制することが求められるようになっていく。

そこで「アジア的価値」を標榜するようになり、強力な統制を強いて国力を向上させた首相リー・クワンユーによる儒教精神への回帰の主張は良く知られている。この儒教的価値観は中国のエスニック・グループの中には生きており、タン・スーリーは、政府は儒教精神を体現するものとして潮州歌劇団を支援して行くという説明をしている[*12]。確かに餘娯儒楽社の事務所兼稽古場には大きな孔子を祭った祭壇があり儒教精神を携えているように見えるが、他の団体もみなそうであるとは限らず、例えば陶融儒楽社では、孔子ではなく道教の祭壇があり、単に儒教精神というより、広く中華文化の伝統的価値の体現と捉えるべきであろう。

これらの国家の文化政策を担うのは同じ潮州歌劇と言っても、職業的劇団ではなく、非職業的歌劇の方である。職業的歌劇団の人々は方言しか話すことができないことが多く、あまりコミュニケーションもできず、子供の頃から劇団で技術を習い覚えることが必要なので、児童の教育もままならないために、今日では継承

メイク風景

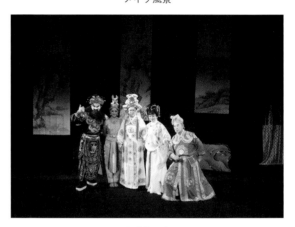

出演者たち

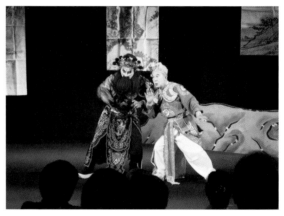

『ラーマーヤナ』

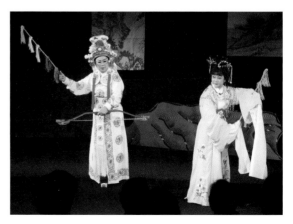

『十八相送』

者を育成していくことも困難になっている。他方、非職業的劇団は中国語はもとより、英語も出来ることが多く、安定的な定職を持つ人が多いので、経済的にも富裕層が多く関わり、職業劇団が興行や寺院に依存して必ずしも経済的に豊かではないのに比べて、非職業的な歌劇団では多額の寄付を得やすい。つまり同じ潮州歌劇でも職業的劇団と非職業的劇団とでは文化的な位相に違いを生んでおり、この違いにこそにシンガポールの潮州歌劇の今日性を見ることができる。

　社会的基盤から出来上がったエスニック・グループの独自の言語や文化を守ることは、政府にとっては都合の良いことで、個別の文化がそれぞれで充足して存続すること、それぞれが団結して政府に対抗的にならないこと、それは今日では「多文化主義」と呼ばれるものだが、シンガポールの潮州歌劇が政府や公的機関の支援を手厚く受けているのだとすれば、非職業的な潮州歌劇はシンガポールの多文化主義を下支えしている文化そのものとなるのだと考えられる。

　今回「陶融儒楽社」は、インドの叙事詩『マハーバーラタ』の一部を上演した。演目そのものが潮州起源のものではなく、今日のシンガポールの文化政策を反映している。演じる人たちも述べてきた潮州の末裔の人たちばかりではなく、タミール語を母語とするダンサーも混ざっている。そもそも『マハーバーラタ』の翻案者のチュア・スーポン本人も演じているが、彼は潮州の出自ではなく、上演そのものがシンガポールの「多文化主義」を体現していた。

2.「外地」の日本人

　同じく2019年には、プログラムの全体企画として滞在制作（アーティスト・イン・レジデンス）を行った。韓国より、劇作家・演出家であるソン・ギウンを2020年1月23日（木）から2月23日（日）にかけて招聘、大阪に滞在して、演劇作品を制作し、2月21日（金）、22日（土）両日に京都芸術センターにおいて、リーディング公演を行った。ソン・ギウンはチェーホフ原作『三人姉妹』を元に新作を執筆、この作品『外地の三人姉妹』を演出した。受講生の多くは、同時に韓国から招聘した俳優2人とともに公演に出演した。作品理解のためのレクチャーを行い、またソン・ギウンによるレクチャーも行なった。受講生は演出家や俳優たちとの交流のみならず、チラシの作成、SNSによる情報発信など様々なやり方で上演に向けて準備した。また、上演終了後には、受講生有志による「記録冊子作成班」が組織され、この滞在制作をまとめた冊子を作成した。

　この制作は、2018年に、韓国の劇作家・演出家のソン・ギウンに直接に依頼して創作したものである。ソン・ギウンは若手劇作家で、日本と朝鮮との歴史的な関係、とりわけ日本統治時代のそれについて、今日的な視線によって照明を当てている作品『20世紀建談記』や、同じくチェーホフ『かもめ』の翻案『カルメギ』、シェイクスピア『テンペスト』の翻案『颱風綺譚』などで、一貫して両者の関係を追求している。今回の「徴しの上を鳥が飛ぶ」では、アジアにおける人種の移動と転置をテーマにしており、同じく2019年シンガポールより潮州語による劇団陶融儒楽社を招聘したのもその一環である。ここでソン・ギウンは統治時代の朝鮮に暮らす日本人家族の東京への望郷をテーマに、両者の関係をあぶり出す作品を創作した。

　舞台は1935年、日本統治下の朝鮮の満洲国境に近い「羅南」という町に設定されている。ここに日本軍が駐屯しており、原作のプローゾロフ家がそのままここでは浦林家となり、作品のプロット全体は原作をほぼ踏襲している。制作過程から最終的な上演までを見て感じたことは、チェーホフの作品を日本の植民地主義についての劇に翻案することの意味合い、戦中の時代の日本と朝鮮の関係、「外地」に赴いた人々の気持ちや考えと「内地」との関係、リーディングという上演形式、そして日韓の共同制作によってこのテーマの演劇を制作することの意義などであるが、ここではそのうちのごくいくつかのポイントだけに絞って記しておきたい。

　チェーホフの『三人姉妹』では劇中を通して3人の姉妹がロシアの田舎町を出てモスクワに帰りたいと願うのは、彼女たちが過ごすその町の退屈極まりない日常生活ゆえである。愛も夢も希望も叶えられることなく、ただ日常の俗悪さに流されていく日々を彼女たちは堪えることができない。ソン・ギウンでは、彼らが東京に帰りたいと願う理由は何なのだろうか。あまり詳しく書かれていないが、舞台を1935年の国境沿いの羅南に設定し、そこに駐屯している軍隊が登場するとなれば、劇の時代的背景は、すでに日中の戦争は半ばを迎え、1937年の盧溝橋事件、つまり日中の全面戦争に突入する前夜であろう。このような時代に軍人の父親を亡くした姉妹（と1人の男兄弟）が東京に帰国したいと考えるのであれば、そこには深い帝国主義的統治への拒否感や厭戦感が根底にあるのではないかと考えるのが自然かもしれない。

ソン・ギウン

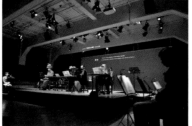
リハーサル

リハーサル

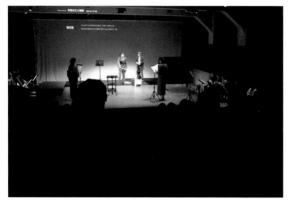
上演写真

上演写真　　　　（写真：石井靖彦）

　全体の印象を枠組みとして構築しているのは、何と言ってもリーディングという形式であろう。テキストを手持ちにして（譜面台に置くにしても）朗読という形式を取る俳優たちは台詞をよくよく内面化しており、朗読というよりテキストの前で演技するという印象もしばしば与えた。それでも、テキストなしのいわゆる演劇上演とは異なり、「物語る演劇」とでもいうべき叙事性が強く押し出された上演になった。また上演ではしばしば字幕と写真が用いられ、つまり「説明」が挿入されている。さながらブレヒト的な肌触りを感じさせたが、その「説明」は多くはこの時代の羅南の風景や人々の写真、また石原莞爾、大川周明などこの時代の人物、「内鮮一体」「道会」などこの時代の様相を知るキーになる語彙の「説明」などが多く、地理風土的な背景、また政治的な背景の描写に役立っていた。それらの背景のもとで俳優たちは、台詞を語りに舞台に登場しては退場していく。この印象は作品の世界、つまり羅南という満洲国境沿いの軍都の当時の姿に、今日的な視点から私たちがまなざしを向けさせることに繋がっている。

　そこでもし、3人の姉妹の厭戦感が彼らの日常の不満の源泉であり、今日の視点からの「説明」を読む（観る）立場を与えられているのだとすれば、最終的に朝鮮の人々の日本に対する感情はどうであったのかを考えざるを得ないだろう。日本が帝国主義的拡大の結果、創氏改名や内鮮一体など日常をすっかり変貌させ

てしまったことに対して、そこに定住していた人々の感情は一体どのようなものであったのか。

　チェーホフの劇は、政治的な立場や公共的な姿勢からの言及はほとんどなされず、むしろそのような立場や姿勢をも無情に流してしまう「日常性の恐ろしさ」をこそ描いている。おそらくチェーホフが同じ1935年の外地の朝鮮を描いたとしても、政治や戦争は直接描かず、その先にあるものを描いたに違いない。

　この『外地の三人姉妹』でも劇の登場人物たちは、以上のような政治性やコロニアリズムへの関心を直接ほのめかすものではない。その代わりチェーホフでは出自の異なる者たちの言葉の違いによって共感されえない世界が描かれている。この作品でも片言の日本語、片言の朝鮮語、エスペラント、山形弁、関西弁など異なるバナキュラーな言語に満ちている。しかし、ナターシャたる董仙玉（姜由美）の子供らしい純朴さと裏腹のお節介には嫌みさがよく出ていたけれど「日本人」への悪意は感ぜず、フェラポントたる金斗伊（マ・ドゥヨン）の明るさに満ちた脳天気さは人物間のコミュニケーション不能性を劇にもたらしはするが、それは日本人への態度とは限らず、朝鮮人同士の意思疎通も同様に希薄である。朝鮮人役の人物としては、原作にはないカンナン（とりやまみゆき）のほとんど喋ることのない、暗い憂鬱で怯えたような表情こそに、それら時代（つまり日本）への深部からの否定を読み取ることができる。そもそも、軍人の家庭の姉

40

弟なので、この4人の姉弟に時代への反感そのものは
いわば封印されており、自分たちの内部に父親の仕事
を裏切るような、時代へのその種の反感があることを
いまだ認識していないのかもしれない。

　ただ劇終幕で日本への嫌悪を声高に叫ぶソリョーヌ
イこと相馬亮治（藤木力）のみが、その種の明確な意
思を示しており、もしかしたら4人の姉弟は、この最
後の叫びによって初めて、自分たちの無自覚さに気が
つくのかもしれない。そうだとしたらこれほどまでに
恐ろしくも滑稽に人間（日本人）の姿を描いた、その
意味で、チェーホフの原作に近い翻案は未だ見たこと
がない。

3. オーストラリアの日系アボリジナル

　2020年2月頃より、新型コロナウィルスの感染が
世界的に拡大し始めた。2020年度に予定していたプ
ログラムの多くは中止かオンラインでの代替手法を取
らざるをえなかった。

　当初予定していたものは、オーストラリアの日系移
民を巡る作品についてであった。オーストラリア（シ
ドニー）在住の写真家・映像作家の金森マユが関わっ
た『イン・リポーズ』というパフォーマンスである。
これはオーストラリアに残る日本人墓地を巡る鎮魂
と供養のパフォーマンスで、日本人ダンサー浅野和歌
子、箏奏者小田村さつき、またビック・マキュワンの
音楽や岩井成昭らのダンスで構成されていた。2007
年から2010年まで展開したこの作品は、木曜島、プ
リンス・オブ・ウェールズ島、ハネムーン島、ダウ
ンズビル、ブリズベン、シドニー、カウラ、メルボル
ン、ローボーン、コサック、ポートヘッドランド、ブ
ルーム、ダーウィンに及んだ。この作品を大阪で再演
をと考えたが、折からのコロナ禍で断念せざるを得
なくなった。その代替案として、2020年度には、金
森マユの映像作品を制作した。金森はこの『イン・リ
ポーズ』の他にも、『ハート・オブ・ジャーニー』や
『CHIKA』などの作品でも知られ、継続的にオースト
ラリアの日系移民やアボリジナルの歴史や現在につい
ての問題を探求している。

　そこで、オンラインを使って、シドニーと大阪をつ
ないで、事前の打ち合わせを繰り返し、今までの写真
や映像などのストックを調査し、今年度新たに映像作
品を制作した。それは19世紀末にオーストラリアに
移住した日系移民についての裁判事件についてのリ
サーチを踏まえた写真や映像群であり、それらを一つ
にまとめて、新しい作品『あなたは私を蝶と間違えた』
を制作した。

　まずそれをオンラインによって2週間の間受講生に
限定公開し、受講生はその視聴を行った。その上で、
2月20日にシドニーと大阪とをオンラインで繋いで、
金森マユによるレクチャーとワークショップを行っ
た。そこでは、金森マユの今までの作品の簡単な紹介
をした上で、映画作品の主題であるオーストラリア日
系移民についての理解を深め、同時に今回の作品『あ
なたは私を蝶と間違えた』についての解釈を議論した。
また、アート・プラクシス能力向上を図るために、金
森マユによる「ストリーテリング」のワークショップ
を行った。現実の事象をどのようにして物語的作品に
再編していくかの手法と考え方を学んだ。

　それを踏まえて、2021年度には大阪大学総合学術
博物館にて「金森マユ写真展『定住とはなんだろう：
オーストラリア』」を2022年2月22日（火）から3月
15日（火）の期間で開催した。ここでは、金森マユの
写真をキュレーションし、日系移民の歴史と現在につ
いて、写真展として世に問うこととした。

　展覧会では、今日のオーストラリアへの日系移民の
末裔たちの現在を中心に、「定住とはなんだろう」とい
う一つの場所に暮らすことの意味を問いかけ、彼らの
歴史、祝祭、日常を映し取った作品で、その意識を浮
き彫りにした展覧会を構成した。また、コロナ禍ゆえ
に日豪間の移動はできず、写真家の金森マユをはじめ、
キュレーター、展覧会プランナー、デザイナーなどす
べて制作スタッフはオーストラリア在住であるため、
大阪とオンラインで結んで、企画から展示作品まです
べてオンラインで電送し、展覧会として公開するとい
う、デジタル時代の展覧会という手法上の探求も併せ
て試みた。本展覧の期間中の来場者は、475名と好
評であった。

　写真展では、まずイントロダクションとして最初メ
インビジュアルであるポスターを引き伸ばした写真
を掲げているほか、「マスダファミリー」「ゆみちゃん」
「玲子さんとリリーちゃん」など近年金森が交流のあっ
た人々の作品を掲示した。金森とともに今でもよく仕
事をするダンサー「ゆみちゃん」は、舞踏グループ大
駱駝艦のダンサーであったが、1991年にメルボルン
に移住している。また「玲子さんとリリーちゃん」の
暮らす北部のオエンペリは先住民居住区に指定されて
おり、入るためには特別許可が必要である。また「マ
スダファミリー」は和歌山県出身のマスダさんが渡豪
後にフィリピン／スコットランド系アボリジナル女性

「マスダファミリー」2008（写真：金森マユ）

「玲子さんとリリーちゃん」2001（写真：金森マユ）

と結婚、そして今に繋がる「家族の肖像」である。オーストラリアに定住して築く家族、そして現代においてオーストラリアに移住しダンスを続ける1人の日本人、これらの写真は今回の写真展のメッセージをストレートに伝えている。

　第2室は大きく空間を設け、全体が見渡せるようなものとした。ここでは「アレッドとカイファ」「ヴィンセントの庭」「ルーシー、アレックとカイファ」など、和歌山県出身の母方の祖父の血をひく兄弟やその叔父たちの休日の断片、また日系2世の姿が活写されている。ルーシーさんは、その父親探しの日本への旅を、金森とともに行い、金森はそれをドキュメンタリー作品『ハート・オブ・ジャーニー』（2000）に昇華させている。また前述の『イン・リポーズ』については、その展開を図解する解説図版と写真の他に、日本人墓地の数々、ダンサー浅野和歌子のパフォーマンスの写真などが展示し、パフォーマンスの記憶を刻印するとともに、日系移民の命と歴史へと想起させた。

　日本人墓地の写真は数多く展示され、ブルームやタウンズビル、コサック、カウラなどさまざまな風景を見せている。「ウェルカム・トゥ・カントリー」では、金森がこの地を訪問する時かならず墓参するという「ブルーム日本人墓地」、ブルームの日本人墓地で行われている他者を歓迎する伝統的な儀礼や、今では閉鎖されたままの「コサックの日本人墓地」の写真、またブルームの日本人墓地に佇む今は亡き「阿久根さん」の写真などが掲示され、日本人墓地の今の姿を描いている。太平洋戦争中には日本人兵士は戦争捕虜として、民間人は抑留者として拘束、収監された。1945年には捕虜は5,000人を、抑留者は4,000人を超えたという。カウラの収容所では1944年にその数1,100人に達した捕虜たちは脱走する事件を起こし、234名の

死亡者を出したという。これらカウラの戦争墓地については、金森の印象深い数々の写真と、オーストラリア国立大学田村恵子教授のこの事件についての研究や、さらにはオーストラリアの日本人移民史についてのクイーンズランド大学永田由利子教授の研究のテキストを掲示し、写真展に歴史研究としての奥行きをもたせた。

　金森も日本人移民史については継続的に関心を持ち続け、このプログラムで前年同じプログラム「微しの上を鳥が飛ぶⅡ」で、日本人女性史を扱う映画『あなたは私を蝶と間違えた』を制作している。この作品は19世紀末の西オーストラリアで起こったレイプ事件に照明を当て、当時多くの女性移民（からゆきさん）が渡ったこのオーストラリアの歴史の地層を掘り起こすものである。この作品も今回の写真展とともに、隣室（セミナー室）にて、常時上映をおこなった。

　また、近年金森は同じく19世紀末に和歌山県から渡豪した1人の商人にして、写真家であり発明家である村上安吉に照明を当て、その生涯について戯曲『ヤスキチ・ムラカミ：スルー・ア・ディスタント・レンズ』（2014）を完成させている。この上演写真も掲示され、日系移民の歴史の深層に入り込む糸口となっている。（この作品は2022年6月に早稲田大学においてプロの演出家・俳優によるリーディング公演も行われた）。

　金森は日系移民にのみ関心があるのではなく、先住民、アボリジナルにも深い関心を寄せている。それは先住民の多くが、真珠産業で働いていた日本人の血を引いていることも関係している。金森はそれらの人々と多く触れ合うことで、数多くの物語を聞き、写真を撮り、また思索を続けた。何より印象的なのは、第1室との境界の壁面にそれら先住民との大きな写真コラージュ「先住民、アボリジナルと日本人のミックス

「ブルーム日本人墓地」2008（写真：金森マユ）

「You Are On Stolen Land（あなたは奪われた土地の上にいる）」
2021（写真：金森マユ）

「カウラに眠る」2013–2019（写真：金森マユ）

「濠州移民制限法とカンタス航空」2011（写真：金森マユ）

ヘリテージ」が掲示されており、その反対側の第2室の最奥の壁面にはカウラの日本人戦争墓地の墓のプレートのコラージュ「カウラに眠る」と対峙させていることである。日本人捕虜として亡くなった524名のネームプレートと、先住民の明るい顔々が私たちの意識をその歴史へと誘いまた、現在から未来への希望を抱かせる。

　先住民については、東京外国語大学山内由里子教授のオーストラリア先住民のテキストが示され、歴史的な扱いを提示した上で、金森のさまざまな先住民の写真、真珠貝採取船を復元した観光船とアボリジナル旗を映し取った写真、オーストラリア上空から撮った砂漠の写真など、歴史と時間を縦横に巡る軸も用意した。ホールを廻り、最後に近く、若い女性「りかちゃん」についての写真が掲示されている。彼女は金森の親しい現代ダンスのダンサーで日本への留学を考えているという。これらの写真が撮られたマリックビルはシドニー郊外の川の流れる閑静な自然の中だが、この静かな写真たちの中にもう1枚、「You Are On Stolen Land（あなたは奪われた土地の上にいる）」がある。この写真は、この土地では6万年以上前から先住民たちが漁をし、生活をする場所だったのだが、ほんの250年前にそれは破壊されはじめ、汚染されて、今では先住民が住むこともできないことを描いている。

　このように多くの写真が展示されているが、金森自身のヒストリーについてはほとんど語られていない。それでも「豪州移民制限法とカンタス航空」という、空を行く1機のカンタス航空機と、白豪主義政策の一つ「豪州移民制限法」の表紙写真とがコラージュされた作品が掲示されている。そのキャプションに「1981年、私はオーストラリアのフラッグ・キャリア、カンタス航空でこの地にやってきたのだ」と金森は記している。金森の作品制作の源泉にはこの二つ、カンタス航空と豪州移民制限法が今でも根付いていることがわかる。金森自身についての写真は、もう1枚、入り口の冒頭に置かれた「Body Weather（身体気象）」についてのコラージュ写真である。ダンサー田中泯の教え子たちとのコラボレーション作品であるこの「身体気象」では、アリス・スプリングスでダンサーたちと過ごした記憶を写し取っているが、ここに金森はカメラのレンズを覗く自画像を入れている。その下にはオーストラリア日系人たちの数多くの明るい笑顔とのコラージュがあり、題して「オーストラリア日系人の辞書」という。オーストラリア日系人のことを知るため

「オーストラリア日系人の辞書」2001（写真：金森マユ）

には、これらの笑顔の人々につき従って学ぶべきであるし、ここオーストラリアで生きていくためには、これら少数派としての日系人の知恵が必要なのだと説く。この写真は、そのような金森自身の写真家としての自負と敬意をも描き出しており、それはこの写真展のポスターのメインデザインにも生かされている。このパフォーマンスの場所であるアリス・スプリングスの砂漠を背景に、自らレンズを構える影姿をコラージュして見せる、謙虚だけれども、深い信念に縁取られた写真家金森マユを感じることができる。

4. ジオパソロジーを超えて

これらの三つのプログラムはどれも「ジオ・パソロジー」について考察するものである。これは私たち人間が暮らしている場所に取り憑かれ、引きつけられ、離れたつもりになっても離れられない一種の病のことである。そこには、場所の持つ規範やしきたりなどが強く働くこともあるし、逆に離れてしまった場所に対する郷愁にかられることもある。あるいはその場所の人々の無邪気にも残酷な差別意識に苛まれることもあるだろう。そのような場所に囚われるのは、個人である場合もあれば、近代国家そのものであることもある。

これらの三つのプログラムはそれぞれのジオ・パソロジーのありようを如実に表現していた。シンガポールのマイノリティ潮州人のコミュニティはその国家的な文化政策に寄り添うことでマジョリティの文化になり、日本の帝国主義の地理的病理は今日でも人々の心に痛みを残すばかりではなく、国家間の政治問題に発展している。オーストラリアの日系移民の今日の暮らしは、このパソロジーを今も変わらず個人の生活に深く刻み込んでいる。しかしこれら三つのプログラムのそれぞれの作品では、時としてこれ以上ない明るさや快活さに満ちた喜びに溢れることがしばしばあり、少なくともそのことではこの病理を治癒し、忘却させるに足る時間を与えていた。

注

***1** Chua Soo Pong, ‘Translation and Chinese Opera: The Singapore Experience,’ Jennifer Lindsay, ed., *Between Tongues Translation and/of/in Performance in Asia*, Singapore University Press, 2006, p.173

***2** Tong Soon Lee, *Chinese Street Opera in Singapore,* Ilinois, 2009, p.23

***3** 田仲一成、「潮州劇について」、志賀市子編『潮州人　華人移民のエスニシティと文化をめぐる歴史人類学』、風響社、2018、395頁

***4** Chua Soo Pong へのインタビューによる。

***5** Javier Yong-En Lee へのインタビューによる。

***6** Chua Soo Pong, ‘Transmission of Culture through Traditional Theatre: Thau Yong's Eighty Five Years of Devotion,’ *SPAFA Journal* VOL 1, NO 3 ,1991, pp.36-43

***7** 陶融儒楽社の上演リストは、同劇団の Javier Yong-En Lee の個人蔵文書による。

***8** https://www.mofa.go.jp/mofaj/area/singapore/data.html

***9** Tong Soon Lee, Ibid., p.3

***10** Cua Soo Pong, Ibid., p.171

***11** 例えばアーティスト Amanda Heng, *S/HE,* 1995 では、本人の母親がこの2言語政策によって孤立化する苦悩をパフォーマンスによって表現している。

***12** Tong Soon Lee, Ibid., p.88

場所／空間と
居場所の多様性

古後奈緒子

　このプログラムでは三つ講座を担当した。2019年は「メディアとしての身体」として、新旧技術を駆動し死者 “と” 振り付けを行ったチョイ・カファイ作『存在の耐えられない暗黒』の鑑賞とアフタートーク。2020年は、多くの国際共同制作を手掛ける舞台制作者、川崎陽子氏の講演。2021年は、芸術文化活動と場の関わりについて考える「空間の生産と場所の詩学」と題したシンポジウムとワークショップである。

　個別に考えた講座だが、振り返れば交差する文脈がないではない。はじめの二年はKYOTO EXPERIMENT京都国際舞台芸術祭の節目で新旧ディレクターにお話をうかがったことになる。あとの二年はいわゆるコロナ禍で、大阪アーツカウンシルで進めた「場所」に関する調査の関心を三年目に反映させた。とはいえそれは、パンデミック以前に遡る大きな流れによる環境の序列化や合理化、芸術文化施設へのその余波を念頭に置いたものでもある。現在に続く状況をめぐる記録として、以下にシンポジウムでの議論を振り返っておきたい。

　この企画は最終年度でアートイベントを動かしてゆく受講生のウォーミングアップとして、人を集める基本条件となる空間／場所の性質や、芸術施設や集会そのものの社会的意義を掘り下げる意図を持つ。かつ、コロナ禍で活動を制限され行き場を失った思いを語り合う場になることも見込んで、もとは大阪市立芸術創造館に集まり、言葉と身体をフルに使う機会とするつもりだった。が、大学における授業外活動の制限とハイブリッド実施の条件を考えた結果、オンラインのみの開催とした。こうした事情には、COVID-19が空間と身体への保護・規制の度合いのみならず、これらを開放するリスクとコストも高めた事実が現れる。

　シンポジウムで「場所を開き、世話し、訪う意義は何か。」と問いかけたのは、そうした意味で今も困難が続く芸術文化活動を、場所／空間という観点で捉え直すねらいによる。この問いは、劇場やカフェなど実在する魅力的な場所の維持が難しくなってゆく、それとともに地域コミュニティにおける居場所の多様性のようなものが弱まると

いった不安や懸念に発している。研究の枠組みとしては、国や地域の文化政策が経済施策として大規模な都市開発やデジタル化の推進と手を携え、コロナ禍で後者を加速させた事実にねざしている。

　具体的な参照は、アーツカウンシルの有志の協力を得て緊急事態宣言下に行った、収容人員50人以下の文化拠点がコロナ禍にいかに対処したかを聞き取る調査「2020年大阪の小さい場所に起こったこと」[https://www.osaka-artscouncil.jp/2020年大阪の小さい場所におこったこと研究ノート/]である。緊急事態宣言下においては、芸術、文化が受けたダメージを見積もり、社会的な意義を再定義しようとする記録・調査活動が各ジャンル、種々の規模、団体で行われた。大阪では、千島財団にアーツカウンシルが協力してアンケート調査を行い、地域発で芸術関係者のニーズを明らかにし地方行政と協働する成果をあげている。同時期に始められた「小さい場所」の調査は、そうしたボトムアップの調査で可視化されたニーズとのずれが指摘されるデジタル化支援の対象からははずれ、支援枠にジャンルや活動カテゴリが必ずしも収まらない場所の運営者へのインタビューを行った。前半のシンポジウムでは、場所をつくり維持する実践経験のある専門家がこの調査を共有し、収益を優先せず公的支援にもかかりにくい文化施設の意義や価値について、基調発表いただいた上で、意見交換を行った。

　小林瑠音氏（神戸大学）には「大阪の『小さい場所』：オルタナティブ・スペース史の視点から」と題して、表題の概念で呼ばれる表現の場の傾向、国内外の歴史を、特に現代アートシーンを軸にお話しいただいた。その中で、2006–2010年に築港ARCで、「大阪のアートを知り尽くすの会」と称した有志の集まりで行われたマッピング事業が紹介された。演劇、モダニズム建築、音楽ロックシーン、古本、ギャラリー、単館系シアターなどジャンルごとに専門アドバイザーをたて、情報収集に基づいて実際スペースに足を運び、取材、編集したものである[http://www.webarc.jp/info/map/]。地域の文化情報と一口に言っても、選ぶというある種暴力的な行為があり、集められた情報には「過不足、偏り」がある。それでも「ゼロ年代後半の大阪の「小さい場所」に関わる小さな声の集合体を記録」したことで、大阪アーツカウンシルの調査と照らせば十年を経ての変化や、すでに移転したり活動をやめたりした場所などが確認できる貴重な資料である。

　こうした活動実践にもとづき小林氏は、大阪のオルタナティブ・スペースの意義について、それを考えるたたき台としての記録／アーカイヴ活動の重要性とと

もに、「『オルタナティブ』という概念を更新してゆく、「永遠の微調整」を行うこと、その際、ジャンルを横断・越境する視点から考えてゆくことが大事ではないか。」と問いかけた。

中西美穂氏（大阪アーツカウンシル 統括責任者）の「表現空間における社会的包摂と「小さい場所」―フェミニズムの視点から―」は、「小さい場所」の個別の実践を、社会の全体における包摂の実現を支える実践と見る。そのために、社会的排除に対する社会的包摂、さらに両方を特徴付ける壁を取り払った社会のイメージを並べ、疑問を呈する。実際に壁のある空間を思い浮かべてみれば、それは人を閉め出すだけでなく、中にいる私に安心感を与えてくれるものでもある。壁のこの両義性は、フィリピンのかつての紛争地域における表現ワークショップの考察に敷衍され、表現活動を通して参加者の間に見られた小さな変化が、「アートの力によると言ってもいいかもしれないが、ビーチのそばの壁で守られた施設」の働きを示唆する。次に紹介されたフェミニズム美術史家ポロックによる、19世紀末絵画の「描かれた場所と女性」の分類は、男性画家が題材とした場所への立ち入りに制約のあった女性画家たちが、言うなれば見えない壁の埋め込まれた近代の社会空間を描くことで、いかに「自分たちが生きる場に変える」代案としているかと読む。こうして壁の両義性や調整・更新可能性に気づかせた上で、大阪の「小さい場所」調査に戻り、コロナ禍での聞き取りが明らかにした場所のポリシーがそうした可能性を孕むとともに、冒頭の社会包摂の三つのイメージの代案を「一人ひとりの多様性を包摂する」小さな囲みがたくさんある図として示し、これを社会において実現するためには、小さい空間がいくつも必要」であると結んだ。

渡邊太氏（鳥取短期大学）からは「サードプレイスと居心地の問題」として、人が集まる場所の社会的な意義を論じる社会学の考え方を紹介いただいた。人が集まる場所の社会学的な意義は、ハーバマスが取り上げた公共性のように、民主主義の前提となる言論や振る舞い、政治的姿勢の訓練の場、すなわち国民や市民や労働者とそれらの結びつきによる近代社会を涵養する場として注目されてきた。その中で近年注目されてきた「サードプレイス」では、役割で強く規定される家庭と職場に代わる場所として、同様の社会的に期待される恩恵のほか、「ホーム」としていつでも立ち寄れる気軽さや居心地の良さなど、主観的心理的効果が特徴とされる。公共／私事、公式／非公式を組み合わせた場所の規定も、誰にでも開かれていながら気のおけない砕けた場（informal public）として、体験される空間の質が含まれる。ここから、コミュニケーションに影響する種々の変数（空間の大きさ、人々の密度、席の配置や可動性、飲食や喫煙の提供や不可など）、人のコミュニケーションをめぐる能力や障害、同質性と異質性といった社会的排除につながるが問題が抽出、展開されていった。

演出家の相模友士郎氏からは、人が集まることについて、コロナ禍で演劇人が経験している混乱だけでなく、他者であることが孕む傷つきのリスクと、逆に別の見方がもたらされる豊かさがないまぜになった状態という認識が示された。その上で、日本の多くの劇場においては、観客に同質の体験を保証するかのような力が働いており、自らの作品づくりでは先の豊かさを引き出そうと考えているとして、『Aliens』『Love Songs』での試みを紹介した。ここから、先に渡邊氏が示した後期資本主義の労働としてのコミュニケーションをめぐる問題に触れ、特に何かをせずとも許され、ただ静かにいることがコミュニケーションになる場所として、劇場の観客席を必要だとする考えを述べた。

以上を踏まえた意見交換では、人が集まる場所の性質について、自分の居心地の良さが誰かの排除で成り立っている可能性、それ以前に他者どうしの集まりが含む傷つけ合う可能性などが意識された。また、ここに示唆される単一の視点の限界とともに、ノリや居心地の違う人々の複数性の担保が重要になってくる。一方で、「傷つけ合わない」という強い信頼で成り立っている場があるのではないか、また、劇場で小さい子供やその家族、高齢者を介護している人などを予め除外している心苦しさ、といったことが話された。後半は、シンポジウムに対するフィードバックを受講生に広げてゆきながら、最後は、本来なら実在の場所で予定されていたワークを変更してもらい、「今ここ」への集中と拡散を同時に誘発するようなパフォーマンスを、参加者各々が／共に静かに楽しんだ。

以上のように、今後、人に見せるためのものを制作し、人を集める場をしつらえてゆく受講生に、場所に意識を向けその社会的な作用を気にかけるための、視点、概念、具体的な条件などを、講師陣に開示いただいた。受講生からは、「コロナ禍の中の開催という意味では、中心的な役割を果たす磁場を持った講座だった。」「オルタナティブな小さな場所がいくつも存在することは、小規模なアートを 支えるのに非常に重要ですし、小規模でもアートの種を継続的に蒔いていくことが逆に小さな場所を継続させることにもつながるのだと思います。」といったフィードバックが得られた。

「陶塤」（弥生時代の土笛）の制作・演奏・パフォーマンス

鈴木聖子

発端　古代と現代の「音」が場所を結ぶ

　1966年、山口県下関市の綾羅木郷遺跡で弥生時代前期の土製品が発掘された。両手にすっぽりと収まる逆卵形で、上部に小さな開口部、前面に四孔・背面に二孔をもつことで、土笛であると推定された[*1]。考古学者の国分直一によって、古代中国・殷代の礼楽器にちなんで「陶塤」と名付けられた[*2]。これは、古代中国・古代朝鮮の「塤」と日本神話の「天磐笛」との親和性を物語った東洋音楽研究者の田辺尚雄の話（初出は『日本音楽の研究』、1926年）を、1966年に国分が再解釈したのである[*3]。折しも古代史ブーム、「陶塤」は一世を風靡した。

　1970年代、京都府から福岡県の日本海側で、さらなる「陶塤」が発掘されたことから、中国大陸・朝鮮半島の古代文化の受け入れ口としての日本海文化圏、大和朝廷へのカウンターカルチャーとしての「丹後王国」への注目が集まった。作曲家・田村洋が「陶塤」のレプリカを使ってLPレコード『弥生の土笛』を制作し（1978年）、作曲家・柴田南雄が土笛ほか古代楽器を用いた作品《ふるべゆらゆら》を発表した（1979年）。並行するオカリナブームで、オカリナ奏者・火山久が「火山久とクレイトーンアンサンブル」（宗次郎もメンバーの一人）を結成して、「土笛のコンサート」で全国ツアーをした。日本伝統芸能の前衛演出家の武智鉄二は、『古代出雲帝国の謎─邪馬台国論争に結着をつける"土の笛"─』（1975年）を著して、殷という「農耕生産のベテラン」の「陶塤」が日本に伝わっていたことは、日本人の「北方騎馬民族起源説」（江上波夫）を覆すものであると主張した。農耕に由来する身体行動「ナンバ」（右手が前に出るときに右足も前へ出、左手が前に出るときに左足も前へ出る動作）が、「日本民族の本質」であることの証左となると考えたのである[*4]。武智が言いたいことは、「ナンバ」は能狂言文楽などの伝統芸能に残っているが、天明期頃から失われ、明治期に軍歌や唱歌で行進をする身体行動の教育とともに失われてしまったという近代批判である。以上のような伝統楽器による「古代」への憧憬は、現代社会の曰く言い難い無意識の声を聴覚によって掬おうとする行為であると思われる。

　サウンドアートの先駆者として世界的に知られる鈴木昭男氏（京丹後市在住）は、1974年と75年に丹後地方（扇谷遺跡・途中ヶ丘遺跡）で発掘された「陶塤」のレプリカを自らも作り、1990年代からそれを使ったパフォーマンスを開始する。現代アートの世界で音の作品を創作する鈴木昭男氏と、地元で活動する現代アーティストたちは、古代の「陶塤」を通してどのような「場所」を生み出しているのだろうか[*5]。

　本プロジェクトでは、鈴木昭男氏の経験と感性に直接触れながら、音が出る装置を自分の手で作り、その音によって共に演奏を行い、生のパフォーマンスに参加することを経験するとともに、地元アーティストたちとの交流を通して、一つの地域文化という「場所」においてアートの場を作り上げることを目指した。コロナ禍で当初の計画からの変更を余儀なくされたが、地元アーティストの講師陣の熱意によって、よりよいプロジェクトへと発展させることができたため、以下ではその変更の経緯としての講師陣のミーティング議事録の抄を合わせて記録として残す。

講師

鈴木昭男（サウンド・アーティスト）、宮北裕美（ダンス・パフォーマー）、池田修造（ヒカリ美術館）、東村幸子（ヒカリ美術館・版画家）、鈴木聖子（大阪大学大学院文学研究科）。

鈴木昭男氏について

鈴木昭男氏は、1960年代初頭の前衛的芸術運動「読売アンデパンダン」を背景に活動を始め、ジョン・ケージに影響を受けて、一貫して「音を聴く」ことを探求する作品を創作してきたサウンド・アーティストである[*6]。フェスティバル・ドートンヌ・パリ「間」展（仏、1978年）を皮切りに、ドクメンタ8（独、1987年）、大英博物館（英、2002年）、ザッキン美術館（仏、2004年）、ボン市立美術館（独、2018年）など、欧州を中心に世界の主要な美術展・音楽祭からのオファー

を受けて活動している。

ヒカリ美術館から大阪大学大学院音楽学研究室に届いた30人分の粘土。（2021年9月14日）

●「陶塤」を作る（1コマ目）

講師陣の第1回ミーティング議事録（抄）（2021年9月10日、Zoom）
議題1｜事前の準備〔緊急〕
（1）パフォーマンスの制作と録画・編集（鈴木昭男、宮北裕美）
（2）粘土30人分の注文・小分け・菊練り（東村幸子）
→阪大音楽学
（3）陶塤への言葉（鈴木昭男）・土への言葉（東村幸子）
→メールにて鈴木聖子へ
（4）粘土30人分キット、阪大より受講生へレターパックで発送（山﨑達哉補助）
議題2｜当日の進行
（1）鈴木聖子は早朝に現地入り、全員で打ち合わせと会場準備
（2）開催趣旨「古代の音」（鈴木聖子）
（3）鈴木昭男と宮北裕美のパフォーマンス『浜のかなで』の視聴
（4）土笛を作る「土捏ねトーク」

当日（2021年9月25日、ヒカリ美術館よりオンライン）
鈴木昭男氏と宮北裕美氏のパフォーマンスを鑑賞したのち、鈴木氏の「土捏ねトーク」に導かれながら、受講生も粘土で実際に土笛の制作を行った。鈴木氏には受講生の質問にも答えながら、3回制作を繰り返して頂いた。制作の最終段階では、鈴木氏が独自に編み出した音の出し方を学んだ。土笛を焼きたい人は2コマ目に持ってくるように伝えたが、焼かなくても演奏できることを強調した（コロナ禍で無理に参加させないように）。受講者数は28人。

●「陶塤」の音を聴く（2コマ目）

講師陣の第2回ミーティング議事録（抄）（2021年9月25日、ヒカリ美術館）
議題1｜2コマ目のコロナ禍での京丹後市への訪問について
Zoomでは学ぶことが不可能なイベントであり、問題を解決しながら決行を決定
議題2｜主な問題点とその解決

（1）会場と駐車場、京丹後市の施設が使用不可（緊急事態宣言の有無にかかわらず）
→昼食と駐車場は美術館下の旅館に依頼
（2）ヒカリ美術館の収容人数
→何回かのセッションに分けて交代制
（3）雨天の場合の海辺でのパフォーマンスの場所
→ヒカリ美術館で交代制

講師陣の第3回ミーティング（2021年10月21日、Zoom）・最終ミーティング（11月16日、京丹後市）議事録（抄）
議題｜当日の進行
施設と大型バス用の駐車場の利用状況の確認と行程の最終決定
行程表の作成（8時15分大阪駅集合、20時大阪駅解散）

当日（2021年11月20日、京丹後市）
晴天に恵まれ、予定通り夕日ヶ浦に出て、鈴木氏と宮北氏と共に、焼成前の自分の土笛を吹き、アートの場を作る最初の一歩を踏み出した。海と太陽に白く輝き猫の眠るヒカリ美術館を訪問して、池田修造氏と東村幸子氏に心のこもった歓待を頂き、「美術館を持つ」ことや準備中の企画展についてディスカッションを行ったあとで、土笛の焼成を依頼した。両氏の紹介で、地元の歴史的建造物「豪商稲葉本家」の屋内を借りてディスカッションを続け、また、聖地の磐座への移動の間も散策しながらディスカッションの時間とした。受講者数は12人。

網野町「夕日ヶ浦」にて。鈴木昭男氏と宮北裕美氏のパフォーマンスに合わせて、各自が制作した陶塤を海へ向かって吹いてみる。（2021年11月20日午後1時）

網野町「ヒカリ美術館」にて。館長の池田修造氏と東村幸子氏に館内を案内して頂いてから、美術館を自分で持つことについてお話を伺う。（2021年11月20日午後1時30分）

久美浜町「豪商稲葉本家」母屋二階にて。廻船業で巨万の富を得た歴史ある稲葉家のお屋敷でディスカッション。この後は聖地・磐座へ足をのばし、パフォーマンス。（2021年11月20日午後2時30分）

まとめと考察 「音」による抵抗が場所を作る

　土笛の制作は、コロナ対策により急遽、京丹後市のヒカリ美術館よりオンラインでの実施に切り替えた。短期間での変更は、東村氏と池田氏の助力なくしては不可能であった。受講生は自宅に粘土キットが配達されることになったが、新しいアートプロジェクトの在り方として認識したという受講生の声があった。対面で行うよりも、手元を間近で見せたり見せてもらったりできること、録画を繰り返して確認できることが、Zoomで最も優れた点であった。

　夕日ヶ浦で手製の土笛の音を出そうと躍起になって鈴木氏に教えを請う受講生たちの姿は、「音」を求める真の音楽家であった。京丹後市の訪問は、様々な制限による行程を事前にアナウンスしておいたことで、不自由を楽しもうとする雰囲気が見られた。イベントに熟知した宮北氏の助力あってのことであるが、ある意味での「ハプニング」を有効活用して作られた「場所」で、受講生は「イベント」の持つ本来の意味を学んだと考えられる。

　鈴木氏は、土笛の演奏を試みることもなく「中国大陸に由来」するとか「笛としての機能をもっていない土製品」であるとか評価する考古学者たちの見解[*7]に対して、「地域固有の演奏可能な土笛」であることを証明するために、地元に足をつけて「音」による無言の抵抗をしていることが、イベント中の発話から理解できた。町おこし的な作為はなく、抵抗の行為としてのアートであるからこそ、地元アーティストたちとの間に一つの地域文化を形成しており、我々外部の人間をも音楽家としてそこへ引き込んだものと考えられる。

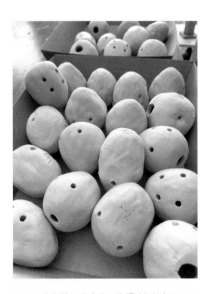

ヒカリ美術館で焼成後の陶塤（東村幸子氏より、2021年11月23日）。LINEのオープンチャットで繋がり、各自の家へ到着した陶けんの写真が喜びの声と一緒に飛び交う。

注

*1 国分直一・伊東照雄・ぴえりす企画集団『弥生の土笛』、赤間関書房、1979年、18–25頁。

*2 現在の考古学においては、この土製品は笛としての機能を備えていないという見方が主流であることについて、次の研究がまとめて論じている。荒山千恵『音の考古学―楽器の源流を探る』、北海道大学出版会、2014年、32–36頁。

*3 鈴木聖子「「古代」の音」、細川周平編著『音と耳から考える　歴史・身体・テクノロジー』、アルテスパブリッシング、2021年、107–109頁。

*4 武智鉄二『古代出雲帝国の謎―邪馬台国論争に結着をつける"土の笛"―』、小学館、1975年、30–39頁。

*5 地方ではないが、「場」という観点から鈴木昭男氏の作品を読み解いたものに、上村博「場所・規則・遊び 鈴木昭男氏とサウンド・アートを巡って」（『芸術学研究』、5、2014年、143–157頁）がある。

*6 2021年7月に初めて大阪大学豊中キャンパスへ鈴木昭男氏を招聘して行った、創作楽器の演奏とイベント〈点 音（おと だて）〉については、次の論考の中に報告がある。鈴木聖子「放浪のサウンド・アーティスト―芸能者としての鈴木昭男」、『Arts & Media』、12、2022年7月、157–159頁。

*7 注2を参照。

日常に現れる芸
ちんどん屋と神楽

山﨑達哉

　「徴しの上を鳥が飛ぶ」1年目と3年目にはちんどん屋を取り扱い、講座を開いた。令和元（2019）年の「ちんどん音楽と広告宣伝」と、令和3（2021）年の「展覧会　路上芸人の時間」である。また、2年目には「現代における芸能の所在」として神楽を扱った。それぞれのプログラムについてみていきたい。

　「ちんどん音楽と広告宣伝」では、「ちんどん屋　万華鏡[*1]」と題した、ちんどん屋の実演付きレクチャーを、令和元（2019）年11月16日（土）に、大阪大学豊中キャンパスのサイエンス・スタジオBにて開催した。ちんどん屋は「歩く広告塔」あるいは「街角宣伝音楽隊」として活躍をしており、広告宣伝業を基本的な生業としている[*2]。依頼者から受けた宣伝内容に応じ、口上や音楽の演奏、演芸などを駆使して人の耳目を集め、その際に宣伝活動を行う。宣伝活動では、ビラ（チラシ）を手渡したり[*3]、宣伝文句を話したりすることで、観客や通りすがりの人々に依頼に沿った内容を訴えかける。本レクチャーでは、ちんどん通信社（有限会社 東西屋）を招き、代表の林幸治郎に話を伺いながら、いかにちんどん屋が各種芸能を用いて宣伝を行っているかを探った。

　ちんどん通信社は、大阪を中心に、日本全国から海外まで宣伝活動や公演を行っている。代表の林幸治郎は、ちんどん屋として活動するだけでなく、その活動を通して、効果的な宣伝方法だけでなく、ちんどん屋の音楽的側面や芸風・芸態などについて常に研究を進めており、造詣が深い。中でも、往来の観客との衝突や揉め事を避け、どのように観客と触れ合うべきかという点においては、自身の経験や思考からくる方法論によって、優れた成果をみせている。例えば、街中を演奏しながら歩く（「まちまわり」という）際に、見知らぬ人に呼び止められて身の上話を聞くこともあると

いう[*4]。その時に、宣伝中であるからと無下にせず、じっくりと話を聞くそうである。相手もちんどん屋が仕事中であるとわかっているからか、一通り話し終わると離れていく。一見、他人の世間話を聞いただけのようであるが、愛想良く話を聞くことが、相手の家族や知人などに現在宣伝している内容を伝えてくれたり、場合によっては宣伝先を訪れたりすることもあるという。たった一人かもしれないが、その背後にはたくさんの関わっている人の存在があり、そういった積み重ねが宣伝につながっているといえる。しかも、その場合は非常に高い効果を生むことが多いという[*5]。これは一例だが、経験を基に、林やちんどん通信社のメンバーが考えついたことであり、広告・宣伝やマーケティングなどにおいても重要な視点だといえるだろう。レクチャーでは、そのような話を交えつつ、ちんどん屋の歴史や林自身が持つちんどん屋への思いについて伺った。

　レクチャーの内容は、林幸治郎自身のちんどん通信社立ち上げまでのちんどん屋歴、信仰と商いについて、街中を歩く、という三つに大きく分けることができる。ここに抄録しておきたい。

　林幸治郎は、福岡県福岡市の金物問屋の三男として生まれた。立命館大学在学中に、「ニューオリンズジャズ研究会」という同好会を作って、本格的に管楽器の演奏を始める[*6]。下宿先で、ちんどん屋が表を通りかかったのを聞いた時に、ちんどん屋が気にかかり、「ニューオリンズジャズ研究会」を「ちんどん研究会」に変えてしまった[*7]。そのちんどん屋は、おそらく後に林が参加する青空宣伝社で、ラッパの奏者は活動写真の楽隊経験者だったのではないかとしている。なお、ニューオリンズジャズのブラスバンドの音と、ちんどん屋の音は、非常に自由な感じの演奏がして共通点を感じたという。大学を卒業した昭和56（1981）年、大阪の青空宣伝社に入社する[*8]。やがて鍵を預かるようになり、倉庫のような部屋で住み込みながら仕事を経験した。青空宣伝社では、ちんどん屋、アドバルーン、看板や紅白幕などを取り扱っていたが、初期の林の仕事は、ラッパを吹いたり太鼓をたたいたりではなく、サンドイッチマンで、毎日プラカードを持って長時間立っていたという。昭和56（1981）年頃の当時でも、「今どき、こんな仕事があるのか。もうないと思っていた。」という。その後、昭和59（1984）年には独立し、当時でも珍しい若手のちんどん屋集団「ちんどん通信社」を旗揚げし、現在に至る。

　宣伝を仕事の中心としているちんどん屋だが、

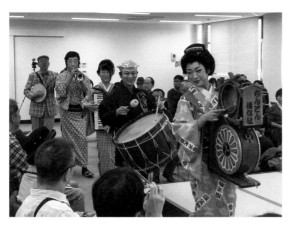

「ちんどん屋　万華鏡」の様子 1
（2019 年 11 月 16 日撮影）

「ちんどん屋　万華鏡」の様子 2
（2019 年 11 月 16 日撮影）

2010年代以降は売上でいうとバブル景気の時期の半分程度になったという。しかし、元々仕事が1件もない、売り上げゼロの時期に始めたため、林自身は呑気に構えているらしい[*9]。何よりも予想外だったのは、これほど急に商店街がなくなったことだという。青空宣伝社では、商店街の名前と小売り市場を覚える必要があった。それは、商店街や市場では、特定の店主がその地域を仕切っており、窓口となっていたからということであった。

　広告や宣伝で呼ばれる以外にも、縁起物として呼ばれる場合もあるという。例えば、街の活性化や災害などの復興などで金策をし、助成金などを手にした場合などに、ちんどん屋が呼ばれることもある。それは、先に述べたような街の中心となるような人物などが、ちんどん屋を呼ぶことを生きがいにしていることが考えられるという。また、ちんどん屋が来て、町をまわってもらってもらうことが、精神的な活性化につながっているということもあるようだ。他にも、個人の家で毎年盆踊りを開催し、近隣の人々も招待していたのだが、そこでちんどん屋も招かれ続けたこともあったという。このように、店主や社長などがちんどん屋を招き、みんなで宴会をすることを生きがいとしている例もあるようだ[*10]。これは、単に個人的な趣味にとどまらず、地域の人々の楽しみや街の活力を生んでいるともいえる。また、閉店セール時などに呼ばれることも比較的多くあり、これも商売上のことだけでなく、賑やかしをすることで、従業員やこれまでお世話になった客への思い出になるようにしているのでは、とのことであった。

　上記以外にも、震災の後に呼ばれて誰もいない瓦礫の中を歩いたり、世話になった方のお墓の前で演奏を頼まれたりすることもあったという。それは、最初は意味があるのかわからなかったが、次第に同様に呼ばれることで、これはきっと何かあるに違いないと思うようになったとのことである。演奏しながら歩くことが、慰霊や鎮魂などにつながっているかもしれないという。少なくとも依頼者にとっては、そのような気持ちがあったのであろう。例えば、墓石や仏壇の前での演奏を頼まれた際も、姿が見えない相手に向かって演奏を行ったが、依頼者にとっては、おそらくあの世に音楽が聴こえているのではないかと考えているようだとのことであった。依頼者本人の声はあの世には届かないかもしれないけど、ちんどん屋の声だったら届いているかもしれないというかすかな思いがあるという。その他、ちんどん屋がほぼ絶対に呼ばれないと思っていた、葬儀屋の宣伝やイベントなどにも呼ばれたこともある。

　このように様々な場所や場合に呼ばれるが、基本的には断らないという。また、縁起物として呼ばれることにもきっと何かあると考え、仕事をしてきている。実は、林の経験に似た事例があった。林が生まれ育った金物問屋では、正月に、トラック何台かに赤い幟旗を押し立てて得意先を回る初荷をしていたという。トラックの先頭の助手席には林の父が乗り、何台も連なってまわったそうである。まわった得意先では、酒をご馳走になり博多締めをして、何件も何件もまわったという。また、青空宣伝社時代にも似た経験をしたようだ。その時は、青空宣伝社の新年のカレンダーを持って、「あけましておめでとうございます」と言いながら、近所や商店街、市場、事務所などをまわったという。祝儀袋を出す商店もあり、恒例行事となっていたようである。林はこれらの経験から、正月の初荷や挨拶回りを「おさがり[*11]」をもらっていた名残ではないかと推測している[*12]。

基本的にちんどん屋がまわる地域というのは、自身と直接関係のない地域である。いわば常に「よそもの」である。そのため、商店街や街中を歩く際には、人々の生活を決して邪魔しないように歩くことを心がけている。とはいえ、明らかに不自然な者が楽器を演奏するなどして日常に入ってくるため、できるだけ街に溶け込みつつも、違和感を生むように気遣っているようだ。単純に宣伝のためだけというわけではなく、お披露目であるという意識や雇い主に代わって挨拶回りをしている気持ちもあるという。その際に、縁起物とされることや、「おさがり」を配っている意識なども役立っているかもしれない。ちんどん屋には音楽の演奏や口上、チラシ配りにいたるまで「型」というものが存在していない[*13]。入り込むコミュニティに合わせて、それぞれのメンバーが最良と思う方法を採用している点で、他の音楽や芸能と比べて特異といえる[*14]。

ちんどん屋が歩く際、宣伝用のポスターなどを前に出さず背中につける場合もあるという[*15]。これは、商店街などを歩く際、前につけていると通りすがりに見ようとすると目が合いやすく見辛いということや、宣伝主の同業他社がある場合に敵意が生じてしまう。そこで、背中に背負うことで、ちんどん屋が通り過ぎてから眺めることができるという。また、自らの前に「商売繁盛」や「無病息災」を掲げることで、土地全体の繁栄や人々の幸福を願うために歩いており、提供が依頼者であることを示す効果もあるという。

また、ちんどん屋が宣伝のために歩く時は、長時間の場合、休憩を挟みつつ半日ほど歩くこともある。そこで、いかに疲れずに楽器を持ったまま長時間歩けるかを経験則を元に考えており[*16]、基本的には旋回があり上下運動をしない動きだという[*17]。また、物をもつ場合は、物の重心に合わせて、前のめりに重心を置き、物の重さに合わせて歩くようである[*18]。このような歩き方だと、1回で進む距離はわずかだが、歩くエネルギーの消費が少なく、長時間歩くことを可能にするという。能や沖縄の舞踊なども参考にしており、出した足に体重をすぐ乗せずに、体の軸を移動させて、必ず両足を揃える。両足を揃えて安定していることを確認すると、次の足を出して次の動きに移るという。

令和3（2021）年の「展覧会 路上芸人の時間」では、「ちんどん屋の赤い糸[*19]」と題した展覧会を9月1日（水）〜9月13日（月）に、大阪市北区中崎にあるギャラリー・イロリムラにて開催し、9月11日（土）にはトークイベントを実施した。また、展覧会期間中に2回、ちんどん通信社による宣伝活動を実施し、受講

展示室入口
（写真：Kent W. Dahl©eyefishmedia.com、2021年9月1日撮影）

展覧会会期中のケント・ダール
（2021年9月9日撮影）

展覧会の様子
（2021年9月8日撮影）

生は、音楽や口上の実演がついた歩く宣伝活動を実際に見たり一緒に歩いたりすることで、ちんどん屋の活動の実際を経験できた。展覧会は、ジャーナリストであり、写真家・映像作家でもある、デンマーク出身のケント・ダールの写真展を開催したものであ

る[20]。ダールは東京の北千住に住みながら[21]、自身の仕事と並行して、世界各地の路上芸人や大道芸人の調査を進めてきた。特に、ちんどん屋については20年以上ちんどん通信社を取材し、写真や映像を撮影している。ちんどん屋を中心に、様々な路上芸人・大道芸人の様子を設定した7つのテーマの設定[22]のもと、展示した。すなわち、FACE 1 "WHO IS KENT DAHL"（ケントさんについて）、FACE 2 "WHAT IS CHINDON-YA"（ちんどん屋）、FACE 3 "STREET SELLERS"（屋台・行商）、FACE 4 "OS THEATRE"（オーエス劇場）、FACE 5 "STREET TO STAGE"（路上から劇場へ（そしてまた路上へ））、FACE 6 "GOOD LUCK IN PERFORMANCE"（福を招く芸）、FACE 7 "COMMUNITY SERVICE AND FOREIGHN CHIN-DON-YA"（（地域）社会への貢献と外国のちんどん屋）の七つである。ダールは、ちんどん屋や路上芸人（大道芸人）は、音楽を演奏し、芸をみせるだけでなく、観客同士が会話をし、交流できる空気を作っているのではと考えている。また、このコミュニケーションの輪は、演者にも届き、さらにまた観客へと循環しているであろう。これらの芸は人と人をつなぎ、人々の間を交差し続けている。ダールは、路上の芸人のあり方を通して、芸人の普遍性と変化への対応を探ろうとしている。本展覧会ではそれを伝えられるようテーマ設定をし、それに応じた写真を展示した。以下、七つのテーマについて簡単に紹介する。

FACE 1では、ケント・ダールの紹介と、ちんどん屋との出会いについて紹介した。ケント・ダールは、昭和31（1956）年にデンマークのコペンハーゲンで生まれ、昭和61（1986）年から日本を拠点に活動している。子供の時には、路上のオルガン奏者[23]をみている。1960年代に両親とともにパリを訪問した際にはオープンカフェで、1970年代に再度パリを訪問した時にはポンピドゥー・センター前の広場で、大道芸人を見たという。平成22（2010）年には、「ムッシュ・カミソリ」という芸人[24]に会っている。ちんどん屋を初めてみたのは1980年代後半の上野駅で、ちんどん屋の音楽、不思議な楽器、色とりどりの衣装に魅了されたという。その後、ちんどん通信社に会い、会社経営をしている点などで特別と考え、取材を続けることとなった。

FACE 2では、ちんどん屋の紹介を行った。

FACE 3では、屋台や行商について紹介した。ダールは、路面で声をかけ商売をする様々な店に関心をもつだけでなく、小さなラッパや手持ちの鐘などの楽器

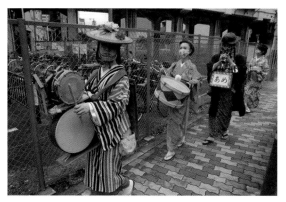

ちんどん通信社による宣伝活動1回目の様子
（写真：Kent W. Dahl©eyefishmedia.com、2021年9月2日撮影）

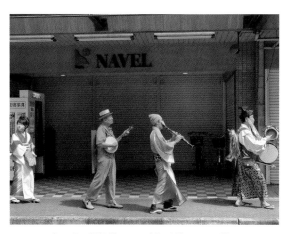

ちんどん通信社による宣伝活動2回目の様子
（2021年9月5日撮影）

トークイベントのエンディング
（写真：石井靖彦、2021年9月11日撮影）

や、録音済みのカセットテープなどを使って移動販売をする屋台にも興味を持っている。また、インドのコルカタやマレーシアでも類似の路上販売をする人々に会っており、国内外でみた屋台や路上販売の手法は、ちんどん屋と似ているのではないかと考えた。

FACE 4では、ちんどん通信社が年末に定期的に行っているオーエス劇場の上演について紹介を行った。これは、ちんどん通信社がほぼ唯一自主的に行う

公演で、音楽の演奏、歌や踊り、人情芝居などを行う。ダールは、路上で活躍するちんどん屋が劇場で活動することは、路上芸人が社会の変化に対して適応する一例と考えている。

FACE 5では、ダールがインドやマレーシアで出会った芸人をみせた。路上で活躍した芸人がいかに劇場や野外ステージで活動しているかを紹介した。また、そういった劇場に立った芸人で再度路上でも芸を続けられている芸人は少数という。

FACE 6では、猿回し、春駒、マレーシアの人形劇、コルカタやマレーシアの中国の獅子舞など、福を招くといわれている大道芸人を紹介した。また、ちんどん通信社が正月に演じる獅子舞も紹介している。

FACE 7では、ダールの気づきを展示した。それは、ちんどん屋を見物する人がお互いに話し始めるということで、ちんどん屋や海外での路上音楽隊などは、人々の仲介者となり、偶然に出会った観客たちを繋いでいるのではないかということである。これは、ある種の社会奉仕活動に繋がっているのではないかと考えた。ちんどん通信社は、偶然の出会いの仲介者や世話役としての役割をとても意識しており、社会奉仕をしようとはしていないが、そういった結果を産んでいるかもしれない。その他、結婚式でのインドのブラスバンドや、フランスのビッグバンド、タイのお葬式でのマーチングバンドなども紹介し、ちんどん屋の社会奉仕活動に類似点があるとダールは考えている。

トークショーでは、上記のケントの関心や視点、気づきなどを主に紹介し、林がコメントを行った。また、ダールが東京で出会い、現在も交流のある「有限会社東京チンドン倶楽部」の高田洋介についても言及された。さらに、かつて東京で活躍していたちんどん屋の「ちんどん菊乃家」や「みどりや」などとダールとの交流の話もあり、林からもその思い出が話された。

ちんどん屋は、音楽や口上などを用い、依頼に合わせて宣伝をするだけでなく、街との距離を測りつつ街に入り込み、様々な人と的確にコミュニケーションをとっている。祝辞や鎮魂など、様々な要望にも応えつつまちまわりやステージを行っている[*25]。また、2回のプログラムを通し、海外との比較も行うことができ、「歩く音楽隊」や「路上のパフォーマー」という点では類似の芸人や団体も確認できたが、音楽や芸を用い「広告代理」を行う点で、ちんどん屋は特別な存在なのではないかと改めて思うこととなった。

さて、ちんどん屋以外にも神楽についての講座も

三上敏視による「神楽ビデオジョッキー」の様子
（2020年11月28日撮影）

行った。「徴しの上を鳥が飛ぶ」2年目の「現代社会における芸能の所在」である。令和2（2020）年11月28日（土）に、大阪商業大学の迫俊道による講演と、伝承音楽研究所の三上敏視による神楽ビデオジョッキー、29日（日）には、成城大学の俵木悟による講演を行った。わずかではあるが、以下に抄録しておきたい。

迫俊道の講演は「広島の神楽を考える─「楽しさ（フロー体験）と継承の実態から─」と題して開催された。まず、広島の神楽の基礎情報[*26]のほか、広島に存在する五つの神楽[*27]について紹介があった。特に、伝統的な「安芸十二神祇」と、比較的新しく曲も速い「芸北神楽」が比較された。また、「フロー」による技術の習得における「楽しさ」を探ることも紹介された。「楽しさ」の追求は、伝統的な芸能においてはあまり取り上げられない視点であるが、その技術の習得や芸の継続において欠かせないものであり、新しい刺激として感じられた。さらに、神楽の伝承の方法も紹介された。指導者が「なぞり」を用いて説明するというもので、そこには指導者と学習者の間に相互性があるとのことであった。すなわち、学習者は指導者を「なぞる」ことで、手本や見本とすべき演技等を模倣し、指導者が学習者を「なぞる」ことで学習者に「気づき」を促すということであった。なお、学習者の所作に違和感がある場合など、指導者が学習者の動きの「なぞり」ができない場合、指導者は自身の身体で何かを模索するという。この行為を「なぞり」と対比して「さぐり」と称していると紹介があった[*28]。伝統的な芸能、芸術だけでなく、現代的な芸術にも忘れられがちな、「楽しむ」ことがその芸能や芸術などを続けるために必要なことを学ぶことができた。また、指導の方法について再検討を行うことで、伝承のあり方を考え直すだけでなく、持続可能性も高める効果があるだろう。

三上敏視による「神楽ビデオジョッキー[*29]」では、「神楽について」というテーマで話された。三上は様々

なテーマに合わせて「神楽ビデオジョッキー」の実施が可能であるが、今回は神楽全般[*30]について紹介して[*31]もらい、日本全国の様々な神楽の形態や実際を知ることができた。三上によると、今の神楽には「奉納系」と「霜月祭系」の大きく二つのあり方があるという。前者は、東日本・北日本に多く、地域の神社の例大祭の式次第の一部として奉納される神楽で、後者は、西日本の冬場に多く、例大祭の次第の最初から最後までのほとんどを芸能を伴って行われる神楽ということであった。さらに、三上が神楽の肝だと考える「鬼神・荒神」についても話された。祭りの後半、祝宴で盛り上がっている頃に「呼ばれていない神」が現れるという類のものである[*32]。山から現れ、自然を支配しているもの[*33]として許可なく祭りをするとは何事か、と怒るが、神主などと問答をして、最後には祝福や反閇などをして帰るという。自然は人間に恵みをもたらす一方で、災いももたらすが、恵みを神、災いを鬼ととらえることで、鬼神の両面性が見えてくるとしている。この恵みと災いに対する自然への強い信仰心と、土地で暮らす人々の自然観や死生観などの共同体の知恵を、祭りで楽しさを持って確認することが、神楽の肝ではないかということであった[*34]。いずれの指摘も三上独自のものということだが、非常に示唆に富む考え方と思われる。特に鬼と神楽についての指摘は、「来訪神」に代表される行事や祭礼にも共通するものといえ、日本において、人間と自然（鬼と神）がどのように折り合いをつけ、それを神楽に反映させているかを考えさせるものであった。

俵木悟による講演「文化的自画像としての石見神楽の大蛇」に続けたい。島根県の石見地方は神楽が盛んで総称して「石見神楽」と呼ばれることが多い。石見神楽は多数演目があるが、その中でも特に「大蛇（おろち）」がいかに日本各地で有名になったかを説明してもらった。それは、昭和45（1970）年の大阪万博におけるお祭り広場で登場した石見神楽がきっかけだという。通常より多い人数での演舞や、代表チームの結成などで出演した結果、「大蛇」の演目が石見神楽を代表する演目となったという。結果、大阪万博後も、日本各地のイベントに出演することになった。また、近年の動向として、神楽が観光振興の素材となっている事例も紹介された。さらに神楽を取り巻く環境についても触れ、神楽のものづくりにおける現状が紹介された。神楽衣装や神楽の蛇胴など、衣装や小道具の製作者等にも目を向けられており、特に技術の伝承方法と後継者が課題であるということであった。いわゆる「伝統」

であっても、様々な外的要因によって、変化を生み、それに柔軟に対応している現状が認識できた。神楽は神事として舞われるものであるが、イベントでの出演や観光資源となることで、「芸能化」していくことは、（過疎化している）地域にとって良い面も悪い面も両方があり、単純な問題ではない。

地域の祭礼において行われてきた神楽は、地域のコミュニティにおいて重要な役割を果たしている。一方で、現代社会の一部地域においては、祭礼や神楽そのものへの興味も薄れてきているのも現実である。神楽の存在と消失の問題は、地域コミュニティにおける人々のつながりを表象するものといえるだろう。新旧両方の神楽が伝わり、継続的な伝承がなされている広島県と島根県石見地方に着目したが、比較的ポピュラーに神楽が伝わり、担い手の多い広島県や島根県石見地方においても、伝承やそのあり方など神楽を取り巻く課題は様々あることがわかった。特に「楽しさ」が伝承の要となりうることや、舞手や楽奏以外の衣装や小道具などの作り手への視点の重要さを学ぶことができた。神楽における古くからある部分と、新しくなっていく部分[*35]の両方についての知見を得るとともに、神事と観光の間で揺れる神楽の実態について考える機会となった。

このように、ちんどん屋と神楽という全く異なる「芸」について講座を行ったが、いくつか共通して重要と思われることがあったので、最後に記しておきたい。ちんどん屋と神楽は両者ともその始点を芸能とはしていない。ちんどん屋は宣伝、神楽は神事（に付随するもの）である。このことは、音楽や演劇などの芸術や各種の芸能と大きく一線を画すといえるであろう。確かに、どちらも現代的な舞台の上で「上演」を行うこともあるが、あくまでも依頼に応えるかたちで行っており、それぞれ出発点が揺らぐことはないといえる。あくまでもちんどん屋は宣伝を行い、神楽は神事なのである。その点で、芸能とも芸術ともいえないがその両方の魅力を持った存在となっている[*36]。芸術や芸能との違いのひとつに、舞台上で上演するかどうかが挙げられるであろう。劇場やホールなど舞台で演じられるものの特徴として、「非日常」という表現が使われる。日常から切り離された独特の空間、時間の中でその芸術や芸能を鑑賞するというものである。一方、ちんどん屋や神楽はどうであろうか。ちんどん屋は常に人々の生活がある空間と時間に割り入って（「お邪魔して」）宣伝を行う。神楽は祭礼で舞われることが

多く、祭礼こそが日常の積み重ねであるといえるだろう。一日一日を祭礼の日に向けて準備し、その日を迎えるのである。この点において、両者は常に日常の中にしか存在しえないといえる。この場合に「非日常性」があるとしてもそれは日常の延長であり、あるいは日常の起伏や寄り道だといえるだろう[*37]。芸術などのように用意された「非日常」に入ると、感情の浮沈などがあり、日常に戻るまでに別の力学を要するが、日常の中にあるちんどん屋や神楽では、比較的容易く日常へ戻れるのではないだろうか。それは、やはり両者が常に日常とともにあるからと考える。今回、最も強く感じられた共通項[*38]である。一方で、それぞれの主は「宣伝」であり、「神事」であることを考えると、直接的に「芸」といえるかどうかは検討すべきで、題目と反するかもしれないが、「芸」とは何か、今一度考える必要もあると思われる。

注

*1 ちんどん屋が担う芸は、ちんどん通信社の場合、歌を含む和洋の音楽に限らず、正月の獅子舞やお祝いの演芸、人情芝居や軽演劇、舞踊や各種扮装など色々ある。また、出演場所も宣伝以外にわたっており、パーティーの余興、開店のお披露目、ステージショウなど多岐にわたっている。その場その時に様々な芸を組み合わせて多種多様な出演を可能にしていることから、その芸だけでなく、出演の時と場合も多彩であることから、万華鏡に見立てたタイトルとした。

*2 そのため、普段の活動は劇場やステージ上ではなく、路上での演奏やパフォーマンスが主となっており、活動の中心が広告宣伝業であることを大切にしている。

*3 ポケットティッシュや使い捨てカイロなど、携帯しやすく手渡ししやすいものは何でも取り扱うが、基本的には依頼主が用意したものに従う。

*4 演奏と演奏の間や、休憩中に起きやすい。

*5 テレビやラジオ、インターネット上でのCMなど不特定多数に向けて大々的に行われるものと対照的ではあるが、相手も「せっかく話を聞いてもらった」という思いがあるからか、何らかのお返しを用意される場合もあるという。

*6 中学・高校でも管楽器を練習したこともあったが、あまり続かなかったという。

*7 ちんどん屋の音に惹きつけられた理由を、父親の家業や林が幼少の頃遊び場だった商店街の姿を思い起こされたからかもしれないと話している。

*8 一方で、電通か博報堂などの広告代理店の就職も候補として考えたこともあったという。

*9 その後、コロナ禍になってしまい、さらに仕事が減った時期でも、（表面的かもしれないが）あまり焦ることなく大きく構えていたのは印象的だった。

*10 「この町を明るくしてくれ」と直接頼まれたこともあるとのことだった。

*11 ちんどん屋がまちまわりをする際にも、チラシ1枚、ボールペン1本、ポケットティッシュ一つなど、些細なものでもほしがる人があるのは、「他者からモノをもらう」ことが神性を帯びさせているのではないかということであった。

*12 博多どんたくの祭りでの博多松囃子なども例にあげ、芸能と祈祷の関連も考えているようである。

*13 チラシの配り方を例にとっても、満遍なく人々に配る、ちんどん屋を不思議に思ってもらい客に寄ってきてもらい渡す、できるだけたくさん配る等々、依頼者の希望を聞きつつも、場所と場合、時間に合わせて多種多様であり、メンバーが最善と思う方法をとっているが、一定の決まりがあるわけではない。

*14 もっとも、ちんどん屋は、あくまで広告代理店であり、純粋な芸能者や音楽家ではない点も重要である。

*15 現在では前につけることも多くなったが、かつては後ろにつける方や後ろ向きに歩くことができる方も一定数はいたという。

*16 ちんどん屋が歩くことやちんどん屋の歩き方などについては、山﨑達哉「TELESOPHIAプロジェクト」永田靖・山﨑達哉編『記憶の劇場―大阪大学総合学術博物館の試み』大阪大学出版会 2020年、82–85頁も参照されたい。

*17 例えば、歌舞伎の六方、花魁の歩き方、トルコの軍楽隊やフィギュアスケート、阿波踊りなどを参考にしているようである。

*18 天秤棒を持った物売りや、駕籠かき、トルコの軍楽隊の他、手押し車を押して歩く歩き方や赤ちゃんが歩く時の重心も参考にしている。

*19 先に述べたように、ちんどん屋は、街回りの宣伝では、歩きながら、その場その時にあわせて、人の耳や目を惹きつつも決して生活を妨げない、絶妙なバランスで演奏しつつ広告宣伝を行っている。また、お祭りや会合、舞台、学校イベントなどへも出演し、常に柔軟かつ臨機応変に対応してきている。このように、ちんどん屋は、宣伝や舞台の提供だけではなく、人と人、街と音楽、記憶と偶然など色々な出会いを演出しているといえる。また、ダール自身が、ちんどん屋にはセレンディピティ（serendipity）の力があると考えていたと感じていたことも加味し、ちんどん屋が「運命の赤い糸」で多種多様な出会いをつないでいることを示すタイトルとした。さらに、写真および写真展を通してつながる運命の赤い糸の可能性にも期待した。

*20 展覧会の準備作業を通し、受講生は展覧会の運営や開催について学ぶことができた。特に作家本人との対話、議論を重ね、展覧会を作りあげることは貴重な経験となったであろう。また、展覧会期間中、ダールとも交流を重ね、作品についての創作の意識や作品そのものの説明を作家本人から受けることができた。

*21 ちんどん屋以外にも、銭湯や古い喫茶店、商店街など、日本の昔ながらの店舗や建物にも関心があるようである。

*22 英語では、"7 stories from Kent's perspective"と題した。

*23 後年、パリでフランスの手回しオルガン奏者にも会い、子供の時の思い出と重なったという。

*24 その芸は、10枚のカミソリを口に入れ口から出す、10本の火のついたタバコを口に入れるなどで、1970年代のポンピドゥー・センター前広場でも芸を披露していたという。

*25 ちんどん屋は依頼があったこと（宣伝やステージショウなど）だけを依頼に合わせて行い、自主公演は基本的にしないことも特徴といえる。

*26 神楽の鑑賞率の高さ、「神楽甲子園」の開催など。

*27 三村泰臣の分類によるもの。

*28 ここでは、動作を一度身につけてしまうと、できない状態に戻って説明できないため、学習者の状態をある意味で真似るという。結果として、指導者として成長できる余地があり、学習者とともに成長する「共育」の可能性が開かれるという。

*29 各地の神楽を映像を交えて紹介しつつ解説を加えるもの。

*30 現在、分類方法としては未熟な部分もあるが、便宜的に「巫女神楽」「採物神楽」「湯立神楽」「獅子神楽」という四つの分類を活用して、順に紹介された。

*31 紹介の際、「祓い清める」「神を招く」「神が現れる」「神をもてなす」「神と交流する」「神憑り」「神送り」などのような小項目をもうけて話された。

*32 三上独自に「乱入系」と呼んでいるそうである。

*33 榊を管理しているものであることが多いという。

*34 三上独自の解釈としており、鬼は滅するものではなく、「鬼といかにつきあっていくか」が重要だとしている。

*35 演目だけでなく、観光化や大道具小道具の現代化など様々な要因がある。

*36 あるいはそのどちらでもない芸、であるともいえる。

*37 演者、観賞者、その他の人々は常に日常と「芸（出演）」の間を行き来できることも特徴といえる。

*38 当然であるが、それぞれにはアート（芸術）としてとらえる魅力は十分にある。

4　アート・マネジメントの未来

「アート・マネジメント基礎講座」について

渡辺浩司

はじめに

　アート・マネジメント人材育成プログラム「徴しの上を鳥が飛ぶⅠ、Ⅱ」は、「アート・マネジメント基礎講座」で始まった。文化政策、マネジメント、アーティスト・イン・レジデンス等の専門家や実践家を招聘し、講演・ディスカッションをおこなった。

　「徴しの上を鳥が飛ぶⅠ、Ⅱ」のアート・マネジメント基礎講座は次の通りである。2019年度は大阪大学文学部芸術研究棟1階「芸3」教室を会場として、60分の講演であった。2020年度はZoomによるオンライン開催で、30分の講演であった。なお、講師の所属等は当時のものである。

2019年8月3日（土）

1｜宮地泰史（あいおいニッセイ同和損保ザ・フェニックスホール　マネージャー）「音楽ホールの現場から～あいおいニッセイ同和損保ザ・フェニックスホールの運営について～」
2｜米屋尚子（公益社団法人日本芸能実演家団体協議会）「文化政策の未来と問題点～芸術と公共性について考える～」

2019年8月4日（日）

3｜杉浦幹男（アーツカウンシル新潟プログラム・ディレクター）「地域アーツカウンシルの役割～2020年以降の地域における文化芸術振興～」
4｜中西美穂（大阪アーツカウンシル統括責任者）「文化政策とアートの現場」

2019年8月24日（土）

5｜橋本裕介（KYOTO EXPERIMENT 京都国際舞台芸術祭　プログラム・ディレクター）「インフラとしての舞台芸術フェスティバル」
6｜久野敦子（セゾン文化財団理事）「セゾン文化財団の試み」

2019年8月25日（日）

7｜小堀陽平（一般社団法人ブリッジ理事／西和賀町

文化創造館アートコーディネータ）「文化事業による〈まちびらき〉の実践」
8｜杉本哲男（神山アーティスト・イン・レジデンス実行委員会会長）、工藤桂子（神山アーティスト・イン・レジデンス・コーディネータ）「神山アーティスト・イン・レジデンスについて」

2019年8月31日（土）

9｜菅谷富夫（大阪中之島美術館準備室室長）「美術館像の変遷―大阪中之島美術館の30年」

2020年8月9日（日）

10｜井原麗奈（静岡大学地域創造学環准教授）「人が集まる、人を集める～ホールと催事の昔と今」
11｜齋藤亜矢（京都芸術大学文明哲学研究所准教授）「芸術するこころの起源」

2020年8月23日（日）

12｜植木啓子（大阪中之島美術館準備室課長）「デザインミュージアムとアーカイブの可能性と実際」
13｜川崎陽子（KYOTO EXPERIMENT 京都国際舞台芸術祭 共同ディレクター）「創造と実験のプラットフォームとしての舞台芸術：フェスティバルと国際プロジェクトの事例から」

　以下、各講師の講演を簡単に紹介する。

1｜宮地泰史
（あいおいニッセイ同和損保ザ・フェニックスホール マネージャー）
「音楽ホールの現場から～あいおいニッセイ同和損保ザ・フェニックスホールの運営について～」

　宮地泰史氏は、約2,000あるホールについて、設立母体、運営、目的、予算の四つの観点から現状と問題点を指摘した。設立母体については、国立と公立と私立があること、運営面については独立行政法人日本芸術文化振興会の運営（国立）、県や市の直轄、財団法人と指定管理者制度、そして民間運営があることが説明された。目的については2002年制定の文化芸術基本法によって公立ホールは規定されていると言う。しかし宮地氏によれば、公立ホールの活動が文化芸術振興ではなく地域文化活動の支援になっている。「アマチュア活動の支援に終始して、プロのアーティストの活動を支援しないし、アーティストを育てるという視点がない」。ホールをどう活用すればいいのか考えるべきだと宮地氏は提言する。予算については、ホールの運営が黒字になることはないので、ホールを使用しないのが一番効率がいいという状況にあり、ホールの統廃合もありうる。民間ホールは文化芸術基本法に縛られ

ておらず、社会貢献と会社のブランドイメージ向上という目的で運営されていると言う。

興味深いのは、東京は国立、公立、私立のホールが混在しているが、大阪はほぼ私立のホールであるという指摘である。宮地氏の指摘は、地域でプロを育てるという視点を失わずに大阪の文化芸術の振興を考える上で重要である。

2│米屋尚子
（公益社団法人日本芸能実演家団体協議会）
「文化政策の未来と問題点〜芸術と公共性について考える〜」

米屋尚子氏は、公益社団法人日本芸能実演家団体協議会として、平成13年（2001年）「文化芸術振興基本法」の制定に関わり、さらに同法の改正にも関わり、平成30年（2018年）「文化芸術推進基本計画」を成立させた。講演では、改正の契機と改正後の趣旨が中心となって話が進んだ。

まず米屋氏は「文化芸術振興基本法」の理念を説明する。その理念は次の通りである。「文化芸術活動を行う者の自主性」の尊重、「文化芸術活動を行う者の創造性」の尊重と地位の向上、「文化芸術を創造し、享受することが人々の生まれながらの権利であることに鑑み、国民がその年齢、障害の有無、経済的な状況又は居住する地域にかかわらず等しく、文化芸術を鑑賞し、これに参加し、又はこれを創造することができるような環境の整備」を図ること、「我が国及び世界の文化芸術の発展、多様な文化芸術の保護及び発展、地域の主体的な文化芸術活動、世界への発信、文化芸術に関する教育、国民の意見が反映されるようにする」こと、そして「観光、まちづくり、国際交流、福祉、教育、産業その他の各関連分野における施策との有機的な連携」である。

米屋氏によれば、「和食」のユネスコ無形文化遺産登録、東京オリンピック・パラリンピック競技大会の開催、少子高齢化、情報技術の進展などが「文化芸術振興基本法」改正のきっかけとなり、平成30年「文化芸術推進基本計画」が制定された。

そして米屋氏は、「文化芸術推進基本計画」を説明する。これは「目標1〜4」「戦略1〜6」から成る。「目標1文化芸術の創造・発展・継承と教育」「目標2創造的で活力ある社会」「目標3心豊かで多様性のある社会」「目標4地域の文化芸術を推進するプラットフォーム」。この文言とこの順番は相当な議論があったと米屋氏は言う。また戦略2、3、4は、従来の文化政策になかったものが並んでいるとも言う。つまり文化芸術を活用して観光、市場を育成し、新しい文化芸術の価値を創出するという新しい文化政策である。例えばクール

ジャパン、日本博である。もともとの文化芸術の振興がまだ不十分なのではないかと米屋氏は指摘する。

「インプット、アウトプット、アウトカム、インパクトとして成果を発信しろと言われるが、アウトカムとインパクトは支援する側が専門家に任せて測定すべきではないか。そこを国が整備していない。」米屋氏の言葉は文化芸術政策の課題を言い当てている。

3│杉浦幹男
（アーツカウンシル新潟プログラム・ディレクター）
「地域アーツカウンシルの役割〜2020年以降の地域における文化芸術振興〜」

杉浦幹男氏は、アーツカウンシルの歴史を概観し、自身の体験を踏まえてアーツカウンシルの問題点を指摘した。杉浦氏によれば、アーツカウンシルは第二次世界大戦後1946年にブリティッシュ・アーツカウンシルが設立したことに始まる。ナチスドイツの芸術文化への政治的関与へ反省から、政治から距離を置き芸術文化を支援していく目的を持つ。1980年代後半サッチャー政権時代に、宝くじの売上げを芸術文化の支援金に回し、同時に、イングランドとスコットランドとウェールズと北アイルランドという4地域のアーツカウンシルが支援する方式に変わった。さらに労働党ブレア政権時に、日本でいう都道府県ぐらいの単位のアーツカウンシルができ、地域コミュニティーアートの専門家が育成されるようになった。十年以上後、ロンドンオリンピックの文化プログラムを地域のアーツカウンシルが支援し、多くの成功事例をもたらした。障害者、高齢者、外国人に関連する問題を、文化芸術によって解決することができると示された。社会的効果、教育的効果、より良い社会のための効果、経済的効果という基準が確立したと言う。日本でのアーツカウンシルの設立は2012年のロンドンオリンピックの文化プログラムがきっかけとなっている。イギリスでの17万数千件の文化プログラム開催という成功事例を踏まえ、日本では20万件の文化プログラム開催を提案した。クールジャパン、日本遺産、和食等、日本文化を世界に発信するために文化庁が2016年に、全国の都道府県と政令指定都市にアーツカウンシルをつくるべく補助金を出し始めた。

次に杉浦氏はアーツカウンシルの設立と使命を説明した。杉浦氏の次の言葉はアーツカウンシル全てに当てはまる言葉だと思った。「過去と現在と未来へとその地域の社会がある中で、文化芸術の課題だけではなくて、地域の社会問題を解決し地域の資源をつないで、どういった効果を出すか、どういった変化をつくるのか、より良い変化をつくっていくための起爆剤として、どう文化芸術を活用していくかが問われている。」

興味深かったのは、（1）文化芸術の振興と（2）文化芸術の社会的効果、教育的効果、経済的効果が逆転しているという指摘である。新潟市にあるNoismという世界的に有名な舞踊団は新市長になって中止になった。「文化芸術が持っている質的な問題や価値が全く考慮されない」と杉浦氏は言う。その原因として杉浦氏は、「芸術の力とは何か」「芸術の質とは何か」を芸術家も評論家も研究者も議論してこなかった、あるいは議論していたとしても社会に伝えていなかったということを挙げる。あいちトリエンナーレ「表現の不自由展」も、芸術の価値を語らない、語れないことの問題であると言う。

4｜中西美穂
（大阪アーツカウンシル統括責任者）
「文化政策とアートの現場」

中西美穂氏は、大阪アーツカウンシルが民間主導で設立されたこを明らかにすると共に、行政の視点からだけでなく地域の民間の活動の視点からアーツカウンシルの歴史を捉えることの重要性を指摘した。

アーツカウンシルの前史とされるものは、劇作家大西利夫と府立中之島図書館長中村祐吉の提言による大阪府民劇場制度（1950年）、大阪文化振興研究会（1972年）、DIVE（大阪現代舞台芸術協会）等の契機となった阪神淡路大震災（1995年）、2000年からの大阪市の芸術文化アクションプラン、大阪府の大阪・アート・カレイドスコープ、さらに、大阪市芸術文化アクションプランと大阪府アート・カレイドスコープによるNPOコンソーシアム、市民活動「大阪でアーツカウンシルを考える会」、大阪府と大阪市の2012年からの「府市都市魅力戦略推進会議」である。

中西氏は、大阪アーツカウンシルが始動するまでの歴史を振り返り、大阪アーツカウンシルは民間の文化事業を起源に持つと結論づける。「大阪アーツカウンシルは、突然政策が降って湧いてきてつくれと言われたのではなく、長い時間をかけて大阪府に住んでいる、大阪市に住んでいる芸術家の方々がいろいろ考えた末につくってきたものだ」と言う。中西氏の指摘は大阪だけのことか？　地域のアーツカウンシルの歴史、役割を考える上で重要な指摘である。

5｜橋本裕介
（KYOTO EXPERIMENT 京都国際舞台芸術祭　プログラム・ディレクター）
「インフラとしての舞台芸術フェスティバル」

橋本裕介氏は、KYOTO EXPERIMENT 京都国際舞台芸術祭の概要（毎年秋10月の第1週の週末から第4週にかけて23日間にわたり開催されるフェスティバル）、組織、予算について説明した。

橋本氏は、この芸術祭で世界の潮流をタイムラグなく紹介すること、また演技、ダンス、音楽、展覧会といった既存の芸術形式にこだわらないこと、つまり新しい表現というのはどういうことなのかを考えながら作品を選考していることを説明した。橋本氏はKYOTO EXPERIMENTの目的として、①都市間のダイレクトなネットワークの構築、②責任あるプログラミングのシステムの構築、③文化的アイデンティティの更新の3点を挙げる。①は、東京を経由することなく、アーティストがダイレクトに海外へと活動を展開できるネットワークを構築することである。②はプログラミングというものを先に立たせて、そこで放つメッセージによって観客に呼び掛けていくということである。③は、一般的なメディアでの京都イメージとは違う、実際に住んでいる人間の文化的なまちの表情を、自分たちで、発信することである。

京都でアートをするということの意味を常に考えている橋本氏の次の言葉が印象的だった。「こうした先輩方（松田正隆、鈴江俊郎、土田英生ら）が、必要ならば自分たちでつくっていくんだと、つまり、たまたまお上がそういう場を提供したから、それを使って何かやってやろうとかではなく、自分たちの創作のために何が必要かということを考えて、その必要な場所をつくっていった。これが伝統ではないかと私は考えた。では2010年当時の京都においてどういうものが必要なんだろうと考え、フェスティバルというものをつくった。」

6｜久野敦子
（セゾン文化財団理事）
「セゾン文化財団の試み」

久野敦子氏は、セゾン文化財団の組織・活動などを紹介し、助成とは何かについて講演した。久野氏は財団を考えるとき、三つのカテゴリーが重要であると言う。すなわち①ステークホルダー（説明責任対象者）、②支援方法の自由度、③助成金供給の安定性である。

行政系の場合、①ステークホルダーは税金を払っている国民や市民、②支援方法の自由度はみんなが納得するようなものに助成をするので自由度は狭い。③助成金供給の安定性は一番優れている。企業系の場合、①ステークホルダーは株主で、株主が嫌がることはできない。②支援方法の自由度も企業のイメージに合ったものになる。壊すようなものに対しては助成したくない。③助成金供給の安定性は経済的な状況に左右されやすい。民間財団の場合、①ステークホルダーは財団法人の理事・評議員で、財団の目的に反していなければかなり許容してもらえる。②助成金支援方法の自

由度は高い。他ができないことを推進することもある。③助成金供給の安定性は、基金の規模と金融状況に左右される。この三つのカテゴリーとは別に、最近はクラウドファンディングがあると指摘する。京都のTHEATRE E9によるクラウドファンディングを近々の事例として久野氏は挙げた。

久野氏は続いて、自由度があるが助成額が大きくない民間財団の一つとして、セゾン文化財団を紹介した。セゾン文化財団は1987年に設立され、現代演劇・舞踊を対象とし、約五十件の事業や芸術家を支援している。セゾン文化財団のミッションは「芸術文化活動に対する支援を通じて新しい価値の創造、人々の相互理解の促進を行う」ことであり、ミッション達成のために次の三つの柱があると言う。(1) 完成した作品の発表に助成するのではなく、作品が生まれる前の過程に、つまり創造活動に支援する。(2) 単年度の助成ではなく、一人の人、一つの事業を長期的に支援する。(3) 支援金だけでなく、ネットワークの紹介、場所の提供など複合的な支援をする。

久野氏は、約3,000団体ある財団法人のうち芸術文化に特化した財団は23団体しかない、さらに現代演劇とダンスを助成対象としている財団はセゾン文化財団しかない、と指摘する。久野氏の言葉は日本の文化芸術支援の現実を表している。

7 ｜ 小堀陽平
（一般社団法人ブリッジ理事／西和賀町文化創造館アートコーディネータ）

「文化事業による〈まちびらき〉の実践」

小堀陽平氏は、岩手県和賀郡西和賀町にある「西和賀町文化創造館」通称「銀河ホール」のアートコーディネータを務める。学生時代に「銀河ホール学生演劇合宿事業」（ギンガク）の立ち上げに携わり、以後企画・運営に関わる。小堀氏の講演は、西和賀町とこの事業の紹介、事業での心がけの三点から成る。

西和賀町は岩手県南部、秋田県との県境に位置する町で、旧沢内村と旧湯田町が合併してできた。人口は約5,600人で、高齢化と豪雪を社会的課題として抱える。約七十年前に旧湯田町に創設された「劇団ぶどう座」の活動が礎となり1993年演劇専用の「西和賀町文化創造館（銀河ホール）」が完成した。小堀氏によれば、このホールで学生演劇の合宿ができないかという湯田温泉峡旅館組合からの発案がきっかけで「銀河ホール学生演劇合宿事業」ができ、現在は全国の若者たちが夏と冬の各2週間演劇の合宿をするにいたる。演劇合宿、美術合宿、レジデンス、高校演劇祭など、小堀氏はさまざまな活動を紹介した。

小堀氏は「成り立つ」を心がけていると言う。「事業が成り立つか」「作品が成り立つか」である。具体的には、主催者は誰か、対象者は誰か、どんな地域でやるのか、事業で何を渡せるのか、これらを具体的にシンプルに言葉にする。そして衝突するときでも議論することが大切だと言う。「コミュニケーションをちゃんとする、ちゃんとやりとりできていればそうそう失敗はない。」「西和賀町の魅力は、チャレンジしやすいこと、チャンスが開かれていることだ」と言う。小堀氏は、西和賀町で演劇合宿をすることの意義をしっかりと理解している。

8 ｜ 杉本哲男、工藤桂子
（神山アーティスト・イン・レジデンス）

「神山アーティスト・イン・レジデンスについて」

杉本哲男氏は、徳島県神山町の「神山アーティスト・イン・レジデンス」実行委員会会長を務める。工藤桂子氏は、事務局を務める。杉本氏から、まず神山町について、それから「神山アーティスト・イン・レジデンス」について説明があった。次に工藤氏から、近年取り組んでいるプログラムについて説明があった。

神山町は徳島県の中央に位置し、東西20km、南北10kmほどの町。急傾斜地の山林ばかりで耕地は3.5%。人口は約5,300人。保育所、小・中・高校は合わせて6校。農業が主産業で、少子高齢化、林業の衰退、人口減少という課題を抱える。

国際交流で第二次世界大戦中に神領小学校にアリスという人形が来た。1991年にアリスの里帰り事業をした。これが契機となりアーティスト・イン・レジデンスが始まった。「四国八十八所十二番札所が神山町にあり、外部からの人々にフレンドリーに接する機会が多かったと思う」と杉本氏は言う。

「神山アーティスト・イン・レジデンス」は1999年からスタート。毎年、国内外から数名の作家を招聘し、8月下旬から一定期間、神山町に滞在し作品制作をする。アトリエや展示場は元の酒蔵だったり寄井座だったり地域の建物を活用している。フルサポートプログラム（渡航費、制作費、滞在費、住居、制作サポート）の他に、パーシャルサポートプログラム（協力プログラム）、インディペンデントプログラム（ベッド・アンド・スタジオプログラム）（渡航費、制作費、滞在費、住居全てアーティスト負担）がある。また約十年前に招聘した作家を再び招聘するリターン・アーティスト・プログラムも開始した。十年ぶりの神山町を見て欲しい、十年ぶりの作家の姿を見たいという思いからだと工藤氏は言う。

杉本氏の次の言葉が印象に残った。「箱物をつくる予定がなくなり、ソフト専用というか、ソフト先行で、箱物なしでボランティアでやっていく。あとは、身の

丈に合った活動をやっていくということで、事業が始まった。」「作家が滞在するときには、イベントや課外授業への参加を条件としているが、制作について、作品のテーマについては設定していない。」工藤氏の次の言葉は神山町でアートをする意義、レジデンスをする意義を言い表している。「選考のときに、どのアーティストの作品を神山で見てみたいかを基準にしている。」

フルタイムのスタッフが1名、パートタイムのスタッフが1名、ボランティアの実行委員、通訳が1名の体制である。「神山アーティスト・イン・レジデンス」が要となって、アーティスト間ネットワークが世界各地でできている。

9 │ 菅谷富夫
（大阪中之島美術館準備室室長）
「美術館像の変遷──大阪中之島美術館の30年」

菅谷富夫氏は、2022年2月2日に開館した大阪中之島美術館設立までの約30年間の歴史を振り返り、大阪市が美術館をどうイメージしたかを論じる（菅谷富夫氏は大阪市大阪中之島美術館準備室に勤務後大阪中之島美術館の初代館長となった）。

大阪中之島美術館は大阪の中之島にある。西隣りが大阪大学中之島センター、南に国立国際美術館と大阪市立科学館がある。中之島には他に香雪美術館、東洋陶磁美術館、フェスティバルホール、堂島リバーフォーラム、ABCホール、大阪国際会議場もある。大阪中之島美術館のコレクションは5,700点ぐらいで、佐伯祐三、岸田劉生、小出楢重、具体美術協会の吉原治良、ウイーン工房のデザイン美術作品、モディリアーニ、マグリット、ダリ、ジャコメッティの作品を収蔵する。

菅谷氏は、美術館設立までの約30年間に美術館像が三回変わったと指摘する。第1期は80年代から90年代。大阪市直営で、延べ面積が24,000平米、四面舞台のオペラハウスも隣接し、館内には図書館あり研究所ありのグランドスタイルであった。第2期は平松邦夫市政時代で、市民やNPOの協働運営で、延べ面積16,000平米。市民協働の場、NPOが美術館で活動できるスペースをつくり、最終的には運営も市民との共同で運営する予定だった。第3期は2011年からの橋下徹市政である。民営化が方針になり、企業との連携が前面にでる。運営にはPFI手法、それもコンセッション方式の導入である。延床が1,000平米ぐらい減少。サービスという考え方がはっきりと美術館の中で語られるようになった。民間の営利団体と同じになってきている。

中之島美術館は今アーカイブと教育活動に力を入れている。菅谷氏は言う、「政治に関係なく美術館が誕生し、運営されるということはない」、「政治や行政の大きな方針の中で、新しい美術館とはどういうものなのかを常に模索していかなければいけない」。

10 │ 井原麗奈
（静岡大学地域創造学環准教授）
「人が集まる、人を集める～ホールと催事の昔と今」

井原麗奈氏は文化施設の歴史・運営方法等の比較から文化施設の歴史的意義、公共性について研究している。当日（2020年8月9日）は、新型コロナ蔓延のため、緊急事態宣言が出ていた。また東京オリンピック・パラリンピック競技大会は1年後に延期された。井原氏の講演はもちろんオンラインで開催された。人と人が対面で話し合えない状況で、井原氏は、人はどのように集まってきたのかを劇場や文化施設の設立、その歴史を振り返った。例えばフランスのパレ・ロワイヤルのコメディー劇場、ドイツ・ライプチヒの聖トーマス教会、ベルサイユ宮殿のオペラハウス、イギリスの議会、能舞台などである。ある特定のために、特定の人々を集めるようになってきているのがわかる。そして井原氏は、「屋内で文化を発展させてきた意味」を考えることが重要であり、それは「人々の立ち振る舞いのルール」につながると言う。コロナ禍で「人が集まる、集める」ことの意義を問う井原氏の講演はとても刺激的だった。

11 │ 齋藤亜矢
（京都芸術大学文明哲学研究所准教授）
「芸術するこころの起源」

齋藤亜矢氏は、芸術（見る・描く）を認知科学から研究している。「描く」は「こころを動かす」、「こころを癒す」、「こころを映す」と言われるが、「描くこころはなぜ生まれたのか」。これを解明するために齋藤氏は、「ヒト」に最も近い「チンパンジー」と比べる。「ヒト」は約三歳で何かを描くようになるが「チンパンジー」は何かを描くようにはならない。しかし「チンパンジー」も絵は認識していてシンボルを扱う能力はある。ここから齋藤氏は「「ヒト」は今ここにないものを見立てて描くという想像力があるということが分かる」と言う。「見立ての想像力」は、約三歳の「ヒト」の爆発的な語彙力の増加と関係していると言う。つまり言葉の獲得と「見立ての想像力」が関連しているのである。齋藤氏は、さらに認知科学の立場から芸術鑑賞を説明する。その詳細は省略するが、齋藤氏の講演は、アウグスティヌス『告白』の冒頭を思い浮かべさせる。「主よ、あなたを知ることとあなたを呼び求めることはどちらが先か。しかしあなたを知らないのに人はどう

やってあなたを呼び求めるのか。知らないので別の人を呼び求めるかもしれない。それとも、あなたが知られるためにこそあなたは呼び求められるのですか。」

12 ｜ 植木啓子
（大阪中之島美術館準備室課長）
「デザインミュージアムとアーカイブの可能性と実際」

植木啓子氏は、美術館でデザインを対象として研究、調査、収集している。植木氏は、「美術館」「デザイン」「アーカイブ」をキーワードとして、美術館でデザインを調査収集する意義を語る。ニューヨーク近代美術館は、日用品の中で美的価値があるものを収集し始め、これが世界的潮流となった。美術館では例えば椅子といった日常品の展示の場合、その椅子に座れない、触れない。つまり椅子の実用性、機能性を確認できない。椅子の実用性、機能性が展示できない以上、椅子の何を展示するのかが常に問題となる。日用品はデザイナーの意図とは異なる使われ方をするのがしばしば。この点に美術の展示とは異なる。日用品はそれだけ集めても膨大な量になる。しかも広告などの製品にまつわる情報もある。これらを全て集めることは不可能なので美術館は、製品や資料を持っている企業から情報だけを集める。美術館は、各企業のアーカイブを繋げる「インダストリアルデザイン・アーカイブズ」（ＩＤＡＰ）をつくる。つまりここに情報を集約するわけである。大阪中之島美術館は公立なので、プラットフォームの持続性と公平性を担うことができる。

中之島界隈には国立国際美術館、香雪美術館、東洋陶磁美術館などがある中で、中之島美術館が、公立の美術館にもかかわらず、工業デザイン、産業デザインに力を入れ独自色を出しているのが印象的だった。

13 ｜ 川崎陽子
（KYOTO EXPERIMENT 京都国際舞台芸術祭 共同ディレクター）
「創造と実験のプラットフォームとしての舞台芸術：フェスティバルと国際プロジェクトの事例から」

川崎陽子氏は、舞台芸術を数多く制作してきた経験から、多くの事例を紹介した。制作はプロデューサー、プロダクション・マネージャー、広報、票券、経理などを担当する。制作とは作品の上演を実現するために必要なマネジメント業務全般を意味すると川崎氏は言う。日本では制作を一人で担当することが多い。舞台芸術は「現実に対する実践的応答」『舞台芸術』（2002年）であり、舞台芸術を通じて予測不可能な未来をどう捉えるのかを考えることができると言う。つまり舞台芸術は創造の場であり実験の場であるというわけである。川崎氏は、創造と実験の場としての舞台芸術を、実例を挙げて説明する。国際プロジェクト『プラータナー：憑依のポートレート』では、タイの政治を日本の演出家が演出するので、どういう普遍的な視点を提示できるのかが重要であったと言う。他に『The Instrument Builders Project Kyoto – Circulating Echo』、KYOTO EXPERIMENT とパノラマ（リオデジャネイロ）との共同プロジェクト、She She Pop（ドイツ）の招聘と共同制作が紹介された。最後に今後の「KYOTO EXPERIMENT 京都国際舞台芸術祭」では、三人ディレクターによる共同ディレクションを実験的におこない、実験的な舞台芸術を対話のプラットフォームにしていくと言う。

まず、日本語の「制作」という言葉が、プロダクション、プロデューサー、ディレクター、マネージャーとさまざまな意味で遣われていることが、驚きであった。三人の共同ディレクターが今後どういう結果をうみ出すのか楽しみである。

おわりに

「徴しの上を鳥が飛ぶⅠ、Ⅱ」のアート・マネジメント基礎講座は、「はじめに」で述べたように、文化政策、マネジメント、アーティスト・イン・レジデンス等の専門家や実践家による講演から成る。この講座で私たちが聞いたのは、いろいろな地域でさまざまな活動をしている人たちの現場である。民間のホールを運営する人、学生時代から地域と関わり芸術祭を運営する人、地域のアーツカウンシル設立に尽力する人、民間の文化財団運営に心血をそそぐ人、過疎地でいきなり国際交流を始める人、議員立法で法律を作る人、行政にいながら美術館をつくる人、地域の文化に溶け込み実験をする人、地域の文化を地域からつくり上げようとする人。コロナ禍になり対面が不可能でオンラインになっても現場を伝えてくれた人たち。彼らは常に、自分のいる場所の意味を、そして自分のいる場所でアートをすることの意味を問うていた。

「芸術とは何か」をもっと語ろうという杉浦幹男氏の言葉が心に残る。「芸術とは何か」。芸術を語る言葉は一つではない。一つであってはいけない。人それぞれの芸術がある。人それぞれの語り方がある。そのことを講師の先生方に教えていただいた。

アーツ・プラクシスとしての受講生企画の実践

山﨑達哉

　「徴しの上を鳥が飛ぶ」は、副題に「文学研究科におけるアーツ・プラクシス人材育成プログラム」とあるように、芸術実践する／できる人材育成を目標のひとつとしていた。また本事業は3年計画のもので、最終年度の3年目には、過去2年間積み重ねてきた知見や経験を軸に、受講生による三つの企画を実現することが企図され、3年目の事業の大きな柱となった。そこで、3年目の受講生募集においては、募集の段階から受講生が担当する「受講生企画」案について募集を行った。募集内容は、受講生企画を担当する希望者のみが記載するもので、記述すべき内容は、「「受講生企画」にて実現したい企画について、具体的な内容や予算について記述してください。」というものであった。この結果、28名の受講生のうち、16件の企画の応募があった。それらの企画について、次の7点を審査の主な基準として、事業担当者、事務局にて、議論、審査した。

・「徴しの上を鳥が飛ぶ」のコンセプトに適しているか
・アート・プラクシスの実践というプログラムの趣旨に合っているか
・人文学的観点に基づいたテーマの設定があるか
・予算の妥当性
・アート作品としてアウトプットする用意があるかどうか
・企画を実現することの目的を設定しているか
・内容や予算を含めての実現可能性

　以上のような審査を受け、3件を「受講生企画」として採用した。すなわち、「タイムストーンズ400再創造プロジェクト」（担当：中原薫）、「技術と芸術の境界線を巡る東大阪国際芸術展」（担当：津村長利）、「「旧真田山陸軍墓地」のエコミュージアム化」（担当：岡田祥子）である。「受講生企画」は、全3年間の事業のうち、準備段階とした初年度、発展期と位置づけた2年目、実践期となった3年目の、プログラムの中でも核に据えられるものであった。受講生自らが事業担当者

となり、プログラムを担当することは、本事業の大きな目的のひとつである実践的な活動といえる。事業担当者が補助しながら、受講生（企画者だけでなく、全受講生）が自ら企画し、運営を行うことで、実際のイベント制作を経験し、学ぶことができた。本稿では、この三つの企画について、準備、実施、終了までを報告および考察する。

タイムストーンズ400再創造プロジェクト

　「タイムストーンズ400再創造プロジェクト」では、美術家・今井祝雄作の『タイムストーンズ400』を題材に、作成されて以降、所在や責任者が不明瞭になる「パブリックアート」の現在について考える企画を実施した[*1]。パブリックアートの現在を考える展覧会と、それに関係するトークイベント、シンポジウムを開催し、最終的には、記録冊子を作成した。

　今井祝雄は、昭和21（1946）年、大阪府生まれの美術家である。大阪市立工芸高校美術科洋画コース在学中には初の個展を開催している。卒業後の昭和40（1965）年から具体美術協会会員となり、昭和47（1972）年の解散まで会員であった。その後は、写真や映像などを用いた作品や、インスタレーション作品、野外作品やパブリックアートも手掛けており、これまでに多種多様な活動を行っている。現在も、国内のみならず海外でも多くの展覧会を行う。成安造形大学では教育にも携わり、現在は成安造形大学名誉教授となっている。その今井が1982年に発表したパブリックアート作品が、『タイムストーンズ400』である。

　今井祝雄作『タイムストーンズ400』は、JR新大阪駅1階駐車場前の広場にある、高さ16.5メートルのモニュメント作品で、昭和57（1982）年に完成した。この作品は、大阪北ライオンズクラブのチャーターナイト20周年を記念した記念事業として、大阪北ライオンズクラブから今井祝雄に委嘱され作られた。後世に遺る事業として、大阪市が計画していた「花のあるターミナル計画」と提携し、さらに「大大阪の21世紀計画」と「大阪城築城400年祭」にちなみ、「残念石[*2]」を現代に蘇らせることを目的とした。大阪北ライオンズクラブが建立者となり、制作は今井祝雄、設置場所は当時国鉄だった新大阪駅、施工は乃村工藝社が担当した。素材はFRPを用い、「残念石」のレプリカを20個垂直に積み上げるもので、21世紀には21個目の「残念石」のレプリカを積み上げることも計画されていた。これは、「ミレニアム」を迎えるにあたり、一つの石を1世紀とした場合に21個目を乗せることで21

トークイベントの様子
（写真：石井靖彦、2022
年1月22日撮影）

世紀を迎える、あるいは、大阪城築城400年にちなん
で、一つの石を20年とした場合に20年×20個で400
年分の石が積み上がっており、420年目を迎える平成
14（2002）年に次の20年分の石を積み上げて次世代
の大阪城を見据えるという意味なども含めている。「残
念石」に時間の単位を見立て、未来へつなげる作品と
なっていた。また、石垣に使用されなかった石を高く
積み上げることで、「残念石」を再顕彰したいという思
いもあったであろう。

　このようにして『タイムストーンズ400』は制作さ
れ、昭和57（1982）年に完成した。完成当時に作られ
た銘文が刻まれた石碑と、積み上げる予定だったもう
一つの石は現在も『タイムストーンズ400』の前に設
置されている。銘文はほぼ同じ内容が日本語と英語で
書かれており、日本語は以下のように書かれている。

タイムストーンズ400
大阪城築城400年を迎え、大阪城の石垣の石をモ
チーフにした巨石を、未来に向かって積み上げ、現
代に生きる、ときの想いの中に21世紀へ限りなく
発展する国際都市、大大阪への自由、活力、創造の
シンボルとして、真心をこめて建立したものです。
昭和57年9月15日
大阪北ライオンズクラブ
作 今井祝雄・設計監理施工（株）乃村工芸社・躯体
工事 小西建設工業（株）

　さて、このように完成した『タイムストーンズ400』
であるが、21世紀を迎えた平成14（2002）年には、諸
事情によりもう一つの石を積み上げることは叶わな
かった。さらに約20年経った令和3（2021）年にこの
企画が立ち上がり、再検討することになったのである。
設置から約40年経過したことは様々な状況を変えて
いた。当初、大阪北ライオンズクラブは、地域社会に
奉仕することがモットーであったため、『タイムストー
ンズ400』は新大阪駅すなわち旧国鉄に寄贈されてい
た。しかし、新大阪駅のある国鉄がJR西日本とJR東

タイムストーンズ400（写真：山﨑達哉、2022年1月26日撮影）

海となり、当初設置された土地の所有者はJR西日本
から大阪市に変わっていたこことにより、管理者
が不明の状態となっていた。設立当時は周辺の木々も
低くビルも少なかったが、約40年経ったことで、生
長した木々や新しく建ったビルの中に囲まれてしまっ
ていた。パブリックアートは設立されたその瞬間から
徐々にその存在が忘れられていき、風景と同化してしま
うことが問題であるが、まさにその状態となっていた。

　『タイムストーンズ400』およびパブリックアートの
現状を憂いた受講生[*3]は、『タイムストーンズ400』を
題材に調査や研究を進め、展覧会を開催し、パブリッ
クアートの現状を問うこととした。その際、今井祝雄
本人にも取材を行い、『タイムストーンズ400』への思
いを直接伺うほか、今井が当時から収集している『タ
イムストーンズ400』関連の資料や書籍等も閲覧する
ことができた[*4]。また、オンラインを含む打ち合わ
せを何度も重ね、展覧会を実施すること、トークイベ
ントやシンポジウムも同時に開催すること、記録冊子
を作成することが決定した。展覧会のタイトルも打ち
合わせを重ねる中で議論され、「パブリックアートっ
てなんだ？──《タイムストーンズ400》と考える」と
決まった。これは、『タイムストーンズ400』の問題を
中心に据えながらも、パブリックアートそのものが置
かれている現状を受講生それぞれが考え、調べ、発表
することで、パブリックアートについて見直し、再度
光を当てる必要があるのではないかという思いが込め
られている。

　展覧会「パブリックアートってなんだ？──《タイ

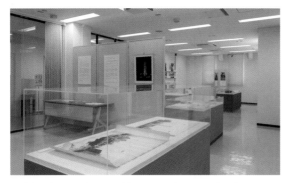
展覧会の様子（写真：石井靖彦、2022年2月3日撮影）

ムストーンズ400》と考える[*5]」は、大阪大学総合学術博物館修学館3階セミナー室および1階カフェ「坂」にて、2022年1月18日（火）〜2月5日（土）の期間に開催された[*6]。セミナー室では、『タイムストーンズ400』に関する資料[*7]や関連図書等、受講生が調べた今井祝雄作のパブリックアート作品の紹介[*8]などを展示した。カフェ「坂」では、受講生自らが街へ足を運び、それぞれがパブリックアート作品を見つけ出し、写真と文章にて発表した[*9]。

　展覧会期間中には、1月22日（土）に展覧会場にてトークイベント、2月5日（土）には、大阪大学21世紀懐徳堂スタジオにてシンポジウムを実施した。トークイベントは今井に受講生の中原が質問するかたちで行われた。シンポジウムは「まちのアートは、誰のもの」というタイトルで開催された。初めに永田靖による開会のあいさつがあり、今井祝雄による基調講演「パブリックアートの行方」の後、橋爪節也「漂流するモニュメント」、加藤瑞穂「《タイムストーンズ400》と具体美術協会の野外展」と講演が続いた。最後には登壇した3名に加え、中原薫も登壇し、『タイムストーンズ400』およびパブリックアートについて議論を行った。展覧会終了後には、本プロジェクトに携わった受講生によって記録集が作成され、展覧会やシンポジウムまでの過程を含むプロジェクトの成果を広く知らせる良い媒体ができた[*10]。展覧会やシンポジウム、冊子等を通し、パブリックアートの現在を問うことができただけでなく、受講生にとっては実際に展覧会やイベントを企画・運営する経験を得ることができた。なお、展覧会終了後、『タイムストーンズ400原型』を含む展示された今井の作品のほとんどが大阪大学総合学術博物館に預けられ、今後の活用が期待されている。

技術と芸術の境界線を巡る東大阪国際芸術展

　金属加工を中心に、様々な工場が集まる東大阪地域を題材に工場の技術や製品をアーティスティックに表現する展覧会の開催を目指したのが、「技術と芸術の境界線を巡る東大阪国際芸術展」である。東大阪市は、「モノづくりのまち」を標榜するほど工場の数が多く、工場は事業所数では約6,000で全国5位だが、事業所密度では全国1位である。このように製造業の多い街であり、多種多様な製品が生産されていることから、「何でもつくれる東大阪」、「何でもそろう東大阪」とも言われる。その一方で、その高い技術力や製品の良さなどは、業界関係者のみにしか知られていない。技術の素晴らしさや製品の美しさを広く伝えることは、工場の技術や製品の良さを伝えるだけでなく、各工場の新たな魅力を発見できるのではないかという考えから、この企画は誕生した。その方法には、二つのやり方がとられた。ひとつは、アーティストを招聘し、アート作品と工場とのコラボレーションによる、作品の制作である。もうひとつは、工場製品そのものを展示することで、製品の美しさをみせるものである[*11]。招聘アーティストは葛本康彰と桑山真弓に決まり、コラボレーションする企業はそれぞれ株式会社システムクリエイトと株式会社盛光SCMに決まった。

　葛本康彰は、1988年生まれ、奈良県出身の作家で、彫刻やインスタレーション作品の発表のほか、里山での野外芸術企画の運営を行っている。今回、3Dプリンタや3Dスキャナといった3Dツールを主に扱う株式会社システムクリエイトの協力のもと、『かたはらのうつしを』を制作した。

　桑山真弓は、Organic Atmosphere Artist、現代アート作家、空間デザイナーで、人と自然が一体化するような感覚を求め、作品制作を続けている。ダイカスト部品や照明器具を中心としている株式会社盛光SCMとコラボレーションし、同社の製品「PLATREE」を活用した『Feel the Earth 輝く生命と循環』を制作した。

　また、展示する製品を提供してもらう企業は14企業となった。協力企業と展示に使用した製品は次のとおりである。

　勝井鋼業株式会社は、型物の複雑形状加工を得意としており、一つの金属の塊から様々な形のものを削り出す。展示では、削り出された製品と削り出す前の金属などが展示された。

　株式会社アオキは、航空機部品や自動車の部品の製造を行なっており、それらの部品が展示された。

　株式会社繁原製作所は、歯車、試作部品、増減速機の設計製作を行なっており、歯車などを展示した。

　株式会社藤田メッシュ工業は、金属の経糸と緯糸でできている様々な金網を製造しており、展示でも銀色

の網の他、赤や金の色がついた金網が用意された。

株式会社松よし人形は、本展覧会では金属加工ではない点で異色であるが、雛人形や市松人形などを製造している。球体関節人形という関節が動く人形とつまみ細工の手まりが展示された。

プロ用の作業工具などを製造販売する株式会社ロブテックスからは、モンキレンチが提供され、展示した。

共和鋼業株式会社は、ひし形金網製造であるが、格子型ではない金網を製造している。フェンスとしての使用以外でも、動きをつけられるのが特徴で、円柱形なども可能にし、様々な形態で展示を行った。

佐藤鉄工株式会社は、様々な素材を球体にできる技術を持っており、素材も大きさもバラバラな多種多様な球体が展示された。

ノースヒルズ溶接工業株式会社は、高い技術で、通常難しいとされる鉛の溶接や、銅とステンレスの溶接を可能としており、実際に溶接された部品が展示された。

野田金属工業株式会社は、様々なステンレス加工を得意としており、職人の手を必要とするステンレス加工を行っている。また、その実績により、アーティスト・野田正明の世界中のモニュメント制作も行っている。展示では、通常の製品のほか、野田正明のモニュメント作成で使用した紙の原型や、角度を調整している過程の作品の一部などが使用された。

冨士精密工業株式会社は、金属を腐食させる加工のフォトエッチングを行っている。バリや歪みの無い精密部品が出来上がるため、その細かくきれいな柄を見せられるよう、影を使った展示をした。

丸いアルミ板をこの木槌で叩いて成形するたたき板金を行っている布施金属工業株式会社からは、高い技術を持った職人が使用する木槌や金型などを展示した。

フセハツ工業株式会社は、スプリング類の製造並びに加工販売を行う[*12]。多種多様なバネを展示して、そのバネたちが生み出す影を楽しめるようにした。

ヘラ絞り加工を行うマルキ製作所からは、ヘラ絞りで使用する金型や絞るための道具を展示した。主な道具はほとんど自作で、自分に合ったものを自分で作るそうである。

また、コラボレーションを行った株式会社盛光SCMからは店舗で使用する照明や金型を展示し、株式会社システムクリエイトからは3Dプリンターで作成した液体や粉末の樹脂を硬化させた部品を展示した。

それぞれの製品や道具などは、いかに芸術的にみせることができるか、芸術品のようにみえるかを考慮しながら、受講生が置き方や照明などを活用するなど、いろいろな工夫を凝らし展示された。

展覧会の様子（写真：津村長利、2022年1月28日撮影）

葛本康彰作品『かたはらのうつしを』（写真：津村長利、2022年1月28日撮影）

桑山真弓作品『Feel the Earth 輝く生命と循環』（写真：津村長利、2022年1月28日撮影）

展覧会とトークショー実施に向けて、何度もオンラインを含めた打ち合わせが行われたほか、工場や芸術祭への見学なども行われた[*13]。中でも、オープンファクトリー「こーばへ行こう！」への見学では、様々な工場の見学ができただけでなく、ガイドツアーを受けたり、技術の実践を見学できたりした。打ち合わせや見学の結果、「企業展示のような企業や製品を紹介する展示ではなく、製品や技術の美しさや美術性を伝える展覧会」、「高い技術で作られた製品をいかに美しくみせられるか」などといった展示の方針が決定された。

展覧会「技術と芸術の境界線を巡る東大阪国際芸術展」は、令和4（2022）年1月18日（火）～2月5日（土）、飛行船スタイル2階ギャラリーを会場として開催され

た[*14]。また、会期中の令和4年1月29日には、同会場にてトークショーを実施した。トークショーには、津村長利、高安啓介、桑山真弓、葛本康彰が登壇し、協力いただいた工場の社長なども議論に参加した。

　トークショーでは様々な議論が行われたが、一部を紹介したい。技術と製品が多様な東大阪の産業が活発になることで大阪全体に活力が出るのではないか、そのためにアートの力が必要ではないかという思いがあり、それが展覧会の開催につながったということであった。また、展示では高い技術で作られた製品は芸術品として展示できる可能性を感じたという話もあった。そのほか、職人は自身の技術が高いことへの認識が低く、自らの仕事がすごいということを理解していない。インナーブランディングを高める必要があるが、このような展覧会を開催することで、職人の意識を高めることができるのではないかという声もあった。

　展覧会終了後には展覧会の様子を収めた記録集を作成し、展覧会の成果を東大阪の工場や大学内などへ告知する機会となった。工場を観光として取り上げることはあったが、技術や製品を芸術的観点から取り上げた展覧会はこれまでになく、新しい「町工場アート」の可能性を示す展覧会となったといえる。なお、町工場アートの可能性には、2種類考えられ、「技術（製品）そのものが芸術（作品）」となる場合と、「技術（製品）をもちいた芸術（作品）」がつくられる場合というがあると、トークショーにおいて高安により指摘されている。どちらもまだまだ可能性があり、「町工場アート」は今後に期待できるのではないだろうか。

　工場を訪問し、社長や職人の話を色々伺ったのだが、芸術と製品の関係を特別に伺う必要もなく出てきた興味深い話がある。それは、製品として作ったもののうち、重心がしっかりしており、左右や上下のバランスが取れているものは美しいということであった。表現は違うが、別の業種の方からも同じことを聞くことがあり、モノづくりをしている人々の共通の認識であると感じられた。重心がとれていて、バランスが良いと美しいということは、高い技術でそういった製品を作ってきた東大阪の工場や職人の製品や技術には、すでに芸術的要素が含まれていたということであろう。それらの魅力をいかにして見出し、広めていけるかが課題である。

旧真田山陸軍墓地のエコミュージアム化

　旧真田山陸軍墓地とは、大阪府大阪市天王寺区にある明治4（1871）年に設置された日本で最初の軍用の墓地である。戦時に亡くなった軍人だけでなく、平時に亡くなった人も埋葬されているのが特徴である。古くは、明治3（1870）年から明治6（1873）年までの陸軍草創期の入営者、明治7（1874）年に徴兵令が実施された後、大阪で死没した兵卒や生兵、軍役夫・職人・看病人なども含まれている。もちろん、西南戦争、日清戦争、日露戦争、満洲事変、日中戦争、太平洋戦争などの戦争に関連して戦死、あるいは病死した軍人や軍関係者なども含まれている。また、外国人捕虜の墓も設置されている。ここで重要なことは、亡くなった方々を「英霊」として葬り、祀ることはしていないということである。このような旧真田山陸軍墓地を題材に、この地域をエコミュージアムとして捉え直せないかという試みが、本プログラム「旧真田山陸軍墓地のエコミュージアム化」である。

　旧真田山陸軍墓地に関係して、NPO法人 旧真田山陸軍墓地とその保存を考える会が存在しており、これまで20年にわたり墓地や墓、墓碑銘などについて、重厚な調査・研究が積み重ねられてきている。また、墓地の講座や研究会、論文の発表、墓地案内なども行われている。一方で、墓地の存在を知らない人には情報が行き渡らない、墓地の存在そのものを十分に告知できていないという問題もあった。そこで、もっと様々な人がこの場所を訪れることができるようにというねらいがもたれ、「旧真田山陸軍墓地のエコミュージアム化」の実施となった。具体的には、ワークショップの実施、「上演」の開催、冊子の作成を行うこととなった。上記の内容を実現するために、日本史研究者の小田康徳と演出家の筒井潤を講師として迎えることとなった。

　小田康徳は、近代日本の歴史研究者で、大阪電気通信大学名誉教授およびNPO法人旧真田山陸軍墓地とその保存を考える会理事長である。また、筒井潤は、演出家および劇作家で、公演芸術集団dracomの主宰者である。主に、歴史的事実の考察や検証を小田が担い、ワークショップの設計・進行や上演作品の演出等を筒井が担うこととなった。

　旧真田山陸軍墓地を中心に据えたエコミュージアムを実現するために、旧真田山陸軍墓地周辺地域で、墓地以外に陸軍や軍隊に関係する施設をみつけ、それらを関連づけて「ミュージアム」とする必要があった。旧真田山陸軍墓地の場所が墓地と定められたのは、明治4（1871）年のことだが、当初は大阪市内に軍の都をつくる計画があったそうである。その責任は大村益次郎が担っており、大阪城近くに兵部省の兵学寮を設け、新しい軍を建設することを目指していた。明治3

写真：石井靖彦

旧真田山陸軍墓地
（写真：山﨑達哉、2020年
12月25日撮影）

「墓標を視聴する ～墓の人間性と軍隊の非人間性～」より
（写真：岡田健一、2022年2月13日撮影）

「大村益次郎の夢の跡　～陸軍所の
影響と、ある個人の思い出～」より
（写真：石井靖彦、2022年2月11日
撮影）

（1870）年には、大阪城内に造兵司の施設が設置され、のちに大阪砲兵工廠となる。大村は「軍都」大阪を実現する前に他界してしまうが、大阪城を軍事施設として設置しようとしていた。その際に、真田山に陸軍墓地を設置することになっていた。これは、大阪城から真田山の陸軍墓地に至るまでの地に「軍都」を設けることで、ある種の「街」をつくろうとしていたのではないだろうか。軍の施設ができれば、その施設で働く人ができ、病気や怪我が出れば病院が必要となるし、亡くなれば墓地が必要となる。この軍の街の人々の埋葬先として真田山に陸軍墓地が用意されたのであろう。時代が降って、昭和6（1931）年には、大坂城天守近くに大日本帝国陸軍第4師団の庁舎が建設されている。

　このように、旧真田山陸軍墓地は陸軍の墓地であることから、大阪城をはじめとする軍事施設との関係は深い。旧真田山陸軍墓地を墓地のみとして捉えるのではなく、軍関係の施設の一つとして捉え、周辺の軍施設と関連づけることで新しい視点が生まれることを期待した。特に、大阪城と関係づけて、「エコミュージアム」とすることは、広く人々に知らせることができるきっかけともなると考えられた。大阪城と旧真田山陸軍墓地を軍事施設を介して結びつけることで生じる新たな視点を期待してワークショップは設計された。

　ワークショップ「地図を作ろう！」は、令和3（2021）年12月25日、オンラインで実施された。ワークショップのねらいとしては、普段風景を愛でたり、観光したりなどするために訪れていた大阪城に、実は軍に関係する施設があるということを体感してもらうことであった[*15]。ワークショップ開催の準備として、この日までに課題が設定されていた。それは、参加の受講生が大阪城周辺を訪問し、好みの場所の写真を撮影するとともに、簡単な説明を加えるというものである。ワークショップ当日には、それらの写真と文章を

小田が精査し、説明を加えるというものであった。受講生が用意した写真は一般的な風景がほとんどで、写真の中心ではない部分に古い軍事施設が写っており、その軍事施設について小田が説明を加えるものとなった。軍事施設らしき場所が明らかに残っており、その場所を撮影した場合でも、さらに詳しい解説が加えられることとなった。

　日常、何となく眺めていた大阪城に、実は軍事施設の名残があると知ることで、現在の大阪城の風景に過去の状況を重ねてみることができるようになったのではないだろうか。なお、このワークショップの成果は、写真と説明とともに、『軍都大阪夢乃跡双六』として、地図付きの小冊子が作成された[*16]。この「夢乃跡」と続く上演タイトルの「夢の跡」は同じ内容を指しており、「軍都」大阪を構想しつつも中断せざるを得なかった、大村益次郎の「夢」を想像し、現代に浮かび上がらせることを意図している。

　「上演」は2種類、各1回開催された。第1幕は、「大村益次郎の夢の跡～陸軍所の影響と、ある個人の思い出～」と題し、令和4（2022）年2月11日（金祝）に開催された。大阪城公園周辺から旧真田山陸軍墓地まで歩く上演で、松岡美樹演じる筒井潤がガイド役となり、大阪城公園を案内するというものである。その際、大阪城内の様々な場所を訪れながら、松岡演じる筒井が個人的な思い出を語るというものであった。その後、筒井潤演じる筒井潤も登場し、その場所の軍事施設があった頃のことや戦争に関係するエピソードが語られるものであった。個人的な思い出と史跡の説明を聞くことで、参加者それぞれは案内された場所と参加者自身の記憶を結びつけつつ、さらには戦争に関係する話までも関連づけられていくという仕組みであった。個人的な近い過去の話と、歴史的な遠い過去を、現在聞くということになり、様々な時制が交錯することで、それぞれの話が身近に感じられるものとなった。過

去の思い出がある場所で、さらに昔の戦争の記憶を語ることで、最も新しい記憶が戦争となりつつも、思い出とも並列して記憶されるという、不思議な仕掛けとなっていた。

「上演」の第2幕は、「墓標を視聴する 〜墓の人間性と軍隊の非人間性〜」と題し、令和4（2022）年2月13日（日）に、北鶴橋振興会館と旧真田山陸軍墓地にて開催した。まず、北鶴橋振興会館にて小田康徳からの「軍隊と戦争の記憶 旧真田山陸軍墓地を知る」という講演を聞き、旧真田山陸軍墓地の概要を知った。その後移動し、旧真田山陸軍墓地にて音声を聞くというものであった。この音声は、上演当時でわかっている埋葬者名簿[*17]のうち、亡くなった日時が特定できる人のみを読み上げたものである[*18]。なお、亡くなった人がいる日もあればそうでない日もあり、無音が続くこともあった。しかし、戦争等により、大量の死者が増える日に関しては、読み上げられる名前の認識が不可能になり、雑音だけが聞こえることとなった。戦争により個人が失われてしまう暴力性が音声によっても表されているようであった。本番当日は生憎の雨となったが、傘を差した参加者が墓地やその風景を眺めながら墓碑銘の名前を思い思いに聞くこととなった。

ワークショップと2回の上演を通して運営や制作の進め方などを経験し、また『軍都大阪夢乃跡双六』を作成することで成果をかたちにし、広め伝えることを経験できたことは、受講生にとっては良い学びとなったであろう。また、旧真田山陸軍墓地を中心に据え、周辺地域を「エコミュージアム」として捉えること[*19]で、また旧真田山陸軍墓地を題材に「上演」を行うことで、その存在を周知するきっかけとなったであろう。さらには、今後も周知するための方法を得るヒントにもなったと思われる。特定の歴史的な施設や遺構を、アートを通して広め伝える可能性がみえたのではないだろうか。「エコ」が「生態」や「環境」を示すように、エコミュージアムはその境界を自由に、あるいは曖昧に変化させられることが利点であり魅力であると思う。また、エコミュージアムには人の存在が重要となるであろう。今回、旧真田山陸軍墓地を中心に、「軍都」の様子を探ることで、軍の都となるべく用意された大阪城を中心に軍の街が計画されていたことを探ることができた。街には人があり、生活がある。人の存在なくして街は存在しえない。旧真田山陸軍墓地をエコミュージアムとしてとらえ、周辺地域との関係を探る場合にも、人が存在したこと、していることを常に意識することが重要なのではないだろうか。

このように、アーツ・プラクシスとして三つの企画を推進し、一定の成果を得ることができた。受講生にとっても実際に企画を運営することは大きな財産となったであろう。アートに限ったことではないが、企画の運営には、人、モノ、資本、時間、場所など、様々な要素を準備し、適宜活用していく必要がある。なによりもそれらを十分に把握し、管理できることが重要である。参加した受講生全員が、今回の企画を通し、それらの重要性を少しでも感じ取ってもらえたなら幸いである。

注

*1 この企画を考えるきっかけとなったのは、橋爪節也「第五七景 「残念石」はいつまで残念か──大阪築城400年まつり 今井祝雄「タイムストーンズ400」」『橋爪節也の大阪百景』創元社、2020年、だという。

*2 徳川幕府が大坂城を再建する際、各地から石垣を築くための石材が運ばれたが、何らかの理由により使われず、目的を果たせず置き去りにされた石。「「残念」の思いを抱いたままの石」や、「残念ながら石垣になれなかった石」などの意味で呼ばれる。

*3 本プログラムに参加し、企画、準備、調査、渉外、運営、広報等を担ったのは、石井靖彦、伊藤尚、坂本京子、菅原奈津、中原薫、松田栄子、山本佳誌枝の7名。

*4 今井祝雄は、自身の著書『未完のモニュメント』樹花舎、2004年、でも未完となった『タイムストーンズ400』を取り上げ、パブリックアートの問題について考察している。

*5 宣伝美術は、さつきデザイン事務所が担当した。

*6 展覧会については、「大阪大学総合学術博物館年報2021（https://www.museum.osaka-u.ac.jp/wp/wp-content/uploads/2022/12/120674a65079bac0e4cba2fce9302a39.pdf）」も参照。

*7 展示されたのは、今井祝雄による作品『タイムストーン（正面）拓本』、『タイムストーン原型』、『タイムストーンズ六景』、映像「駅前彫刻」・「Time Stone 21」、株式会社乃村工藝社提供の図面、構造計算書、新大阪駅前照明設備工事竣工図などのほか、『タイムストーンズ400』竣工時のイベント写真などがあった。

*8 『住吉万葉歌碑』、『ここから、ここへ』、『永田耕衣 文学碑』の3件。

*9 展示は「受講生展示 私の気になるパブリックアート」と題され、作者不明『かたらいの像』、建畠覚造（デザイン）『牧神・音楽を楽しむの図』、中島一雄『地球と群像（名称：郵便創業100年記念郵便ポスト）』、川崎廣進『クジラモニュメント』、吉原治良『不明（大理石壁画）』、金野弘（原画）『大洋の彼方に旅立つ客船』、谷本景『古代から2020』の7件が紹介された。

*10 編集：石井靖彦、坂本京子、デザイン：坂本京子、記録写真：石井靖彦

*11 きっかけは、技術と芸術の境界を考え、探りたいというもの。

*12 フセハツは地名の布施とバネを表す発条（はつじょう）から発している。

*13 協力企業、協力工場のほか、MOBIO（モビオ）ものづくりビジネスセンター大阪、下町芸術祭、かしわら芸術祭2021など。

*14 展覧会の宣伝美術はstudio_iが担当した。

*15 主に筒井潤の発案からワークショップは設計された。

*16 編集：岡田祥子、石原菜々子、イラスト：石原菜々子、レイアウト：津村長利

*17 合葬された方や日中戦争以降で納骨堂に入っているなどして現時点で名前と日にちが不明な方などは、今回読み上げを見送られた。

*18 声の出演（名前の読み上げ）は、俳優の平野舞が担当し、音声の編集および配信等、音響は佐藤武紀が担当した。

*19 なお、タイトルには「エコミュージアム化」と「化」がついているが、墓地はあくまで墓地であることから、旧真田山陸軍墓地をミュージアムに「化」することは難しく、エコミュージアムと「みなす」あるいは「位置付ける」のが今回のプログラムの本質であったと思われる。

能勢人形浄瑠璃鹿角座
「まちかね ta 公演at 大阪大学」

山﨑達哉

「まちかね ta 公演 at 大阪大学」
チラシ

「黴しの上を鳥が飛ぶ」1年目には、能勢人形浄瑠璃の野外公演を開催した。本公演は、大学や地域、劇場、芸能などの様々な要素や相互の協力関係などが交錯しており、アートマネジメントのこれからを考えるにうってつけの内容であった。すなわち、大阪大学と大阪府の能勢町が協力して、大阪大学で野外公演「まちかね ta 公演 at 大阪大学[*1]」を令和元（2019）年7月30日（火）に行った。ここでは、その公演について記述する。なお、プログラムとしては、本公演を鑑賞することで地域に伝わり残っていながらも、進化を続けている芸能の現在について知り学ぶきっかけとした。

大阪府の最北端「おおさかのてっぺん」にある能勢町には、太棹三味線と太夫だけで語る「素浄瑠璃」が伝わっており[*2]、200年以上続いている[*3]。その伝承方法は「おやじ」と呼ばれる制度で、「おやじ」はいわゆる家元だが、世襲制ではない徒弟制度をとっている。「おやじ」になる太夫は弟子を5、6人養成し、後継者の育成を行う。世襲制ではないことが、浄瑠璃とは縁のなかったおやじの周りの町民を浄瑠璃の世界へと誘い込むことにつながっており、新しい「おやじ」が誕生することは、浄瑠璃人口の拡大に繋がっている[*4]。能勢の素浄瑠璃は、プロフェッショナルによらない土地固有の芸事として一般庶民によって伝えられてきた文化といえる。かつては、農閑期に師匠から直接稽古を受け、身につけていったものであり、職業として担われたものではないことが特徴であろう。なお、「能勢の浄瑠璃」は、平成5（1993）年には、能勢町郷土芸能保存会を所有者として、大阪府の無形民俗文化財に指定されている。また平成11（1999）年には、能勢町郷土芸能保存会を保護団体として、記録作成等の措置を講ずべき無形の民俗文化財の選択を受けている。平成10（1998）年、太夫と三味線だけだった素浄瑠璃に変化が起きた。素浄瑠璃に人形を加え、人形浄瑠璃としての形態を始めている[*5]。この年には、浄るりシアターのプロデュースによる新しい人形浄瑠璃

として、「能勢人形浄瑠璃[*6]」が誕生している[*7]。さらに、平成18（2006）年には、能勢町制施行50周年を機に、名称を能勢人形浄瑠璃「鹿角座」と改め、劇団を旗揚げしている。

能勢人形浄瑠璃の特徴としては、オリジナルに作成された人形首[*8]、洋服生地で作成された人形の衣装、四つのオリジナル演目[*9]、四業での公演[*10]などがあげられる。公演においても、様々な「現代」を取り入れて開催している。その様々な趣向の例としては、パネルを使用した演目の解説、詞章の訳を表示する字幕を活用した観客とのコミュニケーション、現代美術を大いに取り入れた舞台セットが挙げられる。さらには、能勢人形浄瑠璃を擬人化した能勢PRキャラクター（愛称が「お浄」の西能浄と愛称が「るりりん」の木勢るり）を誕生させ、実際の公演においても、3D映像や実際の浄瑠璃人形になって登場している。

以上が能勢の浄瑠璃と能勢人形浄瑠璃「鹿角座」についての簡単な紹介である。このように、能勢町では、江戸時代から200年の伝統を持つ素浄瑠璃が存続しており、能勢の浄瑠璃（素浄瑠璃）としても、能勢人形浄瑠璃鹿角座（人形浄瑠璃）としても、現在まで続いている[*11]。

能勢人形浄瑠璃「鹿角座」は、毎年6月の定期公演「能勢浄るり月間[*12]」と、神社や城跡などの野外で公演する「浄瑠璃の里　能勢浄瑠璃公演[*13]」を定期的な公演として行ってきた。「浄瑠璃の里　能勢浄瑠璃公演」は、新たな試みを行うために、2018年の公演が最後となった。野外公演を別のかたちで実施するべく、新しい試みのひとつとして「まちかね ta 公演 at 大阪大学」が企画、上演された。

公演について述べる前に、大阪大学と能勢町や浄るりシアター、鹿角座との関係についてみてみたい。

大阪大学は、近隣の自治体や関係施設等と包括協定[*14]を結んでおり、連携を強固にし、課題解決等、相互に協力している。大阪府能勢町とも平成27（2015）

年から包括協定を結んでおり[*15]、特に淨るりシアターとは、大阪大学文学研究科演劇学研究室での授業や社会人向けの講座[*16]などで協力してきた。さらに、平成29（2017）年には、その関係をより強くし、さらに新しい活動の試みを実践すべく、大阪大学社学共創クラスター組織「能勢町文化活性化クラスター[*17]」が組織された[*18]。

このように、大阪大学と能勢町では関係を深め、相互に協力してきた。「まちかね ta 公演 at 大阪大学」においても強い協力関係がみられたが、それに至るまで、大阪大学と淨るりシアターや鹿角座とがどのように協力してきたかを紹介したい。

平成23（2011）年に、IFTR 国際演劇学会大阪大会のレセプションにて、鹿角座が公演を行ったのが協力の最初であろう。その後、平成24（2012）年「文学研究科アート・プロデュース論演習」と平成26（2014）年「文化政策論演習」の2回開講された授業では、授業を受講した大阪大学の大学生、大学院生が淨るりシアターと鹿角座とともにイベントや公演を実施し、好評を博した。そのほか、平成26（2014）年の「淨るりシアター「鹿角座」地黄城築城400年記念シンポジウム」、平成27（2015）年の能勢人形浄瑠璃野外公演 留学生異文化体験ツアー、平成29（2017）年の文学研究科演劇学演習「人形浄瑠璃と現代演劇」連続セミナー[*19]、平成30（2018）年の文学研究科演劇学演習「能勢人形浄瑠璃ワークショップ」などがある。

平成24（2012）年の文学研究科アート・プロデュース論演習「能勢人形浄瑠璃ワークショップをプロデュースする」では、アートエリアB1にて、「JYORURIカフェ「ぶらり浄瑠璃〜おもろいんやな、コレが〜」」[*20]を開催し、大学内だけではなく学外の方々へ淨るりシアター、鹿角座の認知を高めることができた。平成（2014）年の文学研究科アート・プロデュース論演習「能勢人形浄瑠璃をプロデュースする」では、大阪大学会館内の21世紀懐徳堂スタジオにて、「ハンダイ×人形浄瑠璃」[*21]という公演を行った。これは、前半後半にわかれて実施したもので、大阪大学のクイズ研究会「OUQS」やベリーダンスサークル「halawaat」などの協力も得て、開催された。いずれの授業でも、能勢人形浄瑠璃や淨るりシアターについて、学生や大学院生が学ぶだけでなく、学内外の様々な方にも知ってもらえる機会となった。また、「淨るりシアター「鹿角座」地黄城築城400年記念シンポジウム」は、「声なき声、いたるところにかかわりの声、そして私の声 芸術祭」の一環で行われたもので、シンポジウム後には、

「人形浄瑠璃と現代演劇」チラシ

公演日に立てられた幟（©淨るりシアター、2019年7月30日撮影）

地黄城築城400年記念公演の鑑賞も行った。「人形浄瑠璃と現代演劇」連続セミナーは全3回のトークイベントで、ゲストに竹本住大夫、桐竹勘十郎をそれぞれ迎え、学生を交えて人形浄瑠璃の魅力について対話を行った。

また、「能勢町文化活性化クラスター」のイベントとしても、平成29（2017）年11月3日（金祝）には、能勢人形浄瑠璃のワークショップを行っている。ワークショップでは、能勢人形浄瑠璃「鹿角座」メンバーの協力による人形遣いの体験、能勢人形浄瑠璃を紹介する映像の鑑賞、過去の演目の紹介などを行った。

大阪大学と淨るりシアター、鹿角座とは協力を続け、様々なかたちで共同事業を実施してきた。一方、平成30（2018）年まで、淨るりシアターと鹿角座は、普段劇場でしか見られない人形浄瑠璃芝居を、屋外に舞台を作り上げ、その場で上演する「浄瑠璃の里 能勢浄瑠璃公演」を行ってきた。しかし、新たな試みを行うべく、平成30年の公演を最後としていた。「まちかね ta 公演 at 大阪大学」の公演開催につながったのも、大阪大学と淨るりシアター、鹿角座との新たな取り組みのひとつで、淨るりシアターと鹿角座が行ってきた野外公演を大阪大学にて実現しようとする試みである[*22]。これまで主に能勢町内の神社や城跡などの野外で行われてきた公演を大阪大学内の野外で実施することで、大阪大学の学生、商店街等の大学近隣の方々など、これまで能勢人形浄瑠璃を観賞したことのない人々が観賞できる機会を設けることがねらいであった。さらに、人形浄瑠璃そのものへの関心を高めつつ、古典への入り口を開き、様々な世代へ訴えかけられることも期待された。

「まちかね ta 公演 at 大阪大学」は、令和元（2019）年7月30日（火）18:30〜、大阪大学豊中キャンパス

80周年記念広場にて開催された[*23]。会場の場所が中山池の前で、開けた背景を使うことができ、遠くに六甲山、中間部に街並み、近くに池や木々を眺められる野外ならではの借景となった。また夕方の実施となったため、照明なども効果的に使われた。演目は、『能勢三番叟（お浄＆るりりんバージョン）』、『傾城阿波の鳴門―巡礼歌の段』、『日高川入相花王―渡し場の段』の３演目が上演された。

『能勢三番叟』は今回のための特別バージョンで、先に紹介した能勢PRキャラクターの「お浄」と「るりりん」が人形化され、「出演」した。もともとオリジナル曲である『能勢三番叟』の三番叟人形が「お浄」と「るりりん」となり、さらに新しい試みが行われた。『傾城阿波の鳴門―巡礼歌の段』の前には、エイチエムピー・シアターカンパニーの俳優による演目の解説が入り、演目の物語を知らない方にもわかるように工夫がされた。『日高川入相花王―渡し場の段』でも同様に説明があった。『日高川入相花王―渡し場の段』では、終盤に「花火」の特別効果による表現もあり、野外だからこそできる演出となった。様々な手法で公演を実現させたが、「「伝統×現代」によって、伝統芸能の新しいありかたを提案」し、能勢町の文化活性化を目指すという、目標は一定の成果を得たといえる。来場者からも、普段劇場で観ることになっている人形浄瑠璃を野外で観賞することが印象に強く残ったようで、再度実現してほしいという声が多くあり、好評だったといえる[*24]。人形浄瑠璃は古典であるために、せりふや音楽が現代の人々には理解されにくい部分や、時代背景などもわからないと理解できない部分もあるが、古典の話を現代的な演劇の手法で表現することで、古典のもつ良さ（せりふや音楽など）や時代背景などへの理解を易しくできていたのであろう。

能勢人形浄瑠璃「鹿角座」は、「伝統×オリジナル」という標語を掲げているように、現代に生きる人形浄瑠璃の劇団として、伝統的な人形浄瑠璃の約束事を超える試みを行なってきた。また、「能勢人形浄瑠璃」には、伝統的な人形浄瑠璃だけでなく、様々な現代的要素が盛り込まれており、地域の芸能のあり方の新しい提案をしている。「まちかね ta 公演 at 大阪大学」においても、大阪大学と協力することで、これまでにない人形浄瑠璃の公演形態を実施できたといえる。このことは、能勢町や「鹿角座」のみではなく、地域、大学、芸能、劇場の各々がどのように連携、交流し、新しい可能性を見出せるかの手掛かりになっているといえるだろう。「鹿角座」は、伝統的な芸能の中では不利に働

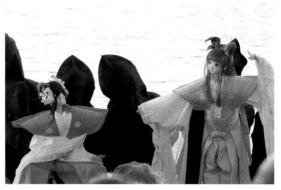

『能勢三番叟（お浄＆るりりんバージョン）』より
（©淨るりシアター、2019年7月30日撮影）

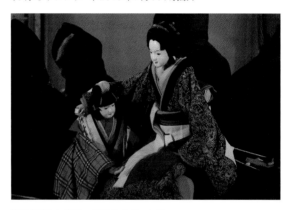

『傾城阿波の鳴門―巡礼歌の段』より
（©淨るりシアター、2019年7月30日撮影）

きそうな要素である、「日本で一番新しい」人形浄瑠璃の劇団であることを、むしろ利点ととらえ、多様な挑戦を行ってきている。また、伝統的な部分は守りつつも、上演における古典作品の扱い方や表現方法、人形浄瑠璃という枠にはまらない上演の形によって、新しい人形浄瑠璃の手法を考える試みも行なってきた。それは、伝統的な芸能を蔑ろにするわけではなく、むしろ「鹿角座」を入り口として様々な人形浄瑠璃や芸能、古典の作品などに触れてもらうきっかけとしている。そして、地域の伝統芸能のあり方の新しい提案をすると同時に、地域発信型の舞台芸術のあり方も提起しようとしている。

能勢人形浄瑠璃「鹿角座」が、これまで伝統を重視しつつも、新しい試みを行ってきたように、大阪大学との連携を機会に、今後も新しいことを生み出していくことを期待している。能勢町は過疎化や高齢化、少子化が進んでおり、若い人たちが素浄瑠璃や人形浄瑠璃に触れる機会が減っており、後継者が不足するという危機にある。近松門左衛門が竹本義太夫と協力して、数々の名作を発表したように、大阪大学と淨るりシアター、能勢人形浄瑠璃「鹿角座」が今後も交流を深め、関係を密にし、様々なかたちで互いに協力して

いくことは、様々な地域の課題や文化交流の一助となり、将来につなげて推進する活力となるであろう。そして、大学が地域の劇場や劇団と協力して芸能公演を大学内で実施することは、アートマネジメントの将来を考えるにふさわしいものだったといえる。大学のもつ研究成果と地域・劇場・劇団がそれぞれ協力することで、これまでにない可能性と成果を示すことができた。ここに本プログラムのアート・プラクシス人材が加わることで、さらなる発展が期待できるのではないだろうか。

『日高川入相花王－渡し場の段』より
（◎淨るりシアター、2019年7月30日撮影）

注

*1 主催：大阪大学共創機構社学共創本部 能勢町文化活性化クラスター 能勢人形浄瑠璃実行委員会／能勢町／能勢人形浄瑠璃鹿角座、共催：大阪大学共創機構渉外本部、協力： 大阪大学21世紀懐徳堂 エイチエムピー・シアターカンパニー、助成：文化庁文化芸術振興費補助金（劇場・音楽堂等機能強化推進事業） 独立行政法人日本芸術文化振興会、Special Thanks：クラウドファンディングにご寄附いただいた皆さま

*2 能勢町に伝わったのは、文化年間（1804から1818年）とされている。

*3 令和4（2022）年現在、竹本文太夫派、竹本井筒太夫派、竹本中美太夫派、竹本東寿太夫派の4派がある。

*4 能勢町の人口は1万人足らずだが、浄瑠璃の語り手は200人を超えるという。また能勢町内各地区には、太夫襲名の碑などが100余基残されているとのことである。

*5 能勢人形浄瑠璃の人形は、人形浄瑠璃文楽と同じように、首と右手を操る「主遣い」、左手を操る「左遣い」、脚を操作する「足遣い」の三人遣い形式によって操られる。

*6 デビュー公演では、人形首、人形衣裳、舞台美術、演目の全てが能勢オリジナルということで、全国からも注目された。

*7 太夫と三味線による素浄瑠璃である「能勢の浄瑠璃」が200年以上に渡り伝えられている地域の財産として守り育て、次の世代に向けて提案と発展をさせるためとされている。一方で、素浄瑠璃ではわかりづらい場面の展開や心情などの表現を人形が担うことで視覚化を図り、より親しみやすくする狙いもあると思われる。

*8 能勢人形浄瑠璃の人形は、他の人形浄瑠璃の人形にないような「現代的」な顔つきをしている。これは、親しみやすさを増すだけではなく、「人形浄瑠璃の顔が、作られたその当時の人々の特徴を表す」という考えのもと、現在まで伝わっている人形浄瑠璃の人形が数百年前のものであることから、現在から数百年後に現代の人の顔が伝わるようにという思いもある。

*9 オリジナル演目は、能勢の祭りや行事・名所・特産物などが織り込まれた詞が特徴的な『能勢三番叟』、全国から応募された戯曲からできた『名月乗桂木』、宇宙人が登場する、時空を超えたSFファンタジー作品の『閃光はなび～刻の向こうがわ～』、日本画の世界では人気のある俵屋宗達の「風神雷神」をモデルに、人形浄瑠璃で描く『風神雷神』の4演目である。

*10 太夫、三味線、人形遣い、囃子を指す。なお、それぞれの部門には「こども浄瑠璃」があり、年間を通して行われるワークショップの運営や自主練習、依頼公演などの活動をしている。

*11 能勢の浄瑠璃および、能勢人形浄瑠璃鹿角座については、能勢町教育委員会『能勢の浄瑠璃史：無形民俗文化財地域伝承活動事業報告書』能勢町教育委員会 1996年、『響き舞う能勢の浄瑠璃：能勢の浄瑠璃民俗文化財伝承活用等事業報告書』能勢町教育委員会2002年、山﨑達哉「能勢人形浄瑠璃鹿角座の挑戦――「能勢人形浄瑠璃 淨るり月

間」」国際演劇評論家協会日本センター関西支部 演劇評論誌【アクト】「Act25」2019年、山﨑達哉「TELESOPHIAプロジェクト」永田靖・山﨑達哉編『記憶の劇場―大阪大学総合学術博物館の試み』大阪大学出版会2020年、等も参照されたい。

*12 1998年から毎年実施してきており、2020年と2021年はコロナ禍のため中止され、2022年には再開された。なお、休止中の2年間は、過去の公演の動画を配信するなどしていた。

*13 2008年から11年間続けてきた。

*14 大阪大学では、他大学や企業等以外にも自治体と包括協定を結んでいる。協定を締結しているのは、1府9市1町で、内訳は、大阪府（平成29年12月）、吹田市（平成16年10月）、堺市（平成19年12月）、豊中市（平成19年2月）、摂津市（平成20年12月）、箕面市（平成19年3月）、尼崎市（平成23年6月、平成26年6月更新）、茨木市（平成19年5月）、大阪市（平成19年6月）、池田市（平成19年6月）、能勢町（平成27年2月）、である。

*15 各々が有する資源の活用を図り、教育、研究、文化の振興、まちづくり等の様々な分野において活動の充実を図るとともに、地域連携を推進し、両者の発展および活性化に寄与することを目的としたもの。

*16 大阪大学大学院文学研究科「劇場・音楽堂・美術館等と連携するアート・フェスティバル人材育成事業――〈声なき声、いたるところにかかわりの声、そして私の声 芸術祭〉」（2013年～2015年）や大阪大学総合学術博物館「記憶の劇場――大学博物館における文化芸術ファシリテーター育成プログラム」（2016年～2018年）など

*17 能勢町の伝統文化である素浄瑠璃と、能勢町立の淨るりシアター、および人形浄瑠璃劇団「鹿角座」と共創し、過疎化を含む課題解決と研究会を重ね、地域活性化の協力や持続的な活性化事業を展開していくもの。

*18 令和4（2022）年現在では、「淨るりシアター「鹿角座」大阪大学公演クラウドファンディング実行委員会」と改称している。

*19 大阪大学大学院文学研究科演劇学演習「演劇研究の基礎Ⅱ」の授業と連携して開催され、一般にも公開された。詳細は、https://21c-kai-tokudo.osaka-u.ac.jp/events/2017/7233を参照。

*20 https://blog.goo.ne.jp/nose-joruri-project を参照。

*21 https://www.facebook.com/nosehan2013 を参照。

*22 本公演は、クラウドファンディングプログラム「大阪大学クラウドファンディング」のプロジェクトのひとつ、「大阪大学×能勢人形浄瑠璃 コラボレーション公演」としても行われた。

*23 雨天時には、大阪大学会館アセンブリ・ホールを使用することも計画されたが幸い晴天だったため、野外での公演となった。

*24 公演に向けた準備や公演の情報などは、Facebook（https://www.fb.com/2332806320068292）やTwitter（https://twitter.com/taat42380837）などで閲覧できる。

5 記録

付録「徴しの上を鳥が飛ぶ」3年間の記録

主催

大阪大学大学院文学研究科

共催

大阪大学社学共創本部（2019年度）
大阪大学総合学術博物館

連携機関

あいおいニッセイ同和損保ザ・フェニックスホール
大阪新美術館建設準備室（2019年度、令和2年度）
大阪中之島美術館（令和3年度）
淨るりシアター
公益財団法人吹田市文化振興事業団（メイシアター）
豊中市都市活力部文化芸術課（2019年度、令和2年度）
豊中市都市活力部魅力文化創造課（令和3年度）
兵庫県立尼崎青少年創造劇場（ピッコロシアター）
公益財団法人 箕面市メイプル文化財団（令和2年度、令和3年度）

助成

2019年度　文化庁「大学における文化芸術推進事業」
令和2年度　文化庁「大学における文化芸術推進事業」
令和3年度　文化庁「大学における文化芸術推進事業」

協力

大阪大学21世紀懐徳堂（2019年度）
大阪アーツカウンシル（令和3年度）
大阪市立東洋陶磁美術館（令和3年度）
京都コンサートホール（公益財団法人 京都市音楽芸術文化振興財団）（令和3年度）

連携機関アドバイザー

尾西教彰　兵庫県立尼崎青少年創造劇場（ピッコロシアター）
菅谷富夫　大阪中之島美術館準備室／大阪中之島美術館
古矢直樹　吹田市文化振興事業団（メイシアター）
西岡良和　豊中市都市活力部文化芸術課振興係（令和2年度、令和3年度）
松田正弘　淨るりシアター

宮地泰史　あいおいニッセイ同和損保ザ・フェニックスホール
本山昇平　豊中市都市活力部文化芸術課振興係（2019年度）
和田大資　箕面市メイプル文化財団（令和2年度、令和3年度）

事業担当者

永田　靖　大阪大学大学院文学研究科・大阪大学総合学術博物館（事業推進者）
伊東信宏　大阪大学大学院文学研究科（事業推進者）
渡辺浩司　大阪大学大学院文学研究科
橋爪節也　大阪大学総合学術博物館
岡田裕成　大阪大学大学院文学研究科
高安啓介　大阪大学大学院文学研究科
古後奈緒子　大阪大学大学院文学研究科
鈴木聖子　大阪大学大学院文学研究科（令和3年度）
伊藤　謙　大阪大学総合学術博物館
横田　洋　大阪大学総合学術博物館
山﨑達哉　大阪大学大学院文学研究科

ポスター／パンフレット／ウェブサイト デザイン

濱村和恵

受講生

育成対象者となる受講生を広く募集した。育成対象者としては、18歳以上の者で、劇場、音楽堂、美術館、博物館など各種文化芸術関連機関等に在勤している方、あるいはこれらの職種への勤務を希望している方、もしくは自身で既に活動を始めており、さらに学びたいと考えている方で、演劇、音楽、美術、パフォーマンスなど芸術全般に興味があり、文化芸術を通じて地域社会に貢献をしたいと考えている市民（一般15名程度、学生5名程度）を対象とした。また、2年度以降は、自宅等において、常時WiFi環境にあるなど、ネットワーク環境が確保できており、オンラインでの受講が可能なことも必要な要件となった。なお、2年度目以降は、リピーターの応募・参加も多くあった。
2019年度は、6月10日（月）12時（正午）時必着を締め切りとし、応募者35名の応募があり、レポート等

の審査の結果、29名を受講生として迎えた。

令和2（2020）年度は、7月6日（月）12時（正午）必着を締め切りとし、応募者29名の応募があった。レポート等の審査の結果、29名を受講生として迎えた。

令和3（2021）年度は、7月5日（月）12時（正午）必着を締め切りとし、応募者28名の応募があった。レポート等の審査の結果、28名を受講生として迎えた。

2019年度

受講生：29名（男性11名、女性18名）

居住地別：大阪府18名、京都府2名、兵庫県9名

属性：劇場職員2名、小中高大教員1名、公務員2名、会社員8名、学生・大学院生7名、個人事務所経営（芸術関係）2名、フリーランス（芸術関係）5名、アルバイト他2名

職種：芸術系技能職9名、総合職・事務職10名、研究職1名、学生・大学院生7名、無職2名

年代：10代2名、20代6名、30代7名、40代3名、50代7名、60代4名

過去の経験：俳優、ダンサー、舞台制作、衣装のデザイン・製作、絵本作家、日本画家、ラジオパーソナリティー、司会、アナウンス、ナレーター、デザイナー、クラフトマン、クリエイター、芸術祭・アート系ボランティア他

令和2年度

受講生：29名（男性12名、女性16名、その他1名）

居住地別：大阪府18名、京都府1名、兵庫県8名、奈良県1名、香川県1名

属性：劇場・博物館・美術館職員4名、小中高大教員3名、公務員1名、会社員9名、学生・大学院生3名、個人事務所経営（芸術関係）2名、フリーランス（芸術関係）5名、アルバイト他2名

職種：芸術系技能職11名、総合職・事務職10名、教職3名、学生・大学院生3名、無職2名

年代：20代5名、30代7名、40代1名、50代11名、60代5名

過去の経験：俳優、ダンサー、落語家、舞台制作、美術科講師、日本画家、ラジオパーソナリティー、司会、アナウンス、ナレーター、デザイナー、クラフトマン、クリエイター、造形アーティスト、音楽療法家、芸術祭・アート系ボランティア他

令和3年度

受講生：28名（男性12名、女性14名、その他2名）

居住地別：大阪府16名、京都府3名、兵庫県9名、

属性：劇場・博物館・美術館職員3名、小中高大教員2名、小中高大職員1名、公務員1名、会社員10名、学生・大学院生1名、個人事務所経営（芸術関係）2名、フリーランス（芸術関係）6名、アルバイト他2名

職種：芸術系技能職11名、総合職・事務職11名、教職2名、研究職1名、学生・大学院生1名、無職2名

年代：30代9名、40代3名、50代10名、60代6名

過去の経験：俳優、ダンサー、ポールダンス・空中パフォーマー、落語家、舞台制作、日本画家、ラジオパーソナリティー、司会、アナウンス、ナレーター、デザイナー、クラフトマン、クリエイター、造形アーティスト、音楽療法家、芸術祭・アート系ボランティア他

受講生には、年度ごとに活動への参加度合いと最終レポートによって修了の判定を行い、修了者には修了証を交付した。

2019年度は、受講生29名のうち、21名が修了した。

令和2（2020）年度は、受講生29名のうち、25名が修了した。

令和3（2021）年度は、受講生28名のうち、23名が修了した。

予算

2019年度　　　　　18,000千円
令和2（2020）年度　15,400千円
令和3（2021）年度　20,000千円

事務局

永田　靖　　大阪大学大学院文学研究科・大阪大学総合学術博物館
伊東信宏　　大阪大学大学院文学研究科
渡辺浩司　　大阪大学大学院文学研究科
山﨑達哉　　大阪大学大学院文学研究科

〒560-8532 大阪府豊中市待兼山町1番5号
大阪大学大学院文学研究科
アート・プラクシス人材育成プログラム事務局

「微しの上を鳥が飛ぶ──文学研究科におけるアート・プラクシス人材育成プログラム」日程表（2019年度）

大学博物館を活用する文化芸術ファシリテーター育成事業連絡協議会
連携機関アドバイザーと事業担当者により構成
第1回　2019年令和元年7月20日（土）、大阪大学総合学術博物館 待兼山修学館セミナー室
第2回　中止

日程	場所	活動名	内容
令和1年7月20日	大阪大学総合学術博物館待兼山修学館セミナー室	活動①「〈微しの上を鳥が飛ぶ〉オープニング・セミナー／クロージング・シンポジウム」	「微しの上を鳥が飛ぶ」オープニング・セミナー
令和1年7月20日	大阪大学総合学術博物館待兼山修学館	活動③－3「[対立と調停（美術）]四國五郎作品による戦争と平和」	大阪大学総合学術博物館第22回企画展「四國五郎展〜シベリアからヒロシマへ〜」鑑賞
令和1年7月30日	大阪大学豊中キャンパス 80周年記念広場	活動①「〈微しの上を鳥が飛ぶ〉オープニング・セミナー／クロージング・シンポジウム」	能勢人形浄瑠璃鹿角座公演
令和1年8月3日	大阪大学豊中キャンパス	活動②「「〈微しの上を鳥が飛ぶ〉連続レクチャー」アートマネジメント基礎講座——「微しの上を鳥が飛ぶ」連続レクチャー	「微しの上を鳥が飛ぶ」連続レクチャー1 ・宮地泰史（あいおいニッセイ同和損保ザ・フェニックスホール）「音楽ホールの現場から、〜あいおいニッセイ同和損保ザ・フェニックスホールの運営について〜」[アートマネジメントの理論と実践] ・米屋尚子（公益社団法人日本芸能実演家団体協議会）「文化政策の未来と問題点〜芸術と公共性について考える〜」[文化政策の未来と問題点]
令和1年8月4日	大阪大学豊中キャンパス	活動②「「〈微しの上を鳥が飛ぶ〉連続レクチャー」アートマネジメント基礎講座——「微しの上を鳥が飛ぶ」連続レクチャー	「微しの上を鳥が飛ぶ」連続レクチャー2 ・杉浦幹男（アーツカウンシル新潟）「地域アーツカウンシルの役割　〜2020年以降の地域における文化芸術振興〜」[アートマネジメントの理論と実践] ・中西美穂（大阪アーツカウンシル）「文化政策とアートの現場」[アートマネジメントの理論と実践]
令和1年8月24日	大阪大学豊中キャンパス	活動②「「〈微しの上を鳥が飛ぶ〉連続レクチャー」アートマネジメント基礎講座——「微しの上を鳥が飛ぶ」連続レクチャー	「微しの上を鳥が飛ぶ」連続レクチャー3 ・橋本裕介（ロームシアター京都／KYOTO EXPERIMENTプログラム・ディレクター、舞台芸術制作者オープンネットワーク理事長）「インフラとしての舞台芸術フェスティバル」[アーティスト・イン・レジデンス等のアートの実際] ・久野敦子（セゾン文化財団理事）「セゾン文化財団の試み」[文化政策の未来と問題点]
令和1年8月25日	大阪大学豊中キャンパス	活動②「「〈微しの上を鳥が飛ぶ〉連続レクチャー」アートマネジメント基礎講座——「微しの上を鳥が飛ぶ」連続レクチャー	「微しの上を鳥が飛ぶ」連続レクチャー4 ・小堀陽平（一般社団法人ブリッジ理事／岩手県文化芸術コーディネーター）「文化事業による広がりと新たな価値の実践」[アーティスト・イン・レジデンス等のアートの実際] ・杉本哲男（KAIR実行委員会会長）、工藤桂子（アーティスト・イン・レジデンス コーディネーター）「神山アーティスト・イン・レジデンスについて」[アーティスト・イン・レジデンス等のアートの実際]
令和1年8月31日	大阪大学豊中キャンパス	活動②「「〈微しの上を鳥が飛ぶ〉連続レクチャー」アートマネジメント基礎講座——「微しの上を鳥が飛ぶ」連続レクチャー	「微しの上を鳥が飛ぶ」連続レクチャー5 ・菅谷富夫（大阪中之島美術館準備室）「美術館像の変遷－大阪中之島美術館の30年」[文化政策の未来と問題点] ・全体に振り返り、総括
令和1年9月1日	あいおいニッセイ同和損保ザ・フェニックスホール会議室	活動⑤－2「[物語の領分（音楽）]バックステージセミナー2 郷古廉、加藤洋之との対話」	事前レクチャー
令和1年9月7日	モリムラ@ミュージアム	活動④－3「[アイデンティティの揺れ（美術）]森村泰昌とアイデンティティの動揺」	森村泰昌とアイデンティティの動揺
令和1年9月21日	乗船	活動⑤－3「[物語の領分（美術）]なにわ舟遊ODYSSEY－大大阪の幻影をエコ・ミュージアムに探るアートの旅－」	大阪港周辺から名村造船所跡へのクルーズ
令和1年10月6日	ロームシアター京都	活動③－1「[対立と調停（演劇・ダンス）]移動し演じる身体から世界を見る」	メディアとしての身体
令和1年10月12日	伊丹市立演劇ホール（アイホール）	活動⑤－1「[物語の領分（演劇・ダンス）]伝統演劇の現代的表現をめぐって」	伝統演劇の現代的表現をめぐって
令和1年10月19日	兵庫県立尼崎青少年創造劇場	活動④－1「[アイデンティティの揺れ（演劇・ダンス）]潮州歌劇を考える」	潮州歌劇を考える
令和1年10月26日	あいおいニッセイ同和損保ザ・フェニックスホール	活動⑤－2「物語の領分（音楽）]バックステージセミナー3　郷古廉、加藤洋之との対話」	演奏会
令和1年10月26日	あいおいニッセイ同和損保ザ・フェニックスホール会議室	活動⑤－2「物語の領分（音楽）]バックステージセミナー4　郷古廉、加藤洋之との対話」	インタビュー
令和1年11月10日	KAIR（神山アーティスト・イン・レジデンス）	活動⑦「ポスト・プロダクションツアー」	神山アーティスト・イン・レジデンスツアー
令和1年11月16日	大阪大学豊中キャンパス	活動③－2「[対立と調停（音楽）]ちんどん音楽による広告宣伝と観客」	ちんどん屋万華鏡
令和1年11月29日	神戸文化ホール「多目的室」	活動④－2「[アイデンティティの揺れ（音楽）]バックステージセミナー1　ヘーデンボルク・トリオとの対話」	事前レクチャー
令和1年11月29日	神戸新聞松方ホール	活動④－2「[アイデンティティの揺れ（音楽）]バックステージセミナー2　ヘーデンボルク・トリオとの対話」	リハーサル見学
令和1年11月29日	神戸新聞松方ホール	活動④－2「[アイデンティティの揺れ（音楽）]バックステージセミナー3　ヘーデンボルク・トリオとの対話」	インタビュー
令和1年11月29日	神戸新聞松方ホール	活動④－2「[アイデンティティの揺れ（音楽）]バックステージセミナー4　ヘーデンボルク・トリオとの対話」	演奏会
令和1年12月14日	乗船	活動⑤－3「[物語の領分（美術）]なにわ舟遊ODYSSEY－大大阪の幻影をエコ・ミュージアムに探るアートの旅－」	道頓堀日本橋から「水の回廊」を経由して中之島、東横堀をクルーズ
令和2年1月25日	大阪大学豊中キャンパス	活動⑥「滞在制作（アーティスト・イン・レジデンス）」	「滞在制作（アーティスト・イン・レジデンス）」
令和2年2月1日〜2月20日	大阪大学中之島センター	活動⑥「滞在制作（アーティスト・イン・レジデンス）」	「滞在制作（アーティスト・イン・レジデンス）」
令和2年2月8日	大阪大学豊中キャンパス	活動⑥「滞在制作（アーティスト・イン・レジデンス）」	「滞在制作（アーティスト・イン・レジデンス）」
令和2年2月19日	京都芸術センターフリースペース	活動⑥「滞在制作（アーティスト・イン・レジデンス）」	「滞在制作（アーティスト・イン・レジデンス）」
令和2年2月21日	京都芸術センターフリースペース	活動⑥「滞在制作（アーティスト・イン・レジデンス）」	「滞在制作（アーティスト・イン・レジデンス）」
令和2年2月22日	京都芸術センターフリースペース	活動⑥「滞在制作（アーティスト・イン・レジデンス）」	「滞在制作（アーティスト・イン・レジデンス）」
令和2年3月7日	中止・延期	活動①「〈微しの上を鳥が飛ぶ〉オープニング・セミナー／クロージング・シンポジウム」	「微しの上を鳥が飛ぶ」クロージング・シンポジウム

「微しの上を鳥が飛ぶⅠ」パンフレット（デザイン：濱村和恵）

「徴しの上を鳥が飛ぶⅠ」ポスター（デザイン：濱村和恵）

「徴しの上を鳥が飛ぶⅡ──文学研究科におけるアート・プラクシス人材育成プログラム」日程表（令和2年度）

大学博物館を活用する文化芸術ファシリテーター育成事業連絡協議会

連携機関アドバイザーと事業担当者により構成

第1回　2020年7月31日（金）〜年8月8日（土）、メール審議

第2回　2021年2月26日（金）〜3月6日（土）、メール審議

日程	場所	活動名	内容
令和2年8月1日	オンライン	活動①「〈徴しの上を鳥が飛ぶⅡ〉「オープニング・セミナー／アートシンポジウム／クロージング・シンポジウム」」	「徴しの上を鳥が飛ぶⅡ」オープニング・セミナー
令和2年8月2日	オンライン	活動①「〈徴しの上を鳥が飛ぶⅡ〉「オープニング・セミナー／アートシンポジウム／クロージング・シンポジウム」」	シンポジウム：アート、記憶、政治　あいちトリエンナーレから一年に考える
令和2年8月9日	オンライン	活動②「〈徴しの上を鳥が飛ぶⅡ〉連続レクチャー」	「徴しの上を鳥が飛ぶⅡ」連続レクチャー1・2 [アート研究の現在] ・斎藤亜矢（京都造形芸大文明哲学研究所）「芸術するこころの起源」 [アートマネジメントの実際] ・井原麗奈（静岡大学地域創造学環）「人が集まる、人を集める〜ホールと催事の昔と今」
令和2年8月23日	オンライン	活動②「〈徴しの上を鳥が飛ぶⅡ〉連続レクチャー」	「徴しの上を鳥が飛ぶⅡ」連続レクチャー3・4 [アートマネジメントの実際] ・川崎陽子（KYOTO EXPERIMENTプログラム・ディレクター）「創造と実験のプラットフォームとしての舞台芸術：フェスティバルと国際プロジェクトの事例から」 [アートとデザイン] ・植木啓子（大阪中之島美術館準備室）「デザインミュージアムとアーカイブの可能性と実際」
令和2年9月21日	M@M（モリムラ@ミュージアム）、北加賀屋地域	活動③－1「[対立と調停]森村泰昌との対話2」	M@M（モリムラ@ミュージアム）見学、森村泰昌との対話、北加賀屋地域見学
令和2年10月3日	乗船	活動④－3「[アイデンティティの揺れ]水都大阪エコミュージアムプロジェクト」	道頓堀日本橋から「水の回廊」を経由して中之島、東横堀をクルーズ
令和2年11月7日	乗船	活動④－4「[アイデンティティの揺れ]水都大阪エコミュージアムプロジェクト」	大阪港周辺から舞洲、大正方面へのクルーズ
令和2年10月11日	同志社高校 宿志館グレイス・チャペル	活動⑤－2「[物語の領分]バックステージセミナー1　オルガンの可能性を体験する」	オルガンの可能性を体験する
令和2年10月30日	オンライン	活動④－2「[アイデンティティの揺れ]アート・リング〜アートのエコシステムへのいざない〜　The Art Ring – Invitation to the Ecosystem of Art and Science -」	アート・リング〜アートのエコシステムへのいざない〜 The Art Ring – Invitation to the Ecosystem of Art and Science -
令和2年11月28日	オンライン	活動④－1「[アイデンティティの揺れ]現代における芸能の所在」	講演「広島の神楽を考える─「楽しさ（フロー体験）」と継承の実態から─」
令和2年11月28日	オンライン／GANTZ toi,toi,toi	活動④－2「[アイデンティティの揺れ]現代における芸能の所在」	神楽ビデオジョッキー「神楽について」
令和2年11月29日	オンライン	活動④－3「[アイデンティティの揺れ]現代における芸能の所在」	講演「文化的自画像としての石見神楽の大蛇」
令和2年12月4日〜12月31日	オンライン	活動③－3「[対立と調停]工芸の魅力を伝える」	工芸の魅力を伝える（映像配信）
令和2年12月5日	オンライン	活動③－4「[対立と調停]工芸の魅力を伝える」	工芸の魅力を伝える
令和2年12月12日	箕面市立メイプルホール	活動③－2「[対立と調停]バックステージセミナー2」	バックステージセミナー2　現代日本と箏曲
令和2年12月13日	伊丹市立演劇ホール（アイホール）	活動⑤－1「[物語の領分]伝統演劇の現代的表現をめぐって」	伝統演劇の現代的表現をめぐって
令和3年1月16日	オンライン	活動⑥「作品制作とセッション」	『外地の三人姉妹』を辿るシンポジウム
令和3年1月30日	オンライン	活動⑦「食のつながり─神山町のフード・ハブ・プロジェクト」	食のつながり─神山町のフード・ハブ・プロジェクト
令和3年2月3日	オンライン	活動③－1「[対立と調停]森村泰昌との対話2」	森村泰昌による質問回答（映像配信）
令和3年2月13日〜2月28日	オンライン	活動⑥「作品制作とセッション」	『あなたは私を蝶と間違えた』上映
令和3年2月20日	オンライン	活動⑥「作品制作とセッション」	レクチャー＆ワークショップ「オーストラリア日系移民と私たち」
令和3年3月6日	オンライン	活動①「〈徴しの上を鳥が飛ぶⅡ〉「オープニング・セミナー／アートシンポジウム／クロージング・シンポジウム」」	「徴しの上を鳥が飛ぶⅡ」クロージング・シンポジウム

「徴しの上を鳥が飛ぶⅡ」パンフレット（デザイン：濱村和恵）

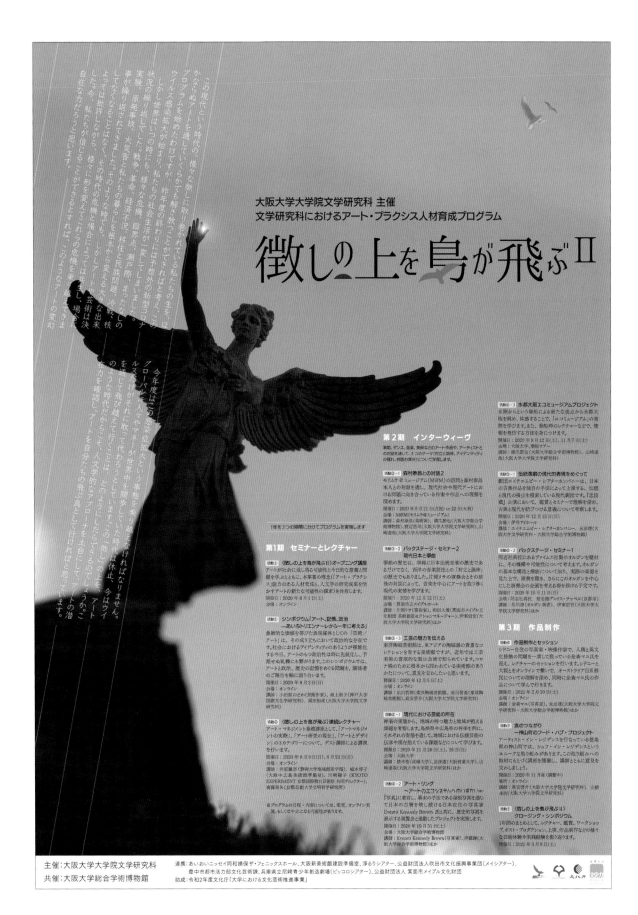

「徴しの上を鳥が飛ぶⅡ」ポスター（デザイン：濱村和恵）

「徴しの上を鳥が飛ぶⅢ──文学研究科におけるアート・プラクシス人材育成プログラム」日程表（令和3年度）

大学博物館を活用する文化芸術ファシリテーター育成事業連絡協議会

連携機関アドバイザーと事業担当者により構成

第1回　2021年7月27日（火）～8月1日（日）、メール審議

第2回　2022年2月24日（木）～3月4日（金）、メール審議

日程	場所	活動名	内容
令和3年8月1日	オンライン	活動①「〈徴しの上を鳥が飛ぶⅢ〉オープニング・セミナー」	〈徴しの上を鳥が飛ぶⅢ〉オープニング・セミナー
令和3年8月21日	オンライン	活動④「[対立と調停]工芸の魅力を伝える」	工芸の魅力を伝える
令和3年8月28日	オンライン	活動⑪「[物語の領分]バックステージツアー「ラヴェルが幻視したウィンナ・ワルツを辿る」」	プロデューサー、企画者による事前レクチャー
令和3年8月29日	オンライン	活動②「空間の生産と場所の詩学」	空間の生産と場所の詩学
令和3年9月1日～9月13日	イロリムラ	活動⑥「[アイデンティティの揺れ]展覧会　路上芸人の時間」	ケント・ダール写真展「ちんどん屋の赤い糸」
令和3年9月2日	中崎町周辺	活動⑥「[アイデンティティの揺れ]展覧会　路上芸人の時間」	ちんどん通信社によるちんどん屋の宣伝実演
令和3年9月3日	オンライン	活動⑦「[アイデンティティの揺れ]「ミュージアム・オオサカ」を紹介する」	受講生による説明準備会
令和3年9月5日	中崎町周辺	活動⑥「[アイデンティティの揺れ]展覧会　路上芸人の時間」	ちんどん通信社によるちんどん屋の宣伝実演
令和3年9月11日	中崎町ホール、オンライン	活動⑥「[アイデンティティの揺れ]展覧会　路上芸人の時間」	ケント・ダール写真展「ちんどん屋の赤い糸」トークイベント
令和3年9月25日	オンライン	活動⑩「陶塤（とうけん）」（弥生時代の土笛）の制作・演奏・パフォーマンス	「陶塤（とうけん）」制作
令和3年10月2日	京都コンサートホールアンサンブルホールムラタ	活動⑪「[物語の領分]バックステージツアー「ラヴェルが幻視したウィンナ・ワルツを辿る」」	レクチャーコンサート「ラヴェルが幻視したワルツ」
令和3年10月31日	乗船	活動⑦「[アイデンティティの揺れ]「ミュージアム・オオサカ」を紹介する」	中之島一周のクルーズ
令和3年11月6日	乗船	活動⑦「[アイデンティティの揺れ]「ミュージアム・オオサカ」を紹介する」	大阪港周辺から舞洲へのクルーズ
令和3年11月20日	夕日が浦・ヒカリ美術館・豪商稲葉本家・磐座	活動⑩「陶塤（とうけん）」（弥生時代の土笛）の制作・演奏・パフォーマンス	「陶塤（とうけん）」演奏・パフォーマンス
令和3年11月27日	オンライン	活動⑧「アート・リング～アートのエコシステムへのいざない～ The Art Ring – Invitation to the Ecosystem of Art and Science -」	アート・リング～アートのエコシステムへのいざない～
令和3年11月28日	オンライン	活動③「パフォーミング・エコロジー」	「公衆電話式ダイアローグの試み」オリエンテーション
令和3年12月12日	オンライン	活動⑨「[物語の領分]油谷さんのコレクション探訪　---秋田の伝説的民具収集家と語りあう」	展覧会「博覧強記・油谷満夫の木の岐」展を軸に語り合う
令和3年12月25日	オンライン	活動⑫「[受講生企画]アーツ・プラクシス」	「旧真田山陸軍墓地のエコミュージアム化」ワークショップ
令和4年1月8日～1月9日	大阪大学豊中キャンパス、吹田メイシアター	活動③「パフォーミング・エコロジー」	「公衆電話式ダイアローグの試み」ワークショップ
令和4年1月16日	吹田メイシアター	活動③「パフォーミング・エコロジー」	「公衆電話式ダイアローグの試み」リハーサル・上演
令和4年1月18日～2月5日	大阪大学総合学術博物館	活動⑫「[受講生企画]アーツ・プラクシス」	展覧会「パブリックアートってなんだ？――《タイムストーンズ400》と考える」
令和4年1月22日	大阪大学総合学術博物館	活動⑫「[受講生企画]アーツ・プラクシス」	展覧会「パブリックアートってなんだ？――《タイムストーンズ400》と考える」　トークイベント
令和4年1月28日～2月5日	飛行船スタイル・ギャラリー	活動⑫「[受講生企画]アーツ・プラクシス」	「技術と芸術の境界線を巡る東大阪国際芸術展」
令和4年1月29日	飛行船スタイル・ギャラリー	活動⑫「[受講生企画]アーツ・プラクシス」	「技術と芸術の境界線を巡る東大阪国際芸術展」トークショー
令和4年2月5日	大阪大学21世紀懐徳堂スタジオ	活動⑫「[受講生企画]アーツ・プラクシス」	展覧会「パブリックアートってなんだ？――《タイムストーンズ400》と考える」　シンポジウム
令和4年2月11日	大阪城周辺～旧真田山陸軍墓地	活動⑫「[受講生企画]アーツ・プラクシス」	「旧真田山陸軍墓地のエコミュージアム化」　第1幕「大村益次郎の夢の跡　陸軍所の影響と、ある個人の思い出～」
令和4年2月13日	北鶴橋振興会館・旧真田山陸軍墓地	活動⑫「[受講生企画]アーツ・プラクシス」	「旧真田山陸軍墓地のエコミュージアム化」　第2幕「墓標を視聴する ～墓の人間性と軍隊の非人間性～」
令和4年2月16日	大阪大学総合学術博物館	活動⑤「ジオ・パソロジーを越えて」	金森マユ写真展「定住とは何だろう：オーストラリア」設営体験
令和4年2月19日	大阪大学総合学術博物館	活動⑤「ジオ・パソロジーを越えて」	金森マユ写真展「定住とは何だろう：オーストラリア」受講生限定内覧会
令和4年2月22日～3月16日	大阪大学総合学術博物館	活動⑤「ジオ・パソロジーを越えて」	金森マユ写真展「定住とは何だろう：オーストラリア」
令和4年2月26日	大阪大学総合学術博物館	活動⑤「ジオ・パソロジーを越えて」	金森マユ写真展「定住とは何だろう：オーストラリア」レクチャー
令和4年3月5日	オンライン	活動⑬「〈徴しの上を鳥が飛ぶⅢ〉クロージング・シンポジウム」	〈徴しの上を鳥が飛ぶⅢ〉クロージング・シンポジウム

「徴しの上を鳥が飛ぶⅢ」パンフレット（デザイン：濱村和恵）

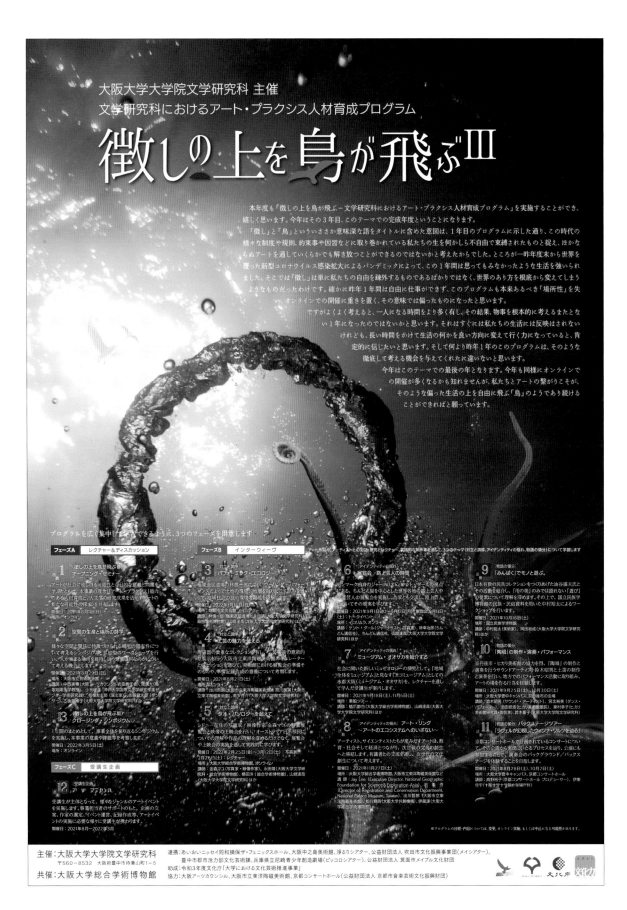

「徴しの上を鳥が飛ぶⅢ」ポスター（デザイン：濱村和恵）

「徴しの上を鳥が飛ぶ」受講生募集チラシ（デザイン：濱村和恵）

「徴しの上を鳥が飛ぶⅡ」受講生募集チラシ（デザイン：濱村和恵）

「徴しの上を鳥が飛ぶⅢ」受講生募集チラシ（デザイン：濱村和恵）

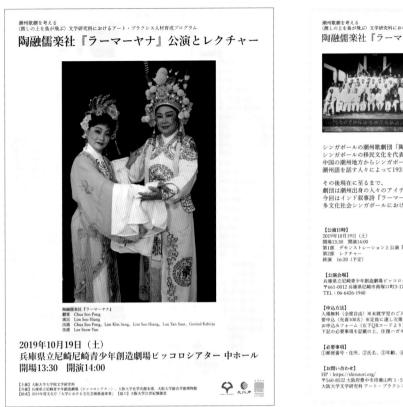

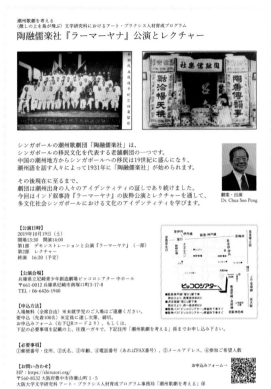

陶融儒楽社『ラーマーヤナ』公演とレクチャー（デザイン：仲野方敏）

「ちんどん屋万華鏡」チラシ（デザイン：岸本昌也）

「外地の三人姉妹」チラシ（デザイン：モモトモヨ）

"Time capsule"「徴しの上を鳥が飛ぶ」2019年度アーティスト・イン・レジデンス公演
「外地の三人姉妹」（脚本・演出／ソン・ギウン）〜これまでとこれから〜

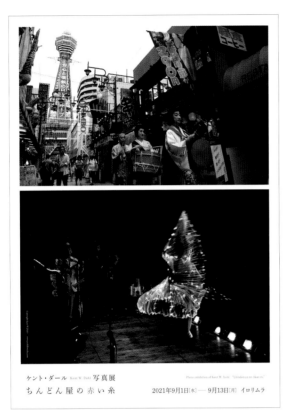

ケント・ダール写真展　ちんどん屋の赤い糸（デザイン：岸本昌也）

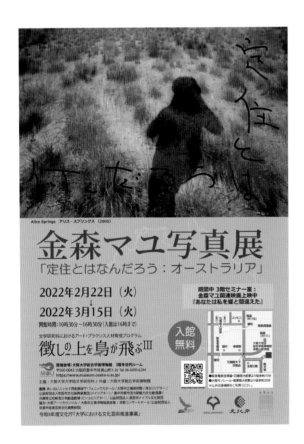

金森マユ写真展「定住とはなんだろう：オーストラリア」
（デザイン：村岡稚恵）

金森マユ写真展「あなたは私を蝶と間違えた」プルアップバナー
写真（デザイン：村岡稚恵）

展覧会「《タイムストーンズ 400 と考える》パブリックアートってなんだ?」(デザイン:さつきデザイン事務所)

記録集　パブリックアートってなんだ?
──タイムストーンズ400と考える
（デザイン：坂本京子）

技術と芸術の境界線を探る　東大阪国際芸術展（デザイン：studio_i）

東大阪国際芸術展記録集

旧真田山陸軍墓地のエコミュージアム化

第1幕
「大村益次郎の夢の跡　～陸軍所の影響と、ある個人の思い出～」
2022年2月11日13時　会場：大阪城周辺
第2幕
「墓標を視聴する　～墓の人間性と軍隊の非人間性～」
2022年2月13日13時　会場：旧真田山陸軍墓地周辺

「旧真田山陸軍墓地のエコミュージアム化」パンフレット

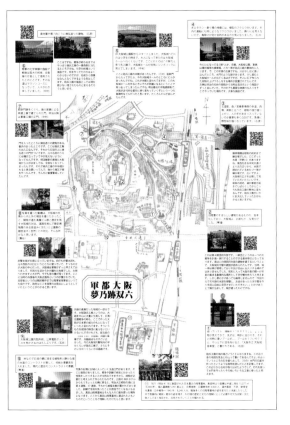

旧真田山陸軍墓地のエコミュージアム化　軍都大阪夢乃跡双六

あとがき

山﨑達哉

　本書は、「徴しの上を鳥が飛ぶ─文学研究科におけるアーツ・プラクシス人材育成プログラム」の3年間のプログラム内容を総括し、プログラム担当者による報告や考察を加えたものである。プログラム内容を紹介する以上に、各担当者の鋭い関心で捉えたアートの座標ともなっている。また、大阪大学の芸術系の教育や研究の蓄積を活用した実践的なアートマネジメントの記録と成果としても充実した内容となった。

　3年間のプログラムのうち、後半2年間は新型コロナウィルス感染症の影響を受けることとなった。そのため、担当者、受講生、アーティストそれぞれが自由に交流できる時間と場所は限られてしまった。時間や場所、それぞれの持つ力や意味についても考える機会となったと同時に振り返ってみると様々な気づきがあった。

　ひとつが行き帰りの時間である。移動の時間がなくなりその労はなくなったが、道中に起きていた会話や寄り道などもなくなってしまった。普段は何気なく行っていた（「行っていた」とすることも仰々しいほどのことであるが）人に会うことやあいさつ・会話、場所への立ち寄り、散策、あるいは何もしない時間を過ごすなどといったことの一切がなくなってしまった。実はこの時間こそが充実を生む源になっていたと気付かされ、行き帰りの時間がもつ重要さを実感することとなった。また、話すことそのものが憚られることから、講座の前後（あるいは最中）にしていた雑談なども、ほぼなくなってしまった。オンラインでは起きにくい雑談こそが日々の暮らしや営みにおいて大変重要と気づいた。

　行き帰りの時間や雑談など、無駄とも思われる時間の過ごし方の貴重さを認識することになった。実際、それぞれの立場を超えて、ともに過ごしたり、話したりしていた時間にこそ、新たな発見や知見を得る時間だったのだと気づかされた。これらの「無駄」を慈しむ一方で、やはり意識せずに過ごせたらと思う。

　オンラインで視聴することの是非もあったのではないだろうか。その場に行くことの良さや、遠隔でも確認できる良さの両者を体験的に知るきっかけとなり、新たな気づきを得た。

　しかし、オンラインの講座でも気づきがあった。それは、対話において「聞くこと」が大切であると気づけたことである。オンライン上では同時に話すことが難しく、それぞれが様子を窺いながら話したり聞いたりしていた。

　このプログラムでは、「プラクシス（実践）」に重きを置いてきた。受講生にはアートの現場で起きる様々な現象を体験していただけたと思う。中には「待つ」ことをお願いすることもあった。上演や展覧会、ワークショップなどにおいて、何もしない時間というのが必ず生じる。しかし、その時間は何も起きていないわけではなく、本番へ向けて準備をする時間である。常に、良いものをつくろうと、だれかが、どこかで、なにかを、している、ということを忘れないよう心に刻んでおきたいと強く思う。これも一見無駄に思える時間かもしれないが、貴重な時間のひとつである。

　「受講生企画」の実施を中心に、多種多様なアートマネジメントのプログラムを展開できたのは大きな成果だった。イベントの実施だけではなく、受講生の方々やアーティストのみなさんと試行錯誤した過程も貴重なことであったと思う。何よりも、そこから生まれた人と人のつながりこそが最大の収穫だったであろう。コロナ禍があったとはいえ、事業担当者・受講生・アーティスト等はお互いに交流を深め、それぞれがやわらかにつながっていくことができたと考えている。本プログラムをきっかけに広がる人と人のネットワークがさらに広がっていけば良いと思う。

執筆者紹介

永田靖（ながた・やすし）[編者]

大阪大学大学院人文学研究科教授、総合学術博物館長。専門は演劇学、近現代演劇史。文化庁「大学における文化芸術推進事業」にて社会人アート人材育成事業を推進中。『漂流の演劇―維新派のパースペクティブ』（編著、大阪大学出版会、2020）、『記憶の劇場―大阪大学総合学術博物館の試み』（共編著、大阪大学出版会、2020）、『歌舞伎と革命ロシア』（共編著、森話社）、『ポストモダン文化のパフォーマンス』（共訳、国文社、1989）、『セルゲイ・パラジャーノフ』（共訳、国文社、1998）他多数。

山﨑達哉（やまざき・たつや）[編者]

大阪大学大学院人文学研究科特任助教。専門は芸能史。対象は神楽や箱まわし、ちんどん屋など。論文「佐陀神能の変化とその要因に関する研究：神事と芸能の二面性」（『待兼山論叢　文化動態論篇』、2016）、共著『待兼山少年―大学と地域をアートでつなぐ《記憶》の実験室』（大阪大学出版会、2016）、編著『記憶の劇場―大阪大学総合学術博物館の試み』（共編著、大阪大学出版会、2020）など。

岡田裕成（おかだ・ひろしげ）

大阪大学大学院人文学研究科教授。専門は美術史学。初期近代スペインとその帝国の交通圏の美術を研究。著書に、『ラテンアメリカ　越境する美術』（筑摩書房、2014）、『帝国スペイン　交通する美術』（編著、三元社、2022）、*Painting in Latin America 1550–1820: From Conquest to Independence*（共著、Yale University Press、2015）など。論文「《レパント戦闘図屏風》：主題同定と制作環境の再検討」（香雪美術館研究紀要）により國華賞。

高安啓介（たかやす・けいすけ）

1971年生まれ。大阪大学大学院人文学研究科教授。大阪大学大学院文学研究科博士課程修了。博士（文学）。愛媛大学法文学部准教授を経て現職。近代デザインの歴史、現代デザインの思想、視覚伝達理論など。著書『近代デザインの美学』（みすず書房、2015）。

伊東信宏（いとう・のぶひろ）

1960年京都市生まれ。大阪大学文学部、同大学院を経て、ハンガリー、リスト音楽大学などに留学。大阪教育大学助教授などを経て、現在大阪大学大学院人文学研究科教授（音楽学）、中之島芸術センター長。著書に『バルトーク』（中公新書、1997）、『中東欧音楽の回路：ロマ・クレズマー・20世紀の前衛』（岩波書店、2009、サントリー学芸賞）、『東欧音楽夜話』（音楽之友社、2021）など。訳書『月下の犯罪』（講談社選書メチエ、2019）など。東欧演歌研究会主宰。

橋爪節也（はしづめ・せつや）

東京藝術大学美術学部助手から大阪市立近代美術館建設準備室主任学芸員を経て大阪大学総合学術博物館・大学院人文学研究科教授（兼任）。前総合学術博物館長、現共創機構社学共創本部教授。専門は日本・東洋美術史。著書に『橋爪節也の大阪百景』（創元社、2020）、監修に『木村蒹葭堂全集』（藝華書院）、『はたらく浮世絵 大日本物産図会』（青幻舎、2019）など。

伊藤謙（いとう・けん）

大阪大学総合学術博物館（略称：MOU）講師。京都大学薬学部卒・同研究科単位取得退学。京都大学博士（薬学）。MOU研究支援推進員、京都薬科大学生薬学分野助教、MOU特任講師（常勤）を経て2021年から現職。マチカネワニ化石をはじめとする様々な歴史的学術資料研究を手がける。専門は生薬学、本草博物学。2016年から大学における文化芸術推進事業に参加し、分野横断・文理融合領域への探求を進めてきた。

古後奈緒子（こご・なおこ）

大阪大学大学院人文学研究科芸術学専攻アート・メディア論コース准教授。舞踊史、舞踊理論研究。舞踊史と現代の舞台をめぐる諸問題の間を行き来している。論文「エレクトラとダイナモの結婚―ウィーン国際電気博覧会における電気劇場のバレエ」（『近現代演劇研究』10号2021年）。本稿関連評として「環境と身体をつなぐ孔『ブラックホールズ』」（なら歴史芸術文化村ウェブサイト、2023）を執筆。

鈴木聖子（すずき・せいこ）

大阪大学大学院人文学研究科アート・メディア論コース助教。東京大学大学院人文科学研究科博士課程単位取得退学、パリ大学東アジア言語文化学部・助教、大阪大学大学院文学研究科音楽学研究室・助教を経て、現職。博士（文学）。専門は近現代日本音楽史・文化資源学。著書に『〈雅楽〉の誕生』（春秋社、2019）。関連論文に「放浪のサウンド・アーティスト 芸能者としての鈴木昭男」『Arts & Media』（2022）、「「古代」の音」（細川周平編著）『音と耳から考える』（アルテスパブリッシング、2021）など。

渡辺浩司（わたなべ・こうじ）

大阪大学大学院人文学研究科教授。専門は文芸学、西洋古典学。共著『世界の名前』（岩波新書、2016）、『若者の未来を開く―教養と教育』（角川学芸出版、2011）、『近代精神と古典解釈―伝統の崩壊と再構築』（財団法人国際高等研究所、2012）、共訳『ディオニュシオス／デメトリオス　修辞学論集』（京都大学学術出版会、2004）など。

大阪大学総合学術博物館叢書　20

徴しの上を鳥が飛ぶ

2023年3月31日　　初版第 1 刷発行　　　　　　　　　　　［検印廃止］

編著者　永田靖、山﨑達哉

発行所　大阪大学出版会
代表者　三成賢次

〒565-0871　大阪府吹田市山田丘2-7
大阪大学ウエストフロント
電話　06-6877-1614
FAX　06-6877-1617
URL：http://www.osaka-up.or.jp

装丁　濱村和恵
組版　松本久木（松本工房）

印刷所：㈱遊文舎

大阪大学総合学術博物館叢書について

　大阪大学総合学術博物館は、2002年に設立されました。設置目的のひとつに、学内各部局に収集・保管されている標本資料類の一元的な保管整理と、その再活用が挙げられています。本叢書は、その目的にそって、データベース化や整理、再活用をすすめた学内標本資料類の公開と、それに基づく学内外の研究者の研究成果の公表のために刊行するものです。本叢書の出版が、阪大所蔵資料の学術的価値の向上に寄与することを願っています。

<div align="right">

大阪大学総合学術博物館

</div>